도쿄의 감각을 만들어가는 기획자들의 도쿄 이야기

일러두기

이 책에 실린 일본어 표기는 국립국어원의 일본어 표기법 규정을 따랐습니다.
다만 내용상 구분이 필요한 일부 고유명사와 단어의 경우 예외를 두어 원어의 발음에 가깝게 표기하였습니다.
예) 킷사텐, 재즈킷사

TOKYO DABANSA x

도쿄의 라이프스타일 기획자들

1판 1쇄 발행 2019년 6월 17일
1판 3쇄 발행 2023년 2월 24일

지은이 도쿄다반사
펴낸이 김기옥

실용본부장 박재성
편집 실용2팀 이나리, 장윤선
마케터 이지수
판매 전략 김선주
지원 고광현, 김형식, 임민진

디자인 스튜디오 고민
인쇄 · 제본 민언 프린텍

펴낸곳 컴인
주소 121-839 서울시 마포구 서교동 양화로 11길 13(서교동, 강원빌딩 5층)
전화 02-707-0337 **팩스** 02-707-0198 **홈페이지** www.hansmedia.com

컴인은 한스미디어의 라이프스타일 브랜드입니다.
출판신고번호 제2017-000003호 신고일자 2017년 1월 2일

ISBN 979-11-89510-06-0 03600
ⓒ 도쿄다반사 2019

TOKYO DABANSA x

도쿄의 라이프스타일
기획자들

&Premium
와타나베 다이스케 / 매거진하우스 〈안도프리미엄〉 부편집장

BEAMS
아오노 겐이치 / 빔스 창조연구소 크리에이티브 디렉터

eatrip
노무라 유리 / 요리연구가, 푸드 크리에이티브팀 이트립 대표

bar bossa
하야시 신지 / 바 보사 대표, 문필가

ima
고바야시 다카시, 고바야시 마나 / 설계사무소 이마 대표

café vivement dimanche
호리우치 다카시 / 카페 비브멍 디망쉬 대표, 선곡가

WAT
이시와타리 야스츠구 / 주식회사 WAT 대표

Jazz Journalist
나기라 미츠타카 / 재즈 평론가

Asahi Press
아야메 요시노부 / 아사히출판사 편집자

Musician, Sound Creator
Small Circle of Friends / 뮤지션, 사운드 크리에이터

Curator
이이다 다카요 / 독립 큐레이터

HADEN BOOKS :
하야시타 에이지 / 헤이든북스 대표

풍요로운 문화적 기반 위에
여러 기획자들의 신념이 더해 만들어진
지금, 도쿄의 라이프스타일

　　도쿄는 아시아의 여러 도시 중에서도 '전 세계의 유행과 라이프스타일 콘텐츠를 언제나 확인할 수 있는 안테나를 펼치기 좋은 곳'이라는 이야기를 자주 듣습니다. 자신의 취향에 맞는 무언가가 있다면 이와 관련된 많은 콘텐츠를 일정한 감각으로 필터링을 해서 만날 수 있다는 것. 바로 그것이 도쿄가 지닌 매력이 아닐까 하는 생각이 듭니다. 그런 매력에 빠져 20대에 도쿄에서 머무르던 시절, 저는 매일같이 서점과 레코드 가게, 미술관과 카페를 다니곤 했습니다.

그리고 그 과정에서 각각의 분야에서 활약하며 자기만의 관점으로 도쿄의 새로운 문화를 만들고, 크게는 도쿄라는 도시의 라이프스타일을 만들고 있는 '좋은 감각과 취향을 지닌' 사람들을 만나게 되었습니다. 이들을 통해 본 도쿄의 모습은 제가 처음으로 느낀 도시의 진한 감각이었고, 이후의 제 삶에 많은 영향을 주었습니다. 이러한 경험을 통해 제가 그동안 막연히 생각해왔던 도쿄의 모습과 다른, 새로운 시각이 생기게 된 것 같아요.

　　이 책에는 제가 도쿄의 과거와 현재, 그리고 미래를 만들어가고 있는 주인공들을 직접 만나고 나눈 이야기가 담겨 있습니다. 인터뷰에 참여해주신 여러 기획자들의 경력을 살펴보면 하나같이 자신의 취향을 바탕으로 다양한 라이프스타일 프로젝트를 진행하며, 한 시대의 도쿄를 상징하는 문화 콘텐츠를 만들어낸 분들입니다. 이러한 프로젝트 중에는 남성 잡지 편집자들이 만든 '보다 나은 생활을 제안하는' 독특한 감각의 여성 잡지도 있고, 개인의 콘텐츠 작업이 하나의 브랜드 이미지를 대변하는 작업으로 연결된 셀렉트숍의 크리에이티브 디렉터도 있습니다. 그 밖에도 동시대 도쿄의 새로운 음식 문화를 이끌어가는 푸드 디렉터나, 문화 콘텐츠를 바탕으로 '카페에서의 라이프스타일'을 처음으로 제안한 카페 오너, 도쿄를 베이스로 한 다양한 음악과 미술, 책을 통해 도쿄의

문화를 적극적으로 발신하고 있는 기획자들도 있습니다. 해외의 브랜드를 도쿄에 런칭하는 과정에서 도시의 개성을 더욱 깊이 있게 들여다보는 기획자, 좋은 취향의 사람과 공간이 무엇인지에 대해 깊이 있게 고민하는 기획자도 있고요. 모두 자신만의 다양한 생활 배경과 취향을 바탕으로, 한 시대의 최전선에서 활약하고 있는 이들입니다. 이런 기획자들이 어떤 방식으로 지금의 도쿄라는 도시에서 지내고 있는지, 그리고 그것이 어떤 형태로 자신의 일과 결합되고, 또 그들이 바라본 도쿄는 과연 어떤 모습인지를 깊이 있게 듣고자 했습니다.

여러 기획자들과 인터뷰를 진행하고 이야기를 나누면서 제가 공통으로 느낀 점이 있습니다. 이들 모두가 다양한 분야에서 깊은 문화적 취향을 지니고 있다는 것, 그리고 무엇이든 한 가지 분야에 깊이 몰두하는 '자신만의 신념'이 있다는 것이었습니다. 그리고 도쿄라는 도시야말로 이러한 기준을 충족시킬 수 있는 다양한 문화 환경과 요소들이 갖춰진 곳이라고 생각합니다. 개성 있는 사람들이 모여 생겨난 도쿄만의 문화, 도쿄의 거리를 다니며 느껴지는 그곳만의 독특한 분위기는 지금의 도쿄다반사를 운영하는 데에도 큰 영향을 주었습니다.

일본이 최고의 경기 호황을 누리던 시절, 그때를 회고하는 인터뷰를 읽으며 가장 인상 깊었던 구절이 있습니다. '당시에는 누구든 자신이 하고 싶은 분야에서 무엇이든 세상 안에 실현할 수 있었고, 그로 인한 생활 유지도 가능했다'라는 이야기입니다. 이러한 시기에 자신만의 취향과 신념을 콘텐츠로 자신 있게 만들어낸 사람들의 문화적인 유산이 모여, 바로 지금 도쿄의 라이프스타일 신(scene)을 지탱해주고 있습니다. 이 책에 실린 여러 기획자들의 모습을 통해 지금의 도쿄를 살아가고 있는 사람들의 생활을 새롭게 살펴보고, 우리가 몰랐던 도쿄의 숨은 면과 매력을 만날 수 있었으면 합니다.

TOKYO DABANSA
x
TOKYO LIFESTYLE

Magazine Editor

와타나베 다이스케

매거진하우스 〈안도프리미엄〉 부편집장

The Guide to a Better Life

도쿄의 새로운
라이프스타일 매거진

도쿄의 새로운
라이프스타일 매거진

도쿄다반사가 도쿄의 지인들과 만나면 자연스럽게 음악, 카페 그리고 거리에
관한 이야기를 나누게 되는데요, 그럴 때마다 "넌 매거진하우스 스타일이구
나."라는 말을 자주 듣습니다. 대학생 때부터 저는 도쿄에 관한 자료를 찾을 때
면 어김없이 매거진하우스의 잡지 〈브루터스BRUTUS〉나 〈뽀빠이POPEYE〉를 살
펴보곤 했습니다. 이 잡지들이 매달 제안하는 감각적인 주제나 소개하는 내용
이 제가 평소에 관심을 두고 좋아하는 것들과 자주 맞닿아 있었거든요. 이후
도쿄에서 유학 및 직장 생활을 하게 되면서 지인을 통해 도쿄의 많은 분들을
소개받거나 친해지게 되는 일이 많아졌는데요, 그때 알게 된 '좋은 취향을 지
닌 도쿄 사람들'이 글을 쓰고 취재를 하는 지면 역시 대부분 매거진하우스의
잡지였습니다. 이런 점에서 보면 제가 매거진하우스 스타일이라는 이야기를
종종 듣는 것도 참 당연하다는 생각이 듭니다.

매거진하우스의 잡지들은 일본, 그중에서도 특별히 한 시대의 도쿄 생활을
제안하고 만들어온 역사가 있습니다. 1964년 매거진하우스의 전신인 헤이본
샤平凡社 시절 창간한 〈헤이본판치平凡パンチ〉를 시작으로 1970년대 후반의 〈뽀빠
이〉, 1980년대의 〈브루터스〉, 1990년대 후반부터 2000년대 초반에 탄생한 〈릴
랙스relax〉 등 매거진하우스의 잡지는 각 시대의 도쿄를 상징하는 캐치프레이
즈를 지니고 있습니다. 도쿄가 가진 여러 요소 중에서도 이른바 '문화 계열에
서 좋은 취향을 지닌 남자들'이 선호하는 라이프스타일 요소를 중점적으로 다

루고 또 제안한 잡지들, 바로 그 점이 제가 도쿄와 함께 매거진하우스 잡지를 좋아하게 된 이유입니다.

그런 매거진하우스가 몇 해 전 〈안도프리미엄&Premium〉이라는 여성지를 창간했습니다. 이 잡지는 최근 제가 유일하게 꾸준히 찾아보는 매거진이기도 합니다. 〈안도프리미엄〉은 "The Guide to a Better Life"를 캐치프레이즈로, 표면적으로 여성을 대상으로 하는 조금은 색다른 잡지입니다. 재미있는 점은 제가 〈안도프리미엄〉을 읽으면서 예전에 〈브루터스〉와 〈뽀빠이〉에서 느꼈던 감각을 다시 한번 떠올리게 되었다는 것입니다. 과거 그 잡지들이 그랬던 것처럼 2010년대의 '도쿄 라이프스타일'은 아마도 〈안도프리미엄〉이 제안하고 만들어가고 있는 것이 아닐까 하는 느낌이 들었습니다.

그런 이유로 현재 도쿄에서 '보다 나은 라이프스타일'을 위한 힌트를 제안하며 콘텐츠를 만들고 있는 주인공을 만나기 위해 긴자에 있는 매거진하우스 본사로 향했습니다. 바로 〈안도프리미엄〉의 부편집장 와타나베 다이스케渡辺泰介 씨입니다. 그가 생각하는 〈안도프리미엄〉, 그리고 〈안도프리미엄〉 독자들을 위한 도쿄 이야기를 들어보았습니다.

Magazine Editor

와타나베 다이스케

매거진하우스 〈안도프리미엄〉 부편집장

와타나베 씨는 매거진하우스에서 일한 지 얼마나 되셨나요?

매거진하우스에 들어온 게 1998년이니 딱 20년 정도 되었네요. 저는 2003년부터 2013년까지 10년간 〈브루터스〉의 편집부에서 근무하면서 커피, 와인, 책, 여행과 같은 다양한 특집을 담당했습니다. 2013년 여름에 회사에서 여성지를 만들라는 지시가 있었고, 당시 같은 팀의 시바사키 노부아키芝崎信明와 함께 〈안도프리미엄〉을 기획해서 만든 지 이제 5년째에 접어들고 있네요.

여성지를 기획하고 만드는데 여성 에디터가 없었군요?

아마 〈안도프리미엄〉을 읽으면서 다들 느끼셨을 것 같은데요. 저희 잡지에는 '특별히' 일본 여성지다운 느낌이 없을 거예요. 다른 여성 잡지와는 다르게 남성도 읽을 수 있는 기사, 남녀라는 성별과 관계없이 읽을 수 있는 기사를 많이 기획했어요. 〈안도프리미엄〉은 기본적으로 여성지로 분류되기는 하지만 처음 잡지를 기획한 시바사키도 저도 남성인데요. 그때까지 여성지를 만들어본 경험도 없었거든요. 그래서 억지로 여성을 위한 기사를 만들기보다는 성별을 의식하지 않고 잡지의 방향을 생각했습니다. 그래서인지 지금도 〈안도프리미엄〉은 남성 구독자가 30퍼센트가량 됩니다.

〈안도프리미엄〉을 기획하면서 저희는 오히려 대상을 명확하게 잡고 싶지 않았어요. 해외 잡지의 경우는 어떤지 모르겠지만 일본의 여성지는 나이에 기반해 독자를 상세히 구분하고 여기에 맞춰서 콘텐츠를 만듭니다. 예를 들면, 몇 세부터 몇 세까지의 여성, 즉 10대 후반, 20대가 되어 회사에 들어가기 전까지의 여성, 30대의 일하는 여성, 아이가 태어난 주부를 위한 잡지 등으로요. '서른아홉부터는…'과 같은 표현을 표지에 적기도 해요.

이렇게 독자를 세세하게 나누는 이유 중 하나는 광고 집행에 편리하기 때문이에요. 패션이나 화장품은 구매하는 연령층이 어느 정도 정해져 있는 경우가 많습니

다. 대학생과 직장인만 비교해봐도 선호하거나 유행하는 화장법도 다르고 옷 스타일도 다르죠. 따라서 독자를 나이에 따라 세분하게 되면 잡지나 기업 입장에서 광고를 집행하기가 수월해져요.

저희가 처음 〈안도프리미엄〉을 만들자고 했을 때, 독자 중에 '나는 나이로 구분되고 싶지 않은데.'라고 생각하는 여성도 있지 않을까. "당신은 몇 살이니까 이것이 좋겠어요."라고 제안받는 것을 꺼리는 여성도 있지 않을까 하는 생각을 했어요. 결혼하자마자 읽는 잡지가 바뀐다든가 아이가 태어나면서 읽는 잡지가 바뀐다든가 직장에 다니기 시작하면서 읽는 잡지가 바뀌는 것처럼 나이에 의해 정해지는 규칙 같은 것이 싫은 사람이요. 그리고 그런 여성들을 위한 잡지는 아직 없다고 생각했고요. 그렇다면 우리가 한번 만들어 보자고 결심했죠. 특정 나이에 따른 기사 같은 것은 다루지 않고, 결혼을 했거나 하지 않았거나, 아이가 있거나 없거나 하는 기준도 전혀 적용하지 않는 잡지를 만들자고 생각해서 나온 것이 바로 〈안도프리미엄〉입니다.

같은 이유에서 〈안도프리미엄〉의 표지에는 유명인이 등장하지 않습니다. 소위 '셀러브리티'라고 불리는 사람들이 표지 모델로 등장하지 않아요. 저희는 창간호부터 줄곧 일반적인 모델이 표지 모델을 하고 있는데요. 유명한 여배우가 표지에 등장하면 그 사람을 좋아하는, 즉 그 사람의 세대를 위한 잡지가 되어버리기 때문입니다. 〈안도프리미엄〉은 처음부터 나이로 독자층을 나누지 않기로 했으니 좀 더 중성적인 인물이 표지에 나오는 것이 좋을 것 같았고, 그렇게 진행했더니 의외로 독자들의 호평이 많아서 지금까지 계속해오고 있습니다.

　　〈안도프리미엄〉이 제안하는 감각이 자신과 맞는다고 생각하는 사람이라면 성별이나 나이, 그리고 국적 같은 것은 전혀 상관없다는 말씀이네요.
맞아요. 잡지를 창간할 때 '저희는 이런 잡지를 만들 예정입니다'라는 4페이지 정도의 팸플릿을 만든 적이 있었는데요. 그 안에 방금 말씀하신 내용을 적었었어요. 나이나 속성에 의한 독자 분류를 하지 않는다는 것은, 반대로 이야기하면 〈안도프리미엄〉이 제안하는 세계관이나 관점, 분위기를 좋아한다면 그 사람이 10대이든 70대이든 저희의 독자라는 거예요. 실제로 〈안도프리미엄〉은 다른 여성지에 비해 독자층이 상당히 폭넓습니다. 독자 중에는 학생도 있고, 60~70대분들도 있는데요. 이렇게 넓은 독자층을 지닌 여성지는 거의 없거든요. 이런 점에서 〈안도프리미엄〉이 잘 만들어지고 있구나 하는 생각을 합니다.

금전적인 여유로움과
좋은 물건을 고르는 안목은
다릅니다.

그 외에 〈안도프리미엄〉을 창간할 때 고려하셨던 점이 있으신가요?
〈안도프리미엄〉을 창간할 때 저희가 정한 세 가지 원칙이 있습니다. '효율이 좋은
것보다는 기분이 좋아지는 것', '따끈따끈 새로운 것보다는 두근거리는 것', 마지막
은 '화려하고 호화로운 것보다는 높은 품질의 것'이에요. 그리고 이 세 가지 요소가
이미지로 표현된 홍보용 사진과 포스터를 잔뜩 만들어서 여러 전철역에 광고를 했
습니다. 창간호 때 했던 프로모션이었어요. 그리고 이 세 가지 원칙 중에서도 '화려
하고 호화로운 것보다는 높은 품질의 것'이 〈안도프리미엄〉이 목표로 하는 지점과
가까울 것 같다고 생각했고요.

무엇이든 살 수 있는 금전적인 여유로움과 좋은 물건을 고르는 안목은 다릅니다.
유명한 브랜드 제품들을 구매한다거나 굉장히 좋은 차를 타고 세련된 집에서 산
다는 것은 멋진 일이지요. 하지만 금전적인 윤택함만으로는 뭔가 부족합니다. 무
엇이든지 살 수 있다고 해도 막상 어떤 것이 좋은 것인지 몰라서 고를 수 없는 것
도 있어요. 글로벌 명품 브랜드라든가 누구나 알고 있는 로고나 심볼이 있는 제
품이 아니더라도 상질上質의 물건, 즉 높은 품질의 물건은 분명히 존재합니다. 그
걸 자기 나름대로 골라서 자신만의 라이프스타일로 만들 수 있다면 그쪽이 더 멋
지지 않을까요?
그런데 솔직히 말씀드리면 저희 편집부 중 누구도 그런 생활을 하고 있지 못하는
거 같긴 합니다(웃음). 그래도 그런 것들을 목표로 하는 편이 좋다고 생각해요. 〈안
도프리미엄〉을 읽는 독자분들이 '아, 이런 게 좋은 것이구나.'라고 공감하고 생각
하시기를 바라면서 잡지를 만들고 있습니다.

　　　말씀을 듣다 보니 매달 콘텐츠를 기획하는 일이 쉽지 않겠다는 생각이 들
었습니다. 광범위한 범위 안에서 그달의 주제를 정하고, 콘텐츠를 기획하고, 제작 및
편집을 하는 데 어려움은 없으신가요?
지금은 〈안도프리미엄〉에 여성 에디터들이 있지만, 앞서 이야기한 것처럼 처음 시

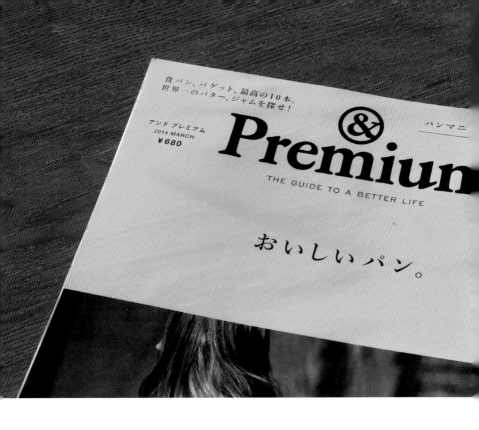

食パン、バゲット、最高の10本。
世界一のバター、ジャムを探せ！

アンド プレミアム
2014 MARCH
¥680

パンマニ

&Premiun

THE GUIDE TO A BETTER LIFE

おいしいパン。

작할 무렵에는 여성 에디터가 없었어요. 물론 스타일리스트나 스튜디오 등 전문적인 영역에서 저희와 함께 일하는 여성 스태프들은 있었지만 콘텐츠를 기획할 때는 그렇지 않았으니까요.

하지만 현장에서 오래 일한 스타일리스트라던가 이쪽 업계의 프로분들이라면 본인이 직접 그 물건을 사용하지 않더라도 분명 좋은 물건을 알아보는 안목이 있습니다. 본인이 직접 소비하지는 않지만 훌륭한 메이크업 제품이나 여성복을 만드는 남성들도 많잖아요? 그렇다면 '잡지도 같은 방식으로 만드는 것이 가능하지 않을까' 라는 생각을 했습니다. '취향이 멋진 여성은 이런 걸 좋아하지 않을까?' 라고 끊임없이 스스로 질문을 던지고 생각하고 상상을 했어요.

여성지에는 여성 에디터가 많고. 남성지에는 남성 에디터가 많은 일반적인 일본의 잡지 제작 환경에서 저희의 접근 방식이 상당히 마이너리티할 수 있지만. 잡지를 내고 보니 의외로 저희가 만든 것들을 좋아해 주는 여성 독자분들이 많아서 지금까지 사랑을 받으며 계속해올 수 있었던 것 같아요.

그럼 매호의 주제는 어떻게 정하나요? 특별히 기억에 남는 주제가 있으신가요?

〈안도프리미엄〉의 경우. 그달의 메인 테마는 주로 편집장이 정합니다. 포인트는 언제나 '이 테마를 독자들이 좋아할까? 읽고 싶어 할까?' 이지요.

모든 기획이 기억에 남지만 저는 세 번째 책인 '맛있는 빵 おいしいパン'이 특별히 기억에 남습니다. 이 책이 꽤 많이 팔려서 보람이 있었거든요. 생각해보면 '맛있는 빵'이 테마라면 기혼이나 미혼. 나이와 성별에도 상관없이 모두가 읽을 수 있는 주제니까요. 이러한 생각과 접근 방식이 매호 독자들에게 잘 전달될 수 있으면 하는 바람으로 일을 하고 있습니다.

서울에도 〈안도프리미엄〉을 좋아하는 분들이 많습니다. 〈안도프리미엄〉이 비치된 가게나 〈안도프리미엄〉을 좋아하는 사람들을 보면 공통적으로 이 잡지가 제안하는 가치관과 주제를 풀어내는 방식, 스타일이 비슷한 경우가 많습니다. 그런 걸 보면 역시 언어적인 부분은 통하지 않더라도 충분히 공감할 수 있다고 생각했어요.

그런 점에서 앞으로는 아시아의 다른 도시들과 함께하는 작업에 대해 생각하고 있어요. 그곳에도 분명 저희의 독자들이 있으니까요. 종종 다른 나라나 다른 도시의 이런 점. 이런 장소가 좋다는 사람들의 의견이 들려오곤 하는데, 이런 시기에 저희가 도쿄에서만 작업하고 있어도 되는 건가 하는 생각도 한 적 있고요. 다른 지역의 독자들과도 무언가 함께할 수 있는 프로젝트가 있다면 좋겠다는 생각을 해요.

한번은 대만의 편집자 및 미디어 관계자들과 함께 10페이지 정도의 '대만 사람들이 〈안도프리미엄〉 독자에게 추천하고 싶은 장소'라는 주제를 기획하고 만든 적이 있었어요. 아, 일본의 매거진에서는 대만 특집을 자주 만드는 편이에요. 아마 일본인들이 대만을 좋아해서 그런 것 같아요. 일본 잡지가 일본 독자들에게 '여러분 이런 곳이 좋아요'라고 소개하는 기획은 많지만, 대만에도 우리 독자들이 있으니 대만 사람들에게 물어보자는 아이디어였습니다. 그리고 사실 대만의 추천 장소는 대만 사람들이 직접 알려주는 것이 더 재미있지 않나요? 가령, "도쿄다반사 씨, 안도프리미엄의 독자가 서울에 온다면 어디를 데려가시겠어요?"와 같은 특집이 있다면 재미있지 않을까 해요. 그리고 그게 가능할 것 같다는 생각도 들어요. 한번 해보고 싶네요!

해보고 싶네요.(웃음)
있으시죠? 그런 장소.

있어요!
많은 가이드북이 다루는 곳이라면 물론 누구나 좋아할 장소이긴 하겠지만 '지금이라면 여기 말고 이곳을 소개하는 것이 나을 텐데.' 하는 생각이 들 때가 있어요. 물론 내가 좋아하는 그곳이 어딘가의 가이드북에 나와 있을 수도 있겠죠. 아니면 아직 어디에도 소개되지 않았을 수도 있고요.
만약 〈안도프리미엄〉을 좋아하는 사람이라면 내가 생각하는 이런 곳도 좋아하지 않을까, 할 때가 종종 있는데요. 그런 점들이 저는 상당히 기대되고, 재미가 있어요. 〈안도프리미엄〉을 시작하고 얼마 되지 않아 도쿄 특집을 했었어요. 외국에서 온 친구에게 도쿄를 안내한다면 어디를 데리고 갈 것인가에 관한 생각으로 만들었죠. 이런 재미를 추구하는 게 〈안도프리미엄〉을 만드는 사람으로서 몸에 배어 있는지도 모르겠어요. 서울에서도 그런 기획이 가능하다면 재미있을 것 같고요.

저도 서울 편이라면 어떤 것이 나올지 기대가 되네요.
혹시 정말 하게 된다면 도쿄다반사와 함께 상의하면 좋겠어요.

언제든지 연락주세요.

앞으로 〈안도프리미엄〉은 어떤 잡지가 되고 싶은지 희망이나 계획이 있다면 말씀해주세요.
우선은 해외 네트워크를 보다 확장하고 싶습니다. 도쿄뿐만 아니라 세계 곳곳에 저

도쿄뿐만 아니라 세계 곳곳에

저희를 좋아하는 독자분들이 있다면

그분들과 더욱 연결될 수 있었으면 해요.

희를 좋아하는 독자분들이 있다면 그분들과 더욱 연결될 수 있었으면 해요. 〈안도프리미엄〉이 창간된 후 처음 5년이 지났고, 지금부터 다음 5년을 향해 갈 때는 분명 이러한 부분이 중요하지 않을까 생각해요. 지금까지는 편집부가 만든 콘텐츠가 인쇄되어 독자에게 가는 일방통행이었다면 이제는 사람들의 반응을 즉각적으로 알 수 있는 환경이 되었잖아요. 이벤트 같은 기획이라든가 좀 더 독자들을 직접 만날 기회를 만들 수도 있고요. 실제로 대만에서는 타이베이의 청펀서점誠品書店에서 편집장 토크 이벤트 행사를 했을 때, 〈뽀빠이〉 편집장과 〈안도프리미엄〉 편집장이 초대되어 참여했습니다. 그런 기회가 더 있다면 재미있을 것 같아요.

그리고 아직 구체적이지 않지만 〈안도프리미엄〉에서 소개하는 물건들을 어딘가에서 직접 구매할 수 있으면 좋겠다는 생각도 해요. 잡지를 보면 아름다운 일용품 같은 제품이 자주 소개되잖아요. 그런 내용을 단순히 지면에 소개하는 것만으로 그치는 것이 아니라 독자들이 웹사이트 같은 곳에서 직접 구매할 수 있도록 하면 어떨까 합니다. 이 부분에 대해서도 항상 구상하고 있어요.

이런저런 기획을 하는 이유는 결국 〈안도프리미엄〉과 독자분들 사이의 접점을 늘리고 싶기 때문이에요. 잡지의 통상적인 속성을 기준으로 보았을 때, 〈안도프리미엄〉은 대부분의 여성지가 진행하지 않는 방향으로 기획을 하고 제작하기 때문에 저희 잡지를 사고 싶어 하는 사람들이 폭발적으로 증가하지는 않을 것 같아요. 이론상으로 저희가 대다수의 사람이 방문하고 보고 싶어 하는 방을 갖고 있다고 생각하진 않는 거죠. 물론 대중적인 지점도 포함해 앞으로 저희의 경계를 더욱더 확장해나가는 것도 중요하지만, 단기간에 독자수가 2~3배로 늘어나지는 않을 것 같아요. 그렇다면 현재 같은 방에 있는 사람들과 좀 더 교류하고 네트워크를 견고히 하는 편이 중요하지 않을까 생각합니다. 단순히 잡지의 콘텐츠를 사람들에게 전해주는 범위에서 벗어나서요.

어떤 의미로는 〈안도프리미엄〉이 커뮤니티나 플랫폼이 된다는 느낌이네요.
네, 그런 걸 목표로 할 수 있으면 좋겠습니다. 아직은 커뮤니티나 플랫폼의 형태가 중심이 된 잡지의 사례는 거의 찾아볼 수 없어요. 하지만 현재 전 세계적으로 잡지의 판매량이 감소하고 있는 시대이고, 종이로 콘텐츠를 만들어서 전해주는 것만으로는 생존하기 어렵다고 생각합니다. 그러므로 잡지도 변화해야 하고, 빠르게 변화하는 미디어 환경에도 적응하는 등 그 이상의 영역을 생각하지 않으면 안 됩니다. 저는 아직 잡지로서 할 수 있는 것들이 있지 않을까 해요. 잡지가 추구하는 방향이나 세계관 같은 것도요. 웹사이트는 누구나 만들 수 있지만, 잡지가 추구하는 세계

관과 관점을 보여주는 것은 어려운 것 같아요. 웹사이트에서는 기본적으로 기사가 하나씩 쪼개져 있는 데다. 계속 정보를 업데이트한다고 해도 인쇄된 상태의 잡지처럼 패키지의 형태로 무언가를 보여주는 것은 굉장히 어렵습니다. 하지만 〈안도프리미엄〉은 그 형태 안에 저희만의 관점과 시각을 담고 확실하게 보여주는 것이 강점이라고 생각하기에, 앞으로도 이 지점을 계속 고민하고 발전시키고자 합니다.

마지막으로 〈안도프리미엄〉을 읽는 독자들에게 전하고 싶은 메시지가 있으신가요?
저희가 〈안도프리미엄〉 지면을 통해 특정한 메시지나 세계관을 강요하고 독자가 따르게 하고 싶지는 않습니다. 결국, 모든 선택은 최종적으로 독자가 하는 것이라 생각하거든요. 많은 여성 잡지가 '이런 옷을 입으세요' 등의 기획을 많이 하지만. 저희는 특정한 대상을 설정하지 않는 매거진이라서 스스로 판단해서 무언가를 고르려고 하는 사람들에게 '이런 게 있는데 어떤가요?' 정도의 힌트를 주고 싶어요. 이러한 방식을 앞으로 어떻게 만들어나가면 좋을지 항상 고민하고 있습니다.

저를 비롯한 한국 독자분들의 〈안도프리미엄〉에 대한 이해가 더 넓고 깊어진 것 같습니다. 감사합니다.

지금부터는 도쿄에 대한 질문입니다. 생활인으로서 도쿄의 장단점은 어떤 것이 있을까요?
제가 도쿄 외 지역에서 살아본 적이 없어서 비교할 수 없는 점이 아쉽지만, 어떤 곳이든 그 지역만의 장점은 있으리라 생각합니다. 우선 일하는 장소와 사는 지역이 가깝다는 것이 도쿄 생활의 편리함이 아닐까요? 집이 멀리 떨어져 있으면 출퇴근하기가 힘드니까요. 일본의 통근 시간대 전철은 지독하기로 유명해요. 비인간적인 환경이죠. 전철에 사람들로 꽉 차 있는 모습을 관광객들이 보고 깜짝 놀라기도 하니까요. 정말 저기에 사람이 탈 수 있는 걸가 하면서요. 가혹한 환경이죠(웃음). 그런 반면 도쿄에는 정보가 집적되어 있어서 상당히 콤팩트하게 다양한 것들을 경험할 수 있습니다. 음식점이나 문화 같은 것들이요. 뭐든 인터넷으로 접할 수 있는 시대지만 그곳에 가서 직접 경험하지 않으면 안 되는 것들이 많이 있으니까요. 그런 점이 도쿄의 메리트가 아닐까요?

지금 사는 곳은 도쿄의 어느 지역인가요?
저는 '도쿄의 동쪽'에 살고 있습니다. '도쿄의 동쪽'이라는 표현은 일반적으로 이해하기 어려우실 거예요. 아, 그러고 보니 예전에 〈브루터스〉에 있을 때, '도쿄의 동

WELCOME TO TOKYO

新・東京観光ガイド

&Premium をつくっている編集部は、東京の銀座にあります。まあ、銀座といっ
ても東の外れで、築地に隣接するエリア。歌舞伎座の裏辺り。なので、築地市
場〜歌舞伎座〜銀座というコースを観光する外国の方々をよく見かけます。そ
ういえば、築地の卸売市場を見学したこともないし、新しくなった歌舞伎座で歌
舞伎をまだ見ていないし、最近ゆっくり銀ブラだってしていない。こんなに近い
時段、何げなく過ごしていると、"東京らしい東京" って、実はきちんと見
らしれません。そこで &Premium 4号目は、東京らしいものを見て、
〔体験をするための、観光ガイドをつくってみることにしました。
〔、んでいる人も楽しめる、東京の個性を探す特集です

쪽'이라는 특집을 한 적이 있네요.

도쿄는 신기한 도시입니다. 보통 도시의 중심에 있는 큰 공간, 광장 같은 곳이 사람들이 모이는 곳이잖아요. 파리의 노트르담 대성당이 있는 광장이라든가 뉴욕 맨해튼 매디슨스퀘어가든 주변이나 타임스퀘어 같은 곳들이요. 사람들이 자유롭게 이동하고, 새해 카운트다운을 할 때 모이기도 하는 그런 중심 장소가 도쿄에는 없습니다. 도쿄의 한가운데에는 황거皇居가 있는데, 일반인은 들어갈 수 없는 장소라서 지도에서 그 부분이 도넛 모양으로 뚫려 있어요.

이 도쿄의 정중앙을 중심으로 도쿄의 동쪽과 서쪽이 나누어집니다. 일반적으로 세련되고 새로운 것들이 들어섰던 장소는 황거의 서쪽으로 아오야마나 오모테산도, 미나토구 주변입니다. 지금도 새로운 곳들이 많이 생기고, 최신 유행이 시작되는 지역이지요. 반면 도쿄의 동쪽은 오래된 지역으로 대체로 일본의 오래된 회사들이 많이 자리하고 있어요. 관공서들도 황거와 가깝지만 동쪽에 있고, 긴자도 동쪽에 있어요. 아사쿠사나 우에노도 그렇고요.

그런데 최근 20년 동안 젊은 사람들이 점점 동쪽으로 옮겨가고 생활하기 시작하면서 예전의 동쪽 지역 분위기와는 다른 새로운 생동감과 재미있는 분위기가 생겼습니다. 조금 더 동쪽인 도쿄만 근처로 가면 츠키시마月島나 도요스豐洲 지역이 있는데 이곳은 놀랄 정도로 고층 맨션이 늘어선 지역입니다. 롯폰기힐즈 같은 건물이 늘어서 있는 분위기인데요, 최근 그쪽으로도 인구가 모여들고 있습니다. 이제는 '도쿄의 동쪽'에도 세련된 지역과 좋은 가게들이 점차 늘어가고 있어서 흥미롭습니다.

　　'도쿄의 동쪽'이라니, 흥미롭네요!

아마도 이 책을 읽으시는 분들이 도쿄에 오셔서 처음 가시는 곳은 아마도 오쿠시부야일 거예요. 도큐백화점 본점이 있고 거기서 요요기하치만역으로 향하는 길이 시작점이죠. 그 지역에 카페와 세련된 가게가 많아요. 걸어 다니기만 해도 궁금증을 자아내는 다양한 가게가 있는 곳입니다. 시부야 퍼블리싱 북셀러즈SHIBUYA PUBLISHING & BOOKSELLERS 서점은 일본어책을 읽지 못하더라도 도쿄의 스타일을 느끼고 즐길 수 있는 곳일 거예요. 카페 푸글렌FUGLEN과 커피 스탠드, 내추럴 와인 바 아히루 스토어AHIRU STORE 같은 곳들도 마찬가지고요.

그런 장소가 아직 동쪽에는 많지 않아요. 그래서 만약 동쪽에 가신다면 주로 아사쿠사나 우에노 지역이 모두에게 익숙하고 많이 방문하는 곳일 것 같습니다. 그런데 최근 동쪽의 구라마에蔵前 지역에 새로운 갤러리나 카페가 많이 생기고, 젊은 사람들의 방문이 많아지고 있어요. 저는 이 지역에 가면 태국 요리를 즐기러 긴시초錦

糸町에 갑니다. 스미다가와隅田川에서 더 들어간 곳인데, 관광객들이 찾는 지역은 아니지만 태국 관련 커뮤니티가 있고, 태국 사람들도 많이 살고 있어요. 태국 현지의 맛을 경험할 수 있는 레스토랑도 많이 있고요. 이곳의 거리를 걷다 보면 마치 태국을 여행하는 듯한 기분도 들어요.

한국의 독자들이 도쿄의 라이프스타일을 접하고자 할 때 가보았으면 하는 곳이 있나요?
방문하는 분들마다 도쿄를 찾는 이유도 다양하겠지만, 도쿄는 꽤 다양한 요소들이 존재하고 있는 도시라서 뭔가 자신만의 주제를 하나 찾아보면 좋을 듯싶습니다. 예를 들어 재즈를 전문으로 트는 찻집인 재즈킷사ジャズ喫茶 같은 곳은 일본에서만 경험할 수 있는 곳이고, 특히 도쿄에 다양한 가게가 있잖아요. 이런 부분들이 외국인들에게 흥미롭고 재미있을 것 같아요. 이를테면 도쿄의 재즈킷사만 찾아다니는 것도 목적이 될 수도 있고요.

저는 음식에 관한 테마 기사를 많이 써서 그런지 지금도 음식 분야를 주로 담당하고 있는데요, 도쿄에서는 접할 수 있는 음식의 종류가 굉장히 다양하고, 가격도 비교적 저렴한 편입니다. 예전에는 도쿄의 식사 비용이 비싸다고 느껴지던 때도 있었지만 최근 세계 각국의 물가와 식사 비용이 상승하면서 도쿄가 오히려 저렴한 측에 속하게 되었어요. 파리에서 온 지인이 "도쿄는 맛있는 음식을 저렴하게 먹을 수 있어. 게다가 12시 같은 한밤중에 주문하더라도 정성을 다해 만들어준 라멘이 5유로 정도라니! 그런 건 파리에서는 있을 수 없는 일"이라고 이야기를 해주더군요. 이렇게 저렴하고 맛있는 음식점들이 밀집된 도시가 전 세계에도 그리 많지는 않아서 음식을 주제로 정해 도쿄에 오셔도 좋을 것 같아요. 좀 더 세부적으로 말하면 라멘이나 커피 같은 주제를 통해 도쿄를 여행하는 계기를 만들 수 있지 않을까요? 음식이란 것이 결국 그 나라의 모습이고, 저는 여행의 즐거움은 먹는 것에 있다고 생각하기 때문에 많은 분들이 도쿄에 오셔서 맛있는 음식들을 많이 드셔봤으면 좋겠어요!

와타나베 다이스케渡辺泰介
매거진하우스 〈안도프리미엄&Premium〉 부편집장
1998년부터 매거진하우스에서 근무 중이며 2003년부터 2013년까지 〈브루터스〉 편집부를 거쳐. 2013년 11월부터 〈안도프리미엄〉 창간을 기획. 현재까지 부편집장을 맡고 있다. 주 분야는 여행과 맛있는 음식을 테마로 한 기획이다.

긴자에서는
긴부라를 해봐요

.

〈안도 프리미엄〉을 발간하는 매거진하우스의 본사는 긴자에 있습니다. 라이프스타일 콘텐츠를 만드는 매거진하우스의 와타나베 부편집장의 안내와 함께 긴자를 어슬렁어슬렁하며 산책한다는 뜻의 '긴부라銀ブラ'를 해보면 어떨까요?

매거진하우스는 내내 긴자에 있었어요. 2차 세계대전이 끝난 후 긴자는 불에 타서 허허벌판이 되었는데요. 긴자4초메의 와코 백화점이 있는 지역만 우연히도 폭탄이 떨어지지 않았나 봐요. 지금 건물이 가득 들어선 곳이 당시에는 벌판이 되어버렸죠. 폐허였던 긴자에서 출판사를 시작했던 저희들의 대선배들이 있었고요. 그래서 매거진하우스의 선배들은 다들 긴자에 대해서 꽤 자세히 알고 있었어요. 저희가 내는 잡지 중에 〈긴자GINZA〉라는 잡지도 있고요(웃음).
긴자는 도쿄 안에서도 꽤 특별한 곳이라고 생각해요. 쇼와 시대에는 긴자에 갈 때는 제대로 옷을 갖춰 입고 간다거나 좋은 구두를 신는다거나 조금은 특별한 기분으로 가는 장소였다고 들었어요. 티셔츠와 샌들 차림으로는 걸을 수 없는 거리랄까요(웃음). 이러한 분위기에 맞춰 당시 멋진 가게나 근사한 레스토랑이 긴자에 많이 들어섰고요. 그랬던 곳이 최근 20년 사이에 점차 캐주얼한 분위기로 변하더니 최근 10년간은 유명한 관광지가 되어서 세계 곳곳에서 손님들이 찾아오게 되었죠. 정말 깜짝 놀랄 정도로 변하고 있어요.
이렇다 보니 특별히 어떤 가게가 좋아서 단골로 다닌다고 이야기해주기가 어렵기도 해요. 서울도 그렇고 상하이도 그렇고 다들 엄청난 속도로 변화하고 있으니까요. 5년 정도만 지나도 '아 여기가 이런 곳이었나' 싶을 정도로 바뀌고 있죠. 그래도 아직 긴자에는 변하지 않은 곳들이 남아 있어요. 그런 부분이 개인적으로는 흥미로운 지점이고요. 그래서 이 글을 읽고 있는 독자분들에게 새로운 가게보다는 오래전부터 긴자에 계속 있었고 앞으로도 10년, 20년, 30년 계속 이어져 갈 만한 장소 다섯 곳을 골라봤습니다.

① 웨스트WEST

긴자에 있는 유명한 킷사텐이에요. 여기에 가시
면 꼭 커피나 케이크를 드셨으면 해요. 웨스트는
1947년부터 영업을 한 곳인데요, 정말 긴자에 아
무것도 남지 않았던 시기에 시작했던 곳이에요.

ADD. 7-3-6, Ginza, Chuo-ku, Tokyo
OPEN. 09:00-22:00 (월-금) /
11:00-20:00 (토, 일, 공휴일)
WEBSITE. www.ginza-west.co.jp

② 토라야とらや

ADD. 7-8-6, Ginza, Chuo-ku, Tokyo
OPEN. SHOP : 10:00-20:00 (월-토) /
10:00-19:00 (일, 공휴일)
CAFE : 11:30-19:30 [LO 19:00] (월-토) /
11:30-19:00 [LO 18:30] (일, 공휴일) 휴일은 1월 1일
WEBSITE. www.toraya-group.co.jp

토라야는 1946년에 생긴 곳이에요. 본점은 교토에 있
어서 몇백 년의 역사를 지닌 매우 오래된 일본 화과
자 가게입니다. 긴자점이 생긴 게 1946년이에요. 여기
에 가시면 여름철에는 빙수인 가키고오리(かき氷), 겨
울에는 팥죽인 시루코(汁粉)를 드셨으면 해요. 여기에
차를 곁들여도 좋고요.
이곳은 무척 유명한 곳이라 많은 분들이 이미 가본
적이 있을지도 모르겠지만, 앞서 말씀드린 전후 긴자
의 이야기를 생각하며 다시 한번 가보시는 것도 좋지
않을까 해요. 웨스트도 토라야도 비슷한 시기에 생긴
상점으로 과거 긴자가 복구 작업으로 활기를 띠었을
때 생긴 곳들이에요.

 긴자 라이온銀座ライオン

다음은 맥줏집인데요. 이 가게가 있는 건물은 긴자7초메에 있어요. 이곳은 전쟁 중에도 그대로 살아남은 건물이에요. 1934년에 오픈했다고 하는데, 즉 전쟁이 일어나기 전부터 있었던 곳이에요. 전쟁 후 폐허가 된 긴자에서도 건물이 그대로 남아 있어서 현재까지 같은 자리에서 영업을 계속하고 있어요.

이곳은 맥주회사인 '삿포로 맥주'가 운영하는 비어홀인데요. 가장 좋은 점은 바로 공간이에요. 긴자에서 정말 보기 드문, 전쟁이 일어나기 전부터 존재했던 건물의 내부 공간이 그대로 남아 있죠. 정말 멋져요. 건물 내벽의 벽화나 벽을 구성하는 재료들이 고스란히 남아 있고요. 천장이 굉장히 높아요. 이런 공간은 지금은 좀처럼 만들 수가 없는 것 같아요. 오랜 세월이 흐른 뒤에야 나올 수 있는 분위기가 있으니까요. 간단히 한잔하는 분위기의 공간에서 모두가 맥주를 마시고 있는 모습이 몇십 년 동안 변함없이 이어지는 것은 정말로 귀중하지 않나 하는 생각이 들어요.

저는 맥주를 무척 좋아하는데요. 어딘가에서 이런 가설을 들은 적이 있어요. 맥주의 맛이라는 게 천장의 높이와 비례한다고 해요. 다시 말해 아주 좁고 천장이 낮은 곳에서 마시는 맥주보다 넓고 천장이 높은 곳에서 마시는 맥주가 더 맛있게 느껴진다는 거죠. 그래서 가장 좋은 건 천장이 없는 야외에서 마시는 것이라고 하고요. 역사가 있으면서 천장이 높은 긴자의 라이온에서 생맥주를 드셔보셨으면 합니다.

ADD. 7-9-20, Ginza, Chuo-ku, Tokyo
OPEN. 11:30-23:00 (월-토) / 11:30-22:30 (일, 공휴일) / 11:30-14:00 [LUNCH] (월-금)
WEBSITE. www.ginzalion.jp

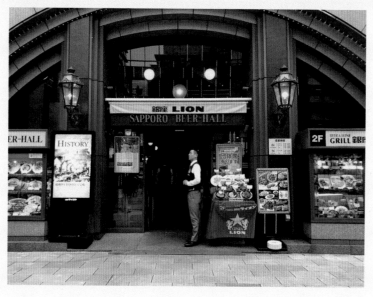

④ 안테나숍 銀座わしたショップ

일본에는 '안테나숍'이라는 매우 독특한 상점이 있어요. 일본에 다양한 현(県)이 있잖아요. 구마모토, 오키나와, 홋카이도 등이요. 그런 각 지방 도시에서 자신들의 도시 특산품을 도쿄의 중심인 긴자의 상점에 가져다가 판매하는 거예요. 기업이 운영하는 것이 아니라 그 지역의 주민들이 자금을 모은 후 지자체의 지원을 받아 운영하는 형태예요. 가령 오키나와에 여행을 갔을 때만 살 수 있는 기념품들도 이 가게에는 잔뜩 있어요. 매장에는 오키나와 음악이 흐르고 있고요. 도쿄 한가운데에서 이곳만 오키나와라는 분위기가 있어요. 이런 안테나숍들이 긴자 주변에 많이 있어요. 홋카이도의 안테나숍도 있고, 구마모토의 매장도 있어요.

ADD. 1-3-9, Ginza, Chuo-ku, Tokyo
OPEN. 10:30-20:00 (월-일), 휴일은 연말연시

안테나숍에 가보시면 각 지역까지 관광을 가지 않으셔도 '아, 일본에 이런 곳이 있구나.'라고 직접 느끼실 수 있을 거라는 생각이 들어요. 게다가 '아, 다음에는 일본에 오면 여기에 한번 가보고 싶다.'라고 생각이 들 만한 곳을 발견할 수 있을지도 모르니까요.

⑤ 이토야 伊東屋

ADD. 2-7-15, Ginza, Chuo-ku, Tokyo
OPEN. SHOP : 10:00-20:00 (월-토) /
10:00-19:00 (일, 공휴일)
CAFE : 10:00-22:00 [LO 21:00] (월-일, 공휴일)
WEBSITE. www.ito-ya.co.jp/ginza

이토야는 문방구입니다. 요즘은 볼펜 하나라도 다들 인터넷으로 사는 시대잖아요. 스마트폰으로 무엇이든 살 수 있으니까요. 아마도 이토야에서 파는 물건들도 대부분 인터넷으로 살 수 있겠지만 이곳은 문방구 백화점 같은 곳이라서 실제로 손으로 만져보고 비교하면서 문방구를 구매할 수 있는 곳이에요. 그런 의미에서 진정한 오프라인의 장점을 보여주고 있는 곳이 아닌가 하는 생각이 듭니다. 이곳은 문방구를 좋아하는 사람이라면 가볍게 한나절을 보낼 수 있는 공간이에요.

문방구는 각 나라의 특징이 드러나는 물건이라고 해요. 예를 들어 프랑스의 문방구에서 프랑스의 분위기가 풍긴다거나 미국다운 문방구의 분위기라든가. 물론 이토야에서도 수입품 문방구를 일부 팔고 있긴 하지만 이곳의 문방구를 통해 도쿄만의 분위기를 느낄 수 있는 좋은 장소라고 생각합니다.

Brand Creative Director

아오노 겐이치

빔스 창조연구소 크리에이티브 디렉터

Tokyo
Wandering Diary

도쿄 배회 일기

도쿄 배회 일기

도쿄의 패션이나 편집숍에 관심이 있는 분들이라면 빔스BEAMS 라는 브랜드의 이름이 낯설지 않을 거라고 생각합니다. 1976년 하라주쿠의 작은 매장에 미국 서해안의 캘리포니아대학교UCLA 스타일 방과 제품을 제안하면서 시작한, 패션 편집숍의 선구자적인 존재인 빔스는 이후 패션 외에도 음악, 미술, 문학 등 다양한 문화 장르에서 활발한 활동을 하며 도쿄의 라이프스타일에 많은 영향을 끼치고 있습니다.

가끔 도쿄다반사가 하라주쿠에 있는 빔스 매장에 방문할 때면 한국에서 찾아온 많은 분들이 여기저기에서 보이곤 합니다. 한국에서 패션에 관심이 있는 사람들 사이에서 빔스는 도쿄의 대표적인 쇼핑 장소로 잘 알려져 있고, 또 그만큼 빔스를 사랑하는 팬도 많은 것 같아요. 저는 패션이나 세련된 옷차림에 조예가 깊지는 않지만, 빔스를 알고 관심을 가지게 된 계기는 바로 '문화와 예술 분야를 바탕으로 한 라이프스타일의 제안'이라는 콘텐츠를 접한 이후부터였어요. 그리고 그 중심에는 현재 빔스 창조연구소의 크리에이티브 디렉터이자 빔스 레코드의 디렉터를 맡고 계신 아오노 겐이치靑野賢- 씨의 존재가 있었죠.

아오노 씨는 도쿄에서도 '세련된 센스를 지닌 대표적인 인물'로 유명한 분입니다. 패션뿐 아니라 인문학, 문화, 예술 등 다양한 분야에서 깊은 지식을 바탕으로 콘텐츠 제작을 하고 있으며 매거진을 통한 에세이 기고로도 잘 알려져 있어

요. 또한 빔스 레코드 디렉터이면서 음악 선곡과 개인 DJ로도 활동하고 계시죠. 한동안 이런 아오노 씨의 인터뷰 기사를 찾아서 읽은 적이 있었는데요. 그 내용 중에는 빔스가 단순히 '옷'을 판매하는 매장이 아닌 '라이프스타일'을 전해주는 것이 목적이라는 것, 그리고 이러한 빔스의 모습을 가장 잘 나타내주는 주인공이 바로 아오노 씨라는 이야기가 인상에 많이 남았습니다.

그런 아오노 씨가 웹매거진에 연재했던 '도쿄 배회 일기'라는 에세이가 있습니다. 이 글을 통해 아오노 씨의 '도쿄를 대표하는 세련된 센스를 지닌 인물'이라는 모습 외에 도쿄를 거닐며 도시의 어제와 오늘을 발견하는 문필가로서의 모습을 발견할 수 있는데요. 글을 읽으면서 언젠가 그와 함께 도쿄를 거닐고 싶다는 마음이 들곤 했습니다. 그래서 이번 인터뷰를 진행하며 아오노 씨가 평소에도 즐겨 다닌다는 진보초를 함께 거닐어보았습니다.

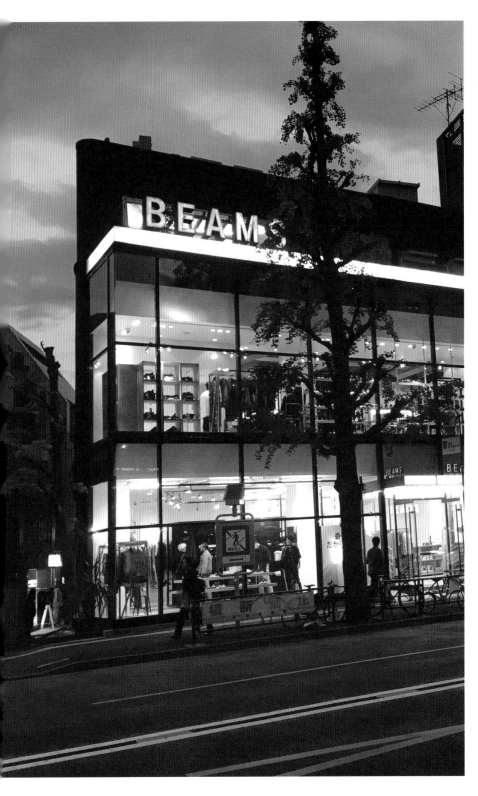

아오노 겐이치
빔스 창조연구소 크리에이티브 디렉터

아오노 씨의 '도쿄 배회 일기東京徘徊日記' 연재를 재미있게 읽었습니다. 저
역시 거리 한곳을 정해 골목 구석구석을 다니며 그 거리를 이해하는 과정을 좋아해서
요. '도쿄 배회 일기'의 연재 계기는 무엇이었나요?
온라인 매체에 있는 지인을 통해 연재 제의가 들어왔습니다. 어떤 내용이 좋을까
의견을 나누다가 '거리를 걷는 이야기'로 테마를 잡았고, '도쿄의 거리를 걷는다'는
글과 그에 맞는 '책 한 권을 소개'하는 것으로 기본 구성을 정했습니다. 그 다음부
터는 전부 저 혼자 거리를 걸어 다니면서 글을 썼어요.

그렇군요. 특별히 소개할 거리를 정하는 기준이 있나요?
미팅 등의 외부 일정이 생긴 김에 그 근처의 거리를 찾아서 걸어보는 경우가 많지
만, 책을 읽다가 책 속에 나온 지역의 이야기가 재미있을 것 같아서 배회하기로 결
정하는 등 거리를 선택하는 기준은 다양합니다. 그리고 이왕이면 비교적 잘 알려
지지 않은 골목길 같은 곳을 선정하고자 했습니다. 유명한 거리는 다들 잘 알고 있
을 테니까요.
방금 우리가 걸었던 진보초의 거리만 해도, 한 블록 뒤로 들어오니 다니는 사람이
적잖아요. 그런데 의외로 이런 곳에 흥미롭고 재미있는 가게들이 많이 있어요. 그
지역 사람들이 예전부터 이어온 흔적 같은 것도 많이 남겨져 있고요. 그런 식으로
이리저리 주변을 살피며 돌아다니다 보면 '어? 여기는 예전에 강이 있던 곳 아니
었나?'라든지, 표지판을 보고 '예전에는 이런 곳이었구나.' 같은 것을 발견하게 되
거든요. 산책에서 발견한 정보는 나중에 다시 한번 자세히 찾아보고 확인을 한 후
원고를 작성합니다.

한 번 걸어 다니실 때, 어느 정도의 시간을 들여서 다니세요?
보통 3시간 정도인 것 같아요. 중간중간 잠시 쉬기도 하지만 여기저기 꽤 걸어 다
녀봐야 해서 시간을 꽤 들이죠.

거리마다 흥미로운 부분들이
다르게 존재하니까요.

도쿄의 여러 거리를 걸어보셨을 때 특별히 재미있는 부분이나 도쿄답다고
느끼신 부분이 있나요?
모든 거리가 다 재미있는 곳들이에요(웃음). 거리 자체가 재미있는 경우도 있지만.
특히 이런저런 거리를 다니면서 저 자신에 대한 발견이라든가 그동안 느끼지 못
했던 새로운 것들을 많이 느끼게 됩니다. 거리마다 흥미로운 부분들이 다르게 존
재하니까요.

아오노 씨가 자주 가는 도쿄의 지역은 지역은 어디인가요?
딱히 정해져 있지는 않습니다. 보통 레코드를 산다면 시부야. 자료나 책을 찾는다
면 진보초에 오고요. 그 외에는 일정이 있는 지역으로 이동하면서 그곳의 거리와
분위기를 느끼는 편이에요.

관광객이 아닌 생활하는 장소로서의 도쿄의 장단점은 무엇일까요?
저는 태어나서부터 줄곧 도쿄에 살았기 때문에 특별히 도쿄를 다르게 의식하고 있
지는 않은 것 같아요. 평범한 듯 당연하게 존재하는 도시랄까요? 마음에 든다거나
들지 않는다거나, 살기 편하다거나 그렇지 않다거나 하는 식으로 생각을 해본 적
이 없거든요. 도쿄는 어디까지나 저에게 익숙한 곳이라서 장점, 단점을 찾는 것이
꽤 어려운 일인 것 같아요.

그래도 지방의 도시나 교외 지역과 비교했을 때 도쿄가 뚜렷하게 다른 점이라고 한
다면 지금 저희가 인터뷰하는 이 가게(밀롱가)처럼 역사가 있고 오래된 곳들이 아
직까지는 아슬아슬하게 남아 있다는 점 같아요.
지방 주택가의 경우 원래부터 문화적인 토양이 있었던 곳보다는 빈 땅에 대규모
의 아파트를 지어 개발을 한다거나 복합쇼핑몰을 만들어 신도시의 형태로 개발된
곳들이 많습니다. 하지만 도쿄의 도심은 오래전부터 사람들로 넘쳐나고 문화가 계
속해서 축적된 장소니까요. 오래전 삶의 요소들을 찾을 수 있는 실마리 같은 것들
이 아직은 아슬아슬하게 남아 있는 것 같아요. 그런 부분들을 소중히 여겨야 하지
않을까 생각해요.

Brand Creative Director

그럼 지금 살고 계신 곳은 어떤 곳인가요?

저는 도쿄타워가 보이는 곳에 살고 있어요. 전부터 도쿄타워가 보이는 곳에 살면 좋겠다는 생각이 있었거든요. 그리고 DJ도 겸업하고 있어서 도심 지역에서 거주지가 멀리 떨어지게 되면 심야 택시비가 많이 들게 되는데, 지금 살고 있는 곳은 시부야를 기준으로 심야 할증이 붙어도 2천 엔이 조금 넘는 정도거든요. 그런 점에서 이동성이 좋은 지역이에요.

한국 사람들이 도쿄의 거리에 와서 느꼈으면 하는 부분이 있다면 어떤 것일까요?

사람들이 많이 다니는 큰길뿐만 아니라 조금 수고를 들이더라도 골목길 구석구석을 걸어보면 꽤 많은 발견이 있습니다. 그런 곳들을 두려워하지 말고 다양하게 걸어 다니셨으면 해요. 오늘 우리가 함께 걸은 진보초 같은 곳이면 약 한나절 정도 걸릴 것 같은데요. 관심 있는 문화가 존재할 것 같은 곳들을 시간을 들여서 걷고, 보고, 느끼면 보다 재미있게 도쿄를 즐길 수 있지 않을까요? 머무른 시간이 짧으면 기억에 남는 것도 별로 없으니까요. 바쁘게 들러 지나가기보다는 그 거리의 느낌을 천천히 살펴보시면 좋겠어요.

예를 들어 저는 진보초에 오면 카레를 먹고요. 아, 튀김 요리 같은 것도 좋겠네요. '스이토포즈スヰートポーツ'라는 좋은 교자 가게도 있어요. 식사를 하고 차를 한 잔 마신 후, 여기저기 걸어 다니다가 피곤해지면 또 어딘가에 가서 커피랑 케이크를 함께 먹어도 좋고요. 그렇게 천천히 일정을 보낸다면 한나절 정도 그 거리를 즐길 수 있을 거예요. 가능하시다면 도쿄에 오시기 전에 미리 관심이 있는 거리를 알아본 다음, 시간을 넉넉히 잡고 그 지역을 집중해서 다녀보시면 좋을 것 같아요.

마지막으로 아오노 씨에게 도쿄는 어떤 곳인가요?

마음이 안정되는 곳이에요. 오랜 기간 도쿄에서 생활을 했다는 이유도 있겠지만, 사실 저는 유행을 그다지 신경 쓰지 않고, 가급적 무언가에 얽매이지 않으려고 하는 마이웨이 스타일이거든요. 저 같은 사람들에게 도쿄는 언제든 도망칠 장소가 있는 곳이에요.(웃음)

지방 도시라든가 교외에 가보면 보통 역 주변으로 하나의 문화권이 형성된 경우가 많아서 주변부의 다양한 문화를 찾아보기가 어려워요. 예를 들면, '빌리지뱅가드'라는 중고 체인서점이 지방의 쇼핑몰에도 입점하여 있곤 하는데요, 이러한 체인점 외에 지역에서 오래되고 개성 있는 중고 서점을 찾아보기가 힘들거든요. 커다란 쇼핑몰이라는 것 이외의 문화를 찾기가 정말 힘들다고 할까요? 하지만 도쿄의 도심

에는 지역마다 나름의 방향성이 있으니까요, 그런 점에서 언제든 도망칠 수 있는
다양한 문화 장소들이 많아서 좋습니다(웃음).

아오노 겐이치青野賢 -

빔스BEAMS 창조연구소 크리에이티브 디렉터, 빔스 레코드BEAMS RECORDS 디렉터,
문필가, DJ

1968년 도쿄 출생. 주식회사 빔스에서 세일즈와 홍보 부서를 거쳐, 현재 빔스 창조연구소에서
크리에이티브 디렉터를 담당하고 있다. 다양한 창작 분야 역량을 바탕으로 집필, 편집, 선곡,
대학교와 전문학교 강사, 타 기업의 PR 기획 입안과 이벤트 기획 운영 등을 진행하고 있다.
1999년에 설립된 빔스 레코드의 기획부터 참여하며 현재까지 디렉터를 맡고 있으며, 패션, 음
악, 미술, 문학, 영화 등을 다각적으로 논평하는 문필가로 다수의 매체에 연재를 하고 있다.
또한 1987년부터 활동한 DJ로서 클럽, 라운지, 다양한 리셉션 파티와 이벤트에서 장르와 시간
을 넘나드는 선곡을 바탕으로 독특한 분위기를 담아내는 디제잉을 선보이고 있다.

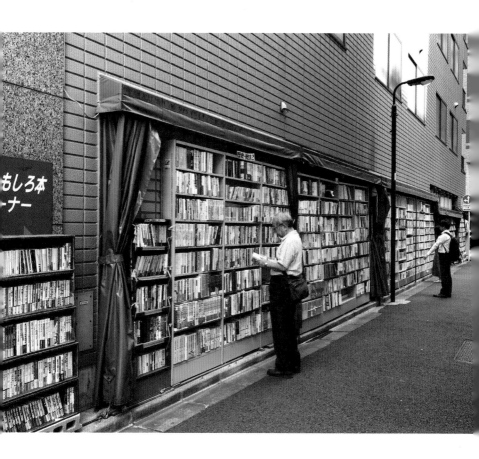

Brand Creative Director

도쿄다반사가 아오노 씨와 함께 걸어본
진보초의 주요 장소

여러분들이 진보초를 가는 목적에는 어떤 것이 있을까요? 이번에 아오노 씨와 함께 거리를 거닐고 이야기를 나누면서 진보초를 즐겨 찾는 도쿄다반사와의 공통점이 무엇이 있는지 생각해 보았습니다.

우선 진보초에는 오래된 도쿄의 거리 모습이 많이 남아 있어서 평일 오후나 휴일 오전에 조용히 산책을 하며 예전 도쿄의 분위기를 상상할 수 있는 즐거움을 느낄 수 있어요. 그리고 진보초는 글을 쓰거나 음악을 선곡하는 작업을 하는 사람들이라면 자료를 찾으러 다니기에 더할 나위 없이 좋은 지역이에요. 서점과 레코드 가게가 많고, 저마다 특색을 지니고 있기 때문에 부지런히 찾아다니다 보면 다양한 분야와 다양한 시대의 자료를 어딘가에서 보물처럼 발견할 수 있는 곳이기도 합니다.
또한 곳곳에 오래된 식당과 찻집이 여럿 있어서 산책을 하거나 자료를 찾다가 지칠 때쯤 편안하게 재충전할 수 있는 믿을 만한 가게들도 많이 있죠. 이런 부분이 저와 아오노 씨가 진보초를 자주 찾아오고, 또 오랜 시간 동안 이 거리를 배회하는 이유가 아닐까 하는 생각이 들었습니다.

이번 지면에서는 아오노 씨와 함께 걸었던 진보초의 주요 장소를 간단하게 정리해 보았습니다. 진보초를 거닐어 보고 싶으신 독자분들께 참고가 되었으면 하는 바람입니다.

① 레코도샤 본점レコード社本店

1930년에 창업한 노포 레코드 가게입니다. 3층짜리 건물에 3만여 장의 아날로그 레코드와 CD가 가득한 곳으로, 특히 재즈와 월드뮤직 분야의 좋은 레코드가 많이 있습니다. 지금은 좀처럼 보기 어려운 축음기와 축음기로 재생할 수 있는 SP레코드도 만날 수 있어요.

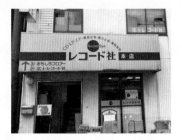

ADD. 2-26, Kanda Jimbocho, Chiyoda-ku, Tokyo
OPEN. 11:00-20:00 (월·일. 공휴일)
WEBSITE. www.recordsha.com

② 마그니프 Magnif

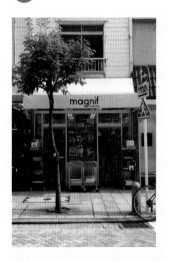

진보초를 대표하는 잡지 전문 헌책방입니다. 〈뽀빠이〉, 〈브루터스〉 같은 잡지의 과월호가 잘 갖춰져 있는 곳으로, 각 시대의 문화를 잡지로 살펴볼 수 있을 정도로 다양한 잡지 컬렉션을 즐길 수 있는 장소입니다. 주말에는 서브컬쳐를 좋아하는 여성들이 주로 찾는 서점이라고 해요.

ADD. 1-17, Kanda Jimbocho, Chiyoda-ku, Tokyo
OPEN. 11:00-19:00 (월·일. 공휴일)
가게 사정에 따라 부정기적으로 휴무
WEBSITE. www.magnif.jp

③ 밀롱가 누오바 ミロンガ ヌオーバ

1953년에 창업한, 진보초를 대표하는 탱고 전문 킷사텐입니다. 원래 '밀롱가'라는 뜻은 탱고를 직접 출 수 있는 무대가 마련된 곳을 지칭해 여기에서도 탱고 춤을 출 수 있는지 질문을 받곤 한다는데요, 이곳은 무대는 없고 재즈킷사처럼 좋은 오디오를 통해 탱고 음악을 들을 수 있는 공간이에요. 진보초가 전통적으로 출판사가 많은 거리이기도 해서, 이곳은 오래전부터 문인과 출판사 편집자들의 미팅 장소로 사랑받았던 곳이기도 합니다. 지금도 문화계, 특히 음악 관련 종사자들이 업무 미팅 장소로 자주 이용하고 있는 곳이에요.

ADD. 1-3, Kanda Jimbocho, Chiyoda-ku, Tokyo
OPEN. 10:30-22:00 [LO 22:00] (월, 화, 목, 금) /
11:30-19:00 [LO 18:30] (토, 일, 공휴일)
휴일은 연말연시, 매주 수요일

④ 보헤미안 길드 Bohemian's Guild

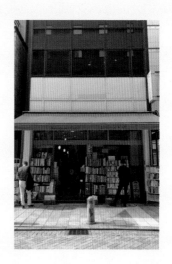

1920년경부터 서적을 취급하는 가업을 이어오고 있는, 현재 3대째 오너가 운영하는 중고 전문 서점이에요. 거리에서 바라보는 입구가 예쁜 곳이라서 자주 찾는 곳입니다. 여기는 특히 미술 관련 서적이 잘 갖춰져 있어요. 미술 사조에 따른 카테고리 분류도 잘 되어있는 곳이라서 관련 자료를 찾으러 갈 때 편리한 서점입니다.

ADD. 1-1, Kanda Jimbocho, Chiyoda-ku, Tokyo
OPEN. 11:30-18:30 (월~토) / 11:30-18:00 (일,공휴일)
WEBSITE. www.natsume-books.com

5 탁토TACTO タクト

요즘 세계 곳곳의 음악 팬들이 도쿄에 와서 구매하는 레코드 중에는 단연 1970~80년대의 시티팝이 많은 것 같아요. 이러한 시티팝의 인기와 더불어 당시 시티팝 뮤지션들이 작사, 작곡, 연주로 참여한 아이돌 음악도 동시에 많은 관심을 받고 있습니다. 탁토는 특히 오래전에 활동한 아이돌 음악 분야에서 다양한 레코드를 만날 수 있어요.

ADD. 2-14, Kanda Jimbocho, Chiyoda-ku, Tokyo
OPEN. 11:00-20:00 [LO 21:00] (월-일, 공휴일)
WEBSITE. www.tacto.jp

6 하치마키 はちまき

1931년에 창업한 튀김과 텐동 전문점으로 추리소설 작가인 에도가와 란포江戸川乱歩를 비롯해 수많은 문호들의 단골집으로 유명한 도쿄의 명소입니다. 에도가와 란포에 대한 사랑이 어마어마한 곳이라서, 가게 자체가 그의 이야기를 상징처럼 보여주고 있는 장소예요. 그 외에도 수많은 저명인들이 단골로 이용하고 있는, 이른바 '간다神田 거리 튀김집'을 대표하는 가게입니다.

ADD. 1-19, Kanda Jimbocho, Chiyoda-ku, Tokyo
OPEN. 11:00-21:00 (화-일, 공휴일) / 일요일, 공휴일에는
평소보다 폐점 시간이 앞당겨지는 경우가 있음.
휴일은 매주 월요일

3

Food Creative
Director

노무라 유리

요리연구가, 푸드 크리에이티브팀 이트립 대표

A Meal in Tokyo

당신에게 선사하는
도쿄의 한 끼

eatrip

THE LITTLE SHOP OF FLOWERS

당신에게 선사하는
도쿄의 한 끼

제가 도쿄에서 유학 생활을 하던 시절, 산책을 하기 위해 가장 즐겨 찾았던 거리는 미나미 아오야마의 곳토도리骨董通り였습니다. 이곳은 오래전부터 골동품 가게가 모여 있는 거리이면서, 파이드 파이퍼 하우스Pied Piper House와 같은 1970~80년대 도쿄의 음악을 이끌어 왔던 전설적인 레코드 가게가 있는 거리예요. 제가 도쿄에 있던 2000년대 초반 무렵에는 이미 이런 오래된 가게들 대부분이 흔적도 없이 사라진 후였지만, 오랫동안 이 거리를 지탱해온 취향의 잔향이 거리 곳곳에 남아 있었는지, 이유도 없이 그곳을 걸어 다니며 여기저기 둘러보는 것만으로 기분이 좋아지곤 했습니다.

당시 그 지역에서 가장 인상에 남았던 곳은 재즈 클럽인 블루노트 도쿄Blue Note Tokyo와 라이프스타일 셀렉트숍 이데IDEE의 플래그십 스토어가 마주 보고 있는 거리였어요. 가난한 학생 신분에 들어가기에는 조금 겁나는 공간들이었지만 음악이 있고 꽃이 있고 좋은 취향의 가구와 인테리어 소품이 있어서 마음에 들었던 곳이었습니다. 당시 이데 플래그쉽 스토어 3층에는 카페 이데Caffe @IDEE라는 기분 좋은 음악이 흐르는 카페가 있었습니다. 당시에는 전혀 눈치채지 못했지만 바로 그 카페 이데에서의 경험이 요사이 자주 챙겨보는 잡지나 지인들의 이야기 속에 등장하는 요리연구가이자 푸드 크리에이티브팀 '이트립eatrip'을 운영하고 있는 노무라 유리野村友里 씨와의 첫 만남이었어요. 노무라 씨가 당시 카페 이데의 디렉터를 담당했다는 사실을 나중에서야 알게 되

었습니다. 그리고 그때부터 그가 음식으로 펼치고 있는 프로젝트에 관심을 가지게 되었습니다.

노무라 씨는 샌프란시스코의 자연주의 레스토랑 셰 파니스Chez Panisse에서 근무를 한, 주목할 만한 이력이 있어요. 그곳에서 체험한 친환경 및 유기농 농작물과 자연주의 조리법을 이용한 요리, 그리고 음식과 지역 커뮤니티를 연계하는 일련의 프로젝트의 활동을 경험했다고 합니다. 이러한 경력을 바탕으로 도쿄에 돌아온 후 이트립 팀을 만들고 활동을 시작하게 됩니다. 어쩌면 최근 도쿄의 요식업 그리고 라이프스타일 업계에서 자주 등장하는 '내추럴리스트'라든가 '자연주의자 스타일'이라는 표현과 가장 많은 공통점을 지닌 분이 아닐까 해요. 그 밖에도 영화 〈리틀 포레스트〉의 푸드 디렉팅을 비롯해 오래된 자동차를 타는 것을 좋아한다거나 록 음악을 즐겨 듣는다거나 각 나라의 전통 요리법이나 공예에 관심이 있는 등 하나의 명칭으로 압축하여 표현하기에는 다양한 스펙트럼의 활동을 하고 있는 노무라 씨는 '음식을 통해 지역 사회 및 사람들과 소통하는 생활 프로젝트'를 다채롭게 전개해나가고 있다고 합니다.

최근 도쿄의 푸드 & 라이프스타일 분야에서 노무라 씨가 하는 일은 다양합니다. 하라주쿠 번화가 안쪽 골목에 자리한, 바람과 햇볕, 녹지에 둘러싸인 자연식 레스토랑 이트립의 운영부터 다양한 잡지 매체에서의 연재, 라디오방송국 제이웨이브J-WAVE 라디오 진행, 감독 데뷔작인 영화 〈이트립eatrip〉 제작, 외국인들을 위해 도쿄의 다양한 먹거리 장소를 정리한 저서 《도쿄 이트립》 출간, 셰 파니스에서의 인연을 바탕으로 음식에 대한 안내자로 출연한 넷플릭스의 요리 다큐멘터리 〈소금, 산, 지방, 불〉의 출연 등 여러 분야에서 노무라 씨의 콘텐츠를 만날 수 있습니다. 현재 누구보다 바쁘게 활약 중인 노무라 씨에게 샌프란시스코의 셰 파니스와 도쿄의 이트립 이야기, 그리고 현재 도쿄의 푸드 라이프스타일을 바라보는 생각을 들어보았습니다.

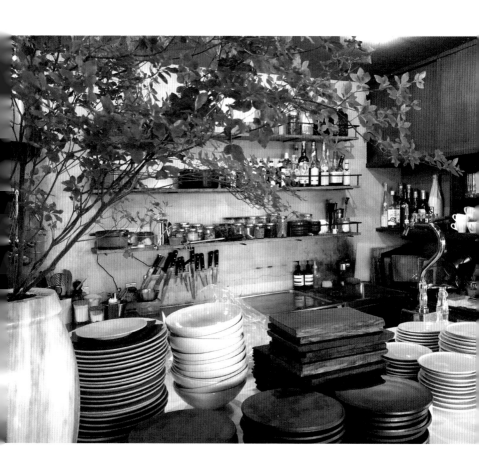

Food Creative Director

노무라 유리

요리연구가, 푸드 크리에이티브팀 이트립 대표

먼저 노무라 씨의 활동에 대한 간단한 소개를 부탁드립니다.
안녕하세요, 노무라 유리입니다. 현재 이트립이라는 푸드 크리에이티브팀에서 활동하고 있어요. 하라주쿠에 있는 이트립 레스토랑 운영을 메인으로, 케이터링, 잡지 연재, 방송 등 음식에 관한 여러 가지 프로젝트를 진행하고 있습니다.

도쿄에 이트립 레스토랑을 오픈하시기 전에 영국, 그리고 미국의 자연주의 레스토랑 셰 파니스에서 근무를 하셨습니다. 셰 파니스는 앨리스 워터스Alice Waters가 1971년에 오픈한 레스토랑으로, 지역의 제철 유기농 식재료를 사용하거나 텃밭 가꾸기 등의 식생활 프로젝트로 잘 알려져 있어요. 이곳에서 출발한 로컬, 오가닉, 지속 가능한 식자재에 대한 정신은 지금도 많은 샌프란시스코 지역의 레스토랑에 영향을 끼쳐 이른바 캘리포니아 퀴진의 선구자적인 존재로 알고 있는데요, 노무라 씨께서는 어떤 계기로 셰 파니스에 가게 되셨나요?
2008년에 영화 〈이트립〉을 찍고, 그다음 해 상영을 하게 되었죠.(영화는 2009년 개봉) 1년 동안은 영화 제작뿐 아니라 개봉 프로모션 이벤트가 계속 있어서 5개국 정도를 돌아다녔어요. 영화를 찍은 다음에 이제 어떤 걸 하면 좋을까 생각해보니, 원래 저는 분명 '요리하는 사람'이었는데 어느샌가 영화감독 역할로 여러 나라들을 다니고 있더군요. 음식을 만드는 시간이 저에게서 사라져버린 듯한 기분이 들었어요. 당시에도 TV 프로그램 등에 여러 번 출연 제의를 받았는데, 순수하게 음식을 만드는 것이 좋아서 이 세계에 들어온 제가 '지금 제대로 음식을 만드는 일과 마주하고 있는 걸까?' 하는 생각이 들었어요. 마음속에서 뭔가 불안해졌다고 할까요? 이제는 원점으로 돌아가야겠다는 생각이 들었죠.

아, 어떤 의미로는 그 시간이 노무라 씨의 원점으로 돌아가는 과정 중 하나였군요.
그때는 지금처럼 도쿄에서 레스토랑을 운영하고 있지 않던 시기였어요. 그럼 세계

로 눈을 돌려볼까 하는 생각을 했더니 같은 여성 셰프이자 자신의 레스토랑을 운영하고 있으면서, 자연주의 음식에 대한 사회적 활동으로 영향력을 미치고 있던 앨리스 워터스가 떠올랐습니다.

푸드 저널리스트로서 단순히 그녀를 인터뷰하러 가는 것도 가능했지만, 역시 부딪혀보고 직접 일을 해보자 싶었습니다. 여러 좋은 인연들 덕분에 결국 셰 파니스의 인턴으로 갈 수 있게 되었어요. 그곳에서 내가 어떤 걸 느낄 수 있을까 하는 기대감이 있었죠. 오너 셰프가 여성이니 여성 특유의 감성을 느낄 수 있을 거라는 점, 그리고 수익보다는 음식에 관한 사회적 운동을 발신하는 데 중점을 두는 곳이라는 점도 독특했고요. 그런 의미에서 내가 그곳에서 어떤 걸 느낄 수 있을지 나름대로 시험해보는 과정이었습니다.

결론적으로 말씀드리면 셰 파니스의 정신이나 마음가짐이 저와 무척 잘 맞았다고 할까요? 이곳에서 일하고 난 후 샌프란시스코에서 음식 이벤트를 여는 일까지 이어지게 되었어요. 그때 샌프란시스코에서 제가 제작한 영화 상영도 하게 되어 사람들이 일부러 영화를 보러 와주기도 했고요. 그곳에 모인 사람들과 '결국 우리 모두 같은 생각이었잖아?'라는 깊은 공감대 형성을 하게 되었습니다. 처음에는 저 혼자서 스스로를 시험하기 위해 떠난 여정이었지만 결과적으로 제가 추구하는 가치관에 함께 공감하는 많은 동료들이 생기게 되었고, 지금까지 모두 가족처럼 지내고 있어요.

그럼 셰 파니스에서 도쿄로 돌아오신 후에 바로 이트립을 오픈하신 건가요?
처음부터 레스토랑을 오픈하려고 의도한 것은 아니었어요. 당시 제가 도쿄에 돌아와서 주로 작업을 했던 곳이 이케지리池尻에 있는 '모노즈쿠리 학교ものづくり学校(만들기 학교)'라는 아틀리에였는데요. 대략 5평 정도라 그렇게 큰 공간은 아니었지만 그곳에서 정말 많은 일을 했죠. 500명분의 케이터링도, 영화 제작도, TV 프로그램도, 매거진 연재도 모두 이곳에서 작업했습니다. 아틀리에로 매일같이 여러 분야의 사람들이 찾아온 덕분에 당시 풍성하고 많은 콘텐츠가 태어났어요.

그러던 어느 날 시부야에서 꽃집을 운영하던 한 파트너가 기존의 사무실을 비워줘야 하는 상황이 되었어요. 그는 꽃에 관련된 일을 하니 새로운 사무실은 흙이 있고 숲이 있는 곳이 좋겠다는 이야기를 했어요. 저도 막연히 나중에 레스토랑을 하게 된다면 그런 자연 친화적인 분위기가 좋을 것 같아서, '그런 기적 같은 곳을 찾을 수 있으면 좋겠네.'라는 이야기를 파트너에게 했죠. 그러다 마침내 이곳과 만나게 되었습니다. 음, 사실 제가 레스토랑을 하고 싶어서 이 장소를 선택했다기보다

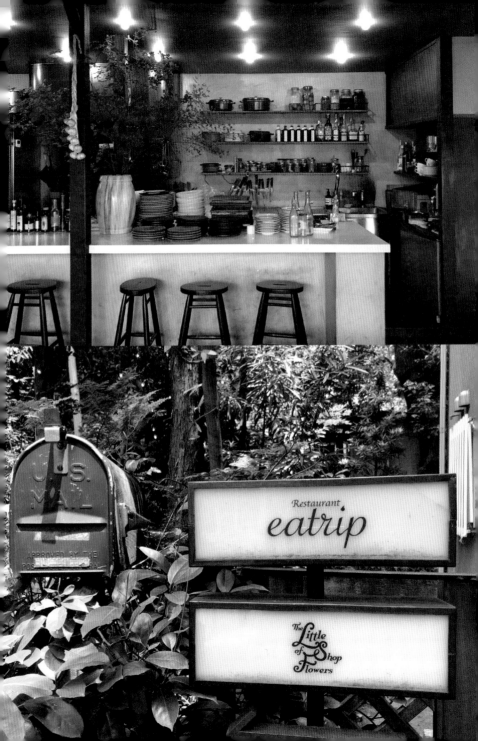

는 이곳을 찾아낸 파트너가 '레스토랑을 같이 하지 않으면 임대료를 낼 수 없으니까 함께하자'라는 제안을 했거든요. 마침 제가 하는 프로젝트에 함께하는 동료들도 여럿 있던 시기였고요. 딱히 거절할 이유가 없었어요.

이야기를 듣고 보니 저희가 이트립을 찾아오는 길에서 느낀 건데요. 레스토랑 바로 근처에 요요기 공원이 있잖아요. 근처인 메이지진구마에역 사거리는 매일같이 하라주쿠와 오모테산도를 찾아오는 관광객들로 가득하고요. 복잡한 번화가와 넓은 숲 사이에 이렇게 조용한 길이 있다는 것이 재미있다는 생각이 들었어요. 이 주변에는 이런 분위기의 장소가 별로 없죠?
네, 맞아요. 거의 여기 정도가 아닐까 해요.

전에 노무라 씨의 저서 중에 《맛있는 수첩》이라는 책을 읽었을 때 '어머니'라는 키워드가 인상에 남았는데요, 어렸을 적에 드셨던 집밥이랄까 노무라 씨 댁의 식탁은 어떤 느낌이었나요?
제가 쓰는 음식 관련 책이나 매거진 연재 글의 주제에 일본 음식이 많은 편인데요, 사실 제가 어렸을 때 먹은 음식 중에는 일본요리보다 양식이 많았어요(웃음). 스튜라든가 서양의 다양한 국물 요리 같은 거요. 저희 어머니는 학생 시절에 요리학교를 다니셨다고 하는데, 그 요리학교가 서양요리를 많이 가르쳤던 곳이라고 합니다. 아마도 전후 시절이라서 그랬을 거예요. 미국을 중심으로 한 서양 문화 같은 것들이 일본에 많이 들어온 시기였으니까요. 당시에 서양 문화를 적극적으로 배우자는 분위기가 사회적으로 퍼져 있어서인지 모르겠지만, 양식을 가르치고 배우는 곳이 많이 있었다고 해요.

저도 어린 시절을 생각해보면 집에서는 주로 한식을 먹다가 가끔 외식할 때는 동네 경양식집에 가곤 했거든요. 노무라 씨도 어렸을 적에 외식을 종종 하셨나요?
저희 집도 종종 외식을 하곤 했어요. 아버지께서 외식을 좋아하셔서요. 주말에 가족 모두가 외식할 때는 좀처럼 집에서는 만들기 힘든 메뉴, 이를테면 튀김이나 초밥, 소바 같은 음식들을 먹었죠. '오늘은 엄마가 피곤하니까 밖에서 식사를 해결하자'라는 분위기가 아니라 '오늘은 가족끼리 집에서 만들 수 없는 걸 먹으러 가자'라는 느낌이었다고 할까요.

그렇군요. 요즘 서울에서는 일본 가정요리 식당이 많이 생기기도 하고 젊은 사람들도 즐겨 찾아가고 있어요. 집에서 간단하게 할 수 있는 일본의 가정 메뉴로는 어떤 것이 있을까요?

역시 된장국お味噌汁(오미소시루)일까요? 가장 빨리 만들 수 있는 즉석 수프니까요. 가다랑어포와 다시마로 국물을 내고, 된장을 풀고, 그리고 안에 들어가는 재료는 무엇이든 상관없으니 만들기도 쉽고요!

가장 최근에 출간된 《도쿄 이트립》이라는 책은 외국인을 위한 도쿄의 식당을 소개하는 책인가요?
《도쿄 이트립》은 일반적인 도쿄의 시티가이드보다 좀 더 '로컬 도쿄'에 가까운 스타일이랄까요? 이 책에 소개한 가게에는 주인의 따스한 정을 느낄 수 있는 장소가 많이 있어요. 도쿄 특유의 느낌이 남아 있는 곳이라든가 대대로 계속 이어져 내려온 가게 등을 선정해서 담았죠. 이 책을 보시는 분들이 도쿄라는 도시를 좀 더 친근하게 느껴서 다시 찾아오고 싶어진다면 좋겠다는 바람으로요. 그런 도시의 '입구' 같은 역할을 할 수 있는 책을 목표로 만들었습니다.

이 책을 보니 눈에 띄는 점이 있는데요, 보통 한국에서는 계산할 때 신용카드를 쓰는 것에 익숙해져 있거든요. 그런데 도쿄에서 계산할 때는 신용카드를 받지 않고 현금만 받는 곳들이 많잖아요. 그래서 책 속에 가게별로 신용카드를 받는다거나 받지 않는다는 표시가 있는 게 참 좋다는 생각이 들었습니다.

'도쿄도'라는 커다란 개념으로 생각해보면

저도 아직 잘 모르는 장소들이 많이 있어요.

그런 점에서 도쿄는

아직도 경험할 장소가 많이 남아 있는,

질리지 않는 도시가 아닐까 해요.

여행이 아닌 생활 장소로서의 도쿄의 좋은 점은 어떤 게 있을까요?
일단 도쿄는 생활하기에 무척 편리한 도시예요. 요즘에는 이런 지나치게 편리한 점이 도리어 불편할 수도 있다는, 다소 어려운 이야기도 나오고 있긴 하지만요. 큰 도시다 보니 자연이 있는 공간이 그다지 많지 않지만, 대신 미술관이나 콘서트, 그리고 맛있는 것을 먹으려고 할 때 갈 만한 좋은 곳들이 많이 있어요. 그런 의미로 보면 언제든 손을 뻗으면 뭐든 손에 닿는 곳에 다양한 문화 요소가 모여 있다는 점이 장점일지도 모르겠네요.

게다가 모두가 이야기하는 '도쿄'라는 곳의 지역적 범위는 아마도 23구의 행정구역 중 유명한 곳 몇 군데 정도일 거예요. 시부야구, 미나토구, 시나가와구, 세타가야구 정도요. 하지만 다마구多摩区 같은 곳에 가보면 숲이나 소들도 보이고, 시타마치[1] 쪽으로 가보면 거리의 풍경이 완전히 바뀌니까요. '도쿄도東京都'라는 커다란 개념으로 생각해보면 저도 아직 잘 모르는 장소들이 많이 있어요. 그런 점에서 아직도 경험할 장소가 많이 남아 있는, 질리지 않는 도시가 아닐까 해요.

요즘 노무라 씨는 도쿄에서 어디를 자주 가시나요?
일단 레스토랑이 하라주쿠에 있으니 시부야 주변에서 그다지 멀리 벗어나지는 않는 것 같아요. 저희 집도 가까워서요. 기본적으로는 이 주변을 뱅글뱅글 돌아다니는 느낌이에요. 하지만 얼마 전에 가츠시카구葛飾区에 다녀와 봤어요. 재개발로 거리 풍경이 변해버리고 있더라고요. 낮 2시부터 이자카야가 붐비는 모습을 보고 '정말 시타마치답다'는 생각을 했는데요. 앞으로도 이러한 도쿄의 여러 가지 모습을 보고 싶다는 생각이 들어요.

한국 사람들이 도쿄에 와서 느꼈으면 하는 라이프스타일이 있다면 어떤 것이 있을까요?
역시 어느 동네를 가든 있는 시타마치가 아닐까요? 대도시의 새로운 유행이라는 것은 대부분 세계 공통이니까요. 시타마치는 그곳에 계속 터전을 이루고 살아온 사람들이 있는 곳이라서 무척 재미있다는 생각이 들어요.
저는 도쿄에 오시는 분들이 자신이 사는 곳과 도쿄의 차이점보다는 공통점을 찾는 편이 더 재미있지 않을까 해요. 예를 들면 술집들이 늘어선 거리라든가, 그런 장소들이 한국에도 많이 있죠? 작은 가게에 다들 모여서 먹고 마시는 곳들이요. 그런 장소들이야말로 언어가 다른 것뿐이지 문화적으로는 상당히 가까운 요소가 존재하는 곳이라고 생각하거든요. 그런 친숙함이 절반 정도 있다면 아마 다르다고 느껴지는 부분도 더 친근감을 느끼고 재미있다고 여겨질 거예요.

[1] **시타마치** : 도시의 서민적이고 상업적인 번화가

그리고 또 하나 추천하고 싶은 곳은 이른 아침의 경내境內예요. 작은 사찰이나 신사의 조용한 장소요. 대도시라는 것이 역시 떠들썩하다고 할까 사람들도 많고 여러 의미로 복잡한 곳이니까요. 도쿄라는 대도시 안에서 이른 아침의 조용한 시간을 가져보는 것도 좋지 않을까 생각해요. 도쿄에는 역시 기본적으로 '정적인 것靜'보다는 '동적인 것動'들이 많으니까요. 하지만 '마이너스의 미학'이라고도 불리는 일본의 전통 미학을 잠시 느껴보고 싶다면 조용한 장소에서의 여유가 다양한 것들을 느낄 수 있게 해줄 것이라 생각해요.

노무라 유리野村友里
요리연구가, 푸드 크리에이티브팀 이트립eatrip 대표

오랫동안 예절 교실을 열었던 어머니의 영향을 받아 요리의 길로 들어섰다. 어머니로부터 전해 받은 일본의 사계절을 나타내는 요리와 장식, 손님을 대접하는 마음을 바탕으로 음식을 통해 다양한 각도에서 사람과 장소, 물건을 연결하고 펼치는 일을 하고 있다.

1998년 영국으로 유학. 이후 여러 레스토랑에서 경력을 쌓은 후 2010년 세계적인 명성의 자연주의 레스토랑 셰 파니스Chez Panisse에서 요리사로 일했다. 그 후 2012년 도쿄 하라주쿠에 풍부한 자연과 빛, 바람에 둘러싸인 레스토랑 이트립을 오픈하고, 생산자와 자연, 제철 재료를 존중하는 요리를 통해 음식이 가지고 있는 힘과 맛을 전하고 있다.

이외에도 여러 이벤트의 케이터링, 요리 교실, 잡지 연재, 라디오 방송, TV와 CM, 영화의 푸드 디렉터 등 다양한 프로젝트를 통해 음식을 가능성을 각양각색으로 표현하고 있으며, 영화 감독으로서 음식 다큐멘터리 영화 〈이트립〉(2009)을 제작하였다.

2011년 셰 파니스의 셰프들과 함께 '생산자', '요리사', '소비자'를 잇는 푸드&아트 이벤트인 '오픈 하비스트OPEN harvest'를 개최했고 이때의 경험을 바탕으로 현재 일본의 셰프들과 각 지역의 풍토와 문화를 음식을 통해 느끼는 '노르딕 키친nomadic kitchen' 프로젝트를 시작했다.

저서로는 〈카사 브루터스〉에 연재한 글을 묶은 일본의 계절 요리책《춘하추동 맛있는 수첩》과 도쿄의 음식 가이드북《도쿄 이트립》이 있다.

도쿄다반사가 소개하는
노무라 유리의 책

① 《춘하추동 맛있는 수첩 春夏秋冬 おいしい手帖》 매거진하우스, 2017

〈카사 브루터스〉 매거진 지면에 4년에 걸쳐 일본
의 계절요리를 소개한 인기 연재 코너의 원고를
모아서 출간한 책이에요. 노무라 씨의 어머니로
부터 물려받은 전통적인 레시피를 요즘의 라이프
스타일에 맞게 재해석하여 제안한 130여 가지의
일본 대표 요리를 만날 수 있습니다. 기본적인 재
료만 갖추고 있다면 집에서도 누구나 간편하게
만들 수 있어서 일본 가정식에 관심이 있는 분들
은 꼭 한번 읽어보세요.

② 《도쿄 이트립 Tokyo Eatrip》 고단샤, 2018

이 책은 노무라 유리 씨가 추천하는 도쿄의 음식
점을 소개한 안내서입니다. 오래전 도쿄의 모습
이 남아 있는 아사쿠사의 작은 가게부터 오모테
산도와 같은 도심 한쪽에 숨어 있는 일본차 전
문점, 최근 주목을 받고 있는 니시오기쿠보西荻
窪의 신감각 재즈킷사까지 도쿄 곳곳의 다양한
느낌을 지닌 가게들이 담겨 있습니다. 영어와 일
본어로 동시에 기재되어 있으며, 카드 사용이 가능
한 가게들을 따로 표시해두는 등 외국인들이 도
쿄의 음식점을 편안하게 이용할 수 있는 배려가
돋보입니다.

4

Bar Master,
Writer

하야시 신지

바 보사 대표, 문필가

Shibuya with Records and Bars

레코드와 바가 있는 시부야

레코드와 바가 있는
시부야

시부야 하면 어떤 이미지가 떠오르시나요? 하루에 약 50만 명이 지나간다는 시부야역 앞의 커다란 교차로. NHK 방면으로 향하는 고엔도리와 편집숍이 모여 있는 진난神南 지역 같은 쇼핑 거리. 푸글렌이나 카멜백Camelback과 같은 가게들이 모여 있는 오쿠시부야의 모습이 우리에게 많이 알려진 시부야의 이미지입니다.

하지만 시부야는 1990년대에 도큐핸즈가 있는 우다가와초를 중심으로 세계에서 레코드숍이 가장 밀집된 거리이기도 했어요. 음악에 대한 정보량이 한때 세계 최고였던 지역. 그것이 한동안 시부야를 가장 단적으로 보여주는 표현이었습니다. 2000년대 중반 제가 도쿄에서 생활하던 시절. 저는 매주 주말이 되면 복잡한 시부야 중심가를 지나서 우다가와초 근처에 있는 레코드 가게로 향했습니다.
왕복 이차선 정도의 좁은 도로를 사이에 두고 골목마다 다양한 장르의 전문 레코드 가게가 있었어요. 그 가게들을 돌아다니며 청음기에 있는 음악들을 전부 듣다 보면 어느새 저녁때가 되고는 했습니다. 음악과 레코드를 좋아하는 사람들에게 있어서 시부야는 빼놓을 수 없는 도쿄의 명소라고 할 수 있죠.

그런 시부야역에서 조금 떨어진 우다가와초의 조용한 지역에 위치한 보사노바 바인 바 보사bar bossa의 마스터인 하야시 신지林伸次 씨는 20여 년간 시부야

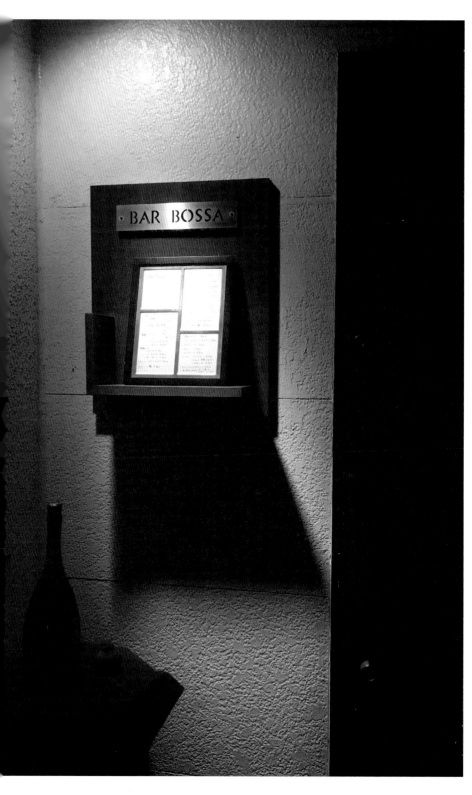

에서 바텐더와 레코드 컬렉터의 두 가지 모습으로 생활하고 있습니다. 동일본 대지진이 일어나고 3개월 정도가 지난 여름에 처음 바 보사에 찾아간 기억이 있어요. 그 당시에는 지진의 영향으로 시부야조차도 특유의 활기를 띠고 있지 않았죠. 가게도 한가한 날이 많아서 오픈 시간부터 문을 닫을 때까지 하야시 씨와 이런저런 이야기를 나누면서 보사노바와 브라질 음악들을 들었습니다. 술을 못 마시는 저에게 바는 좋은 음악을 소개해주는 마스터가 있는 장소였습니다. 그리고 도쿄에서 다양한 분야에서 활동하고 있는 사람들과 만나고 이야기를 나눌 수 있는 공간이기도 했어요. 술은 마시지 못하지만 좋은 바에 가면 다양한 생활을 하고 있는, 좋은 취미를 지닌 어른들과 만날 수 있다는 사실도 알게 되었습니다.

그런 하야시 씨와 함께 초여름 햇볕이 강렬했던 어느 화창한 오후에 시부야의 레코드 가게 여행을 떠나보자는 제안을 해보았습니다. 유학 시절 제가 가끔 시부야의 레코드 가게에 갔었다는 이야기를 하면 '그때는 서로 알지는 못했지만 분명 우리는 어디선가 스쳐 지나갔겠네요.'라는 말씀을 해주셨거든요. 그래서 언젠가 꼭 한번 하야시 씨와 정말로 함께 레코드 가게를 다녀와야겠다는 생각을 했습니다. 저에게 시부야는 어디까지나 레코드의 거리니까요. 하야시 씨와 함께 도쿄의 음악 이야기와 도쿄의 바에 대한 이야기를 나누어보았습니다.

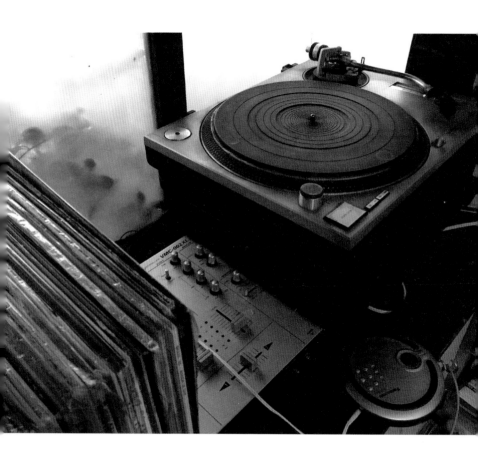

Bar Master, Writer

하야시 신지

바 보사 대표, 문필가

우선 간단한 자기소개를 부탁드립니다.
안녕하세요. 시부야에서 '바 보사'라고 하는 와인과 보사노바 바를 운영하고 있는 하야시 신지라고 합니다.

바 보사는 언제 시작하셨나요?
1997년에 시작했습니다.

바를 운영하게 된 특별한 계기가 있으셨나요?
우선은 보사노바 바를 한번 해보고 싶었어요. 당시 도쿄에는 재즈킷사나 재즈, 소울, 레게, 락을 메인으로 하는 바가 많이 있었습니다. 특히 레게 바가 많았는데요. 하지만 보사노바를 중심으로 하는 바는 전혀 없어서, 제가 바를 한다면 보사노바 바를 해야겠다고 생각했죠.
그리고 시대적으로 당시 도쿄에서 브라질에 관한 관심이 있었습니다. 일본계 브라질 사람들이 도쿄에서 활약하기도 했고, 브라질 출신의 축구 선수들이 일본의 J-리그에서 활동하면서 브라질 문화에 관심도 높아졌죠. 그런 브라질 문화 안에서도 보사노바를 특화한 곳은 없어서 제가 한번 해보자고 생각했어요.

당시 시부야 주변은 음악이나 레코드와 관련된 것들이 활기를 띤 시기였나요?
맞아요. 가장 활기를 띠었던 시기였습니다. 소위 DJ 붐이라고 하나요? 1990년대가 끝나갈 때 즈음, CD가 재발매되기 시작했던 시기였어요. 예전에는 구하기 어려웠던 음반들을 모두가 CD로 구매했죠. 오래전 구매해두었던, 집에 있는 레코드들을 전 세계 사람들이 가져다 팔기 시작한 시기이기도 했어요. 이런 레코드를 젊은 사람들이 발굴해 레어그루브[2] 같은 무브먼트가 유행했던 시기이기도 했습니다. 시부야의 우다가와초가 당시 세계에서 레코드 가게가 가장 많은 곳으로 소개되기도 했을 거예요.

[2] **레어그루브**Rare Groove : 1980년대 후반~90년대 초반 런던, 도쿄 등에서 그간 주목받지 못했던 뮤지션들의 오래된 레코드들을 발굴하고 재평가하는 운동

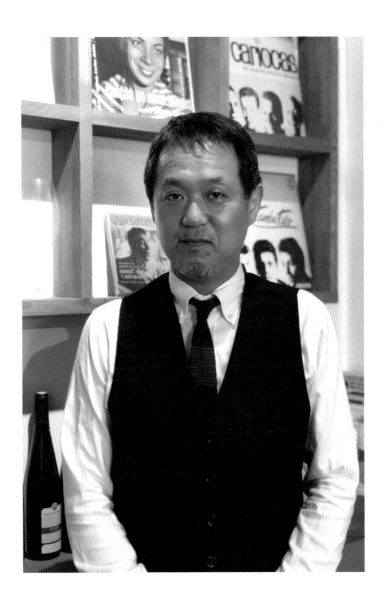

Bar Master, Writer

이른바 세계에서 음악에 대한 정보가 가장 많이 모였던 지역이었네요.
네, 시부야는 레코드를 가장 손쉽게 구할 수 있는 곳이었어요.

그 시기 이전에도 시부야는 레코드 가게가 모여 있는 분위기의 거리였나요?
아주 예전에 누군가 '도쿄 문화의 거리'를 말한다면 단연 신주쿠였어요. 신주쿠는
1960~70년대에 포크 가수들이 모이거나 재즈킷사가 많이 들어섰던 지역이었는데
요. 시간이 흐르면서 점차 이러한 흐름이 시부야로 이동해갔어요. 흔히 도쿄의 문
화는 남쪽으로 점점 이동한다고 많이 이야기를 합니다. 신주쿠에서 하라주쿠를 거
쳐 시부야로 이동해온 것처럼요. 지금은 에비스나 나카메구로 그리고 다이칸야마
같은 곳으로 옮겨가고 있고요.

시부야에서 음악이 활성화되기 시작한 계기라면 역시 NHK 방송국과 파르코PARCO
쇼핑몰이 생긴 것을 들 수 있어요. NHK에는 대략 2만 명 정도가 근무하고 있고요
이곳에 드나드는 레코드 회사나 연예기획사 등의 업계 관계자들이 또 2만 명 정도
있다고 해요. 그 사람들이 업무를 보고 나서 레코드를 살 수 있는 장소가 이 지역
에 생기기 시작한 거죠.
시부야 중에서도 특히 우다가와초가 레코드 거리가 된 계기는 타워레코드의 도쿄
진출이 계기가 되었습니다. 타워레코드는 지금 사이제리야サイゼリヤ 자리에 있었어
요. 저도 1987년에 처음 도쿄에 왔을 때 가장 먼저 타워레코드에 가야겠다고 생각
했었는데요. 이 타워레코드를 중심으로 시스코CISCO나 레코판RECOFan과 같은 레
코드 가게들이 들어서기 시작했습니다.

도쿄의 문화는 남쪽으로 점점 이동한다고
이야기를 많이 합니다. 신주쿠에서 하라주쿠를
거쳐 시부야로 이동해온 것처럼요.

Bar Master, Writer

요즘 한국의 젊은 세대들은 뭐랄까 음원이나 CD는 잘 사지 않지만, 레코드를 사고 싶다고 생각하거나 레코드를 틀고 있는 가게를 좋아하는 듯해요. 지금의 세대는 레코드에 대해서 어떤 생각으로 마주하고 있는 걸까요?

도쿄에서도 역시 레코드를 트는 가게와 디지털 음원을 트는 가게는 확연히 나뉘어 있어요. 음악이 중요 요소인 지인의 가게를 보더라도 요즘은 스포티파이나 애플 뮤직을 틀고 있는 곳들이 꽤 있거든요. 아무래도 요즘은 디지털 쪽에 음원이 더 많기도 하니까요. 지금 일본에서는 '재즈 더 뉴 챕터'라는, 지금 시대의 새로운 재즈를 소개하는 운동이 유행하고 있는데요. 이와 관련된 뮤지션의 음반이 레코드로 발매되지 않아서 어쩔 수 없이 스포티파이를 트는 일도 있어요. 반면에 저희 가게처럼 오직 레코드만 고집하는 가게도 많이 있고요.

하야시 씨는 레코드를 들려주는 바를 운영하시기도 하고 실제로 레코드 가게에도 자주 가시는 것으로도 알려져 있는데요, 레코드 가게에 가셨을 때 가장 즐겁다고 생각하는 점은 무엇인가요?

저는 예전에 레코드 가게에서 근무한 적이 있는데요. 그때부터 30년 정도 세월이 흐른 지금까지도 매주 레코드 가게에 가고 있어요. 그런데도 여전히 아직 모르고 있던 레코드들을 발견하곤 합니다. 전 세계에 레코드라는 건 셀 수 없을 정도로 있으니까요. 분명히 잘 알고 있는 뮤지션인데도 '아! 이런 게 있었구나' 하며 처음 알게 되는 것들도 많이 있고요. 오늘도 레코드를 고르면서 느낀 것이지만, 아직 모르고 있던 새로운 것들을 만날 수 있다는 점이 레코드 가게에 가는 즐거움이지 않을까 싶네요. 물론 마음에 드는 레코드는 그 자리에서 살 수도 있고요.

그렇네요(웃음).

제가 생각하기에 레코드의 가장 좋은 점은 40년, 50년, 60년 전에 찍어낸 것들이 계속 남아 있어서 지금도 계속해서 들을 수 있다는 점 아닐까요? 누군가 처음 그 레코드를 사고, 이후에도 여러 사람의 손을 거쳐 갔을 테고요. 미국이나 브라질에 있던 레코드가 원래의 주인을 떠나 일본의 도쿄, 그중에서도 시부야로 찾아와 제가 그걸 산다는 점도 재미있어요. 게다가 그러한 레코드를 500엔~2000엔으로 살 수 있다는 것도 매력적이지 않나요? 다른 분야에서 50년 정도 지난 물건이라면 적어도 몇만 엔 정도는 할 텐데요. 레코드는 500엔 정도의 저렴한 금액으로 사서 그 상태 그대로 훼손되지 않은 채 음악도 들을 수 있다는 것이 역시 좋은 점이에요.

레코드의 가장 좋은 점은 40년, 50년, 60년 전에

찍어낸 것들이 계속 남아 있어서

지금도 계속해서 들을 수 있다는 점 아닐까요?

미국이나 브라질에 있던 레코드가

원래의 주인을 떠나 일본의 도쿄, 그중에서도

시부야로 찾아와 제가 그걸 산다는 점도 재미있어요.

시부야의 우다가와초처럼 엄청난 정보량의 레코드를 체험할 수 있는 장소는 전 세계에서도 좀처럼 찾기 힘들 듯한 기분이 드네요. 그런 의미에서 이 지역의 레코드 가게에 가서 직접 체험을 해보는 것도 도쿄에서의 꽤 귀중한 경험이 될 것 같아요. 그런 것 같아요.

그럼 각자 오늘 구매한 레코드에 대한 이야기를 해볼까요? 첫 번째 레코드 가게는 페이스 레코드FACE RECORDS네요. 우선 페이스 레코드에 대해 설명을 해주시겠어요?
네, 페이스 레코드는 원래 1994년에 생긴 작은 레코드 가게였어요. 이곳은 미국에서 레코드를 매입하는 곳으로 꽤 유명하고, 고니시 야스하루 씨나 스나가 다츠오 씨 같은 유명 DJ들이 다니는 곳으로도 알려져 있습니다. 처음 생겼을 때는 다른 장소에 있었는데요. 한때 레코드가 잘 안 팔렸던 시기가 있었거든요. 그때 저희 가게 위층으로 이사를 왔어요. 아마 2000년대 정도였던 것 같네요. 그 시기에 우다가와초의 많은 레코드 가게들이 문을 닫았거든요. 그 와중에 페이스 레코드만 계속 유지가 되면서 남아 있었죠.
그러다가 최근 다시 레코드가 주목받기 시작하면서 페이스 레코드는 시모기타자와로 옮겨갔습니다. 그 지역이 시스코를 비롯해서 레코드 가게가 밀집해 있던 곳이라서, 거리를 지나는 모두가 레코드 가게의 쇼핑백을 들고 다니던 장소예요. 지금의 시모기타자와 매장은 사실 저보다는 조금은 어린 세대들을 위한 곳이고요, 페이스 레코드에서는 최근 뉴욕 브루클린에 일본의 레코드를 소개하는 매장을 열었는데 꽤 인기가 있다고 해요.

저는 이곳에서 선라이즈SUNRIZE 밴드의 앨범을 샀습니다. 사실 이 밴드에 대한 정보가 전혀 없이 〈I Need You More Than Words Can Say〉라는 곡을 우연히 들었는데 당시 제가 좋아하는 프리소울[3]과 같은 분위기가 느껴져서 계속 찾아다녔던 앨범이었어요.
얼마 정도였어요?

천몇백 엔 정도였던 거 같아요.
저렴하게 구입한 편이네요.

[3] **프리소울FREE SOUL** : 1990년대 중반 선곡가 겸 편집자인 하시모토 도오루가 1960~70년대 소울, R&B, 펑크 등 블랙 뮤직을 중심으로 제안한 음악 스타일

Bar Master, Writer

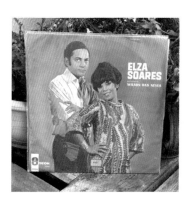

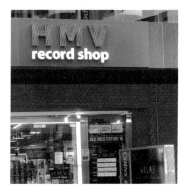

TOKYO

네(웃음). 하야시 씨는 어떤 앨범을 사셨나요?

저는 베라 브라질VERA BRASIL이라는 보사노바 싱어송라이터의 앨범인데요. 이건 미국 음반인데 사실 미국 음반이 꽤 구하기가 힘든 앨범이에요. 브라질 음반은 재킷이 별로 멋지지 않아서요. 미국 음반을 발견하면 사고 싶다는 생각을 내내 했거든요. 예전에 나오미 & 고로NAOMI & GORO의 이토 고로 씨가 꽤 좋은 앨범이라며 알려주신 적도 있고요. 오늘 보니 의외로 저렴한 가격이라서 사게 되었네요.

다음에 함께 간 곳은 HMV 레코드숍HMV records shop이네요. HMV는 원래 엄청 큰 대형 매장이 있었잖아요. 그 계열의 레코드 매장인거죠?

HMV는 원래 영국의 레코드 판매 회사인데요. 일본에 타워레코드가 들어온 다음에 외국의 음반 메가스토어가 들어서는 게 유행이던 시절이 있었습니다. 버진메가스토어라든가 HMV 같은 곳들이죠. 버진메가스토어는 CD 판매가 저조했던 시기에 철수했어요.

HMV 시부야 매장은 예전에는 지금보다 좀 더 시부야역 쪽에 있었는데. 시부야케이⁴를 만들었다고 자주 언급되는 곳이에요. 그런 곳인데도 CD가 잘 팔리지 않던 시절에는 여기도 없어지는 게 아닌가 싶을 정도로 걱정스러웠을 때가 있었습니다. 그러다가 로손LAWSON이 HMV를 매입하게 되었고 그 후로 레코드를 중심으로 판매하는 쪽으로 바뀌게 되었어요.

음반 판매가 불황인 요즘 같은 시기에 모기업도 바뀐 HMV 같은 곳에서 레코드를 판매해도 괜찮을까 하는 생각을 많은 사람이 했지만… 스태프들도 꽤 좋은 사람들이 모인데다. 실제로 시부야 매장을 시작해보니 상당히 판매가 잘 되어서 매장 앞에 사람들이 줄을 설 정도였어요.

또 주목할 만한 점이. HMV가 자주 하는 프로젝트 중 하나가 오래전 일본 뮤지션들의 음반을 재발매하는 일이에요. 오누키 다에코와 같은 뮤지션들이요. 그리고 테레사텐이라는 중국인 가수가 있어요. 예전에는 해외 가수가 일본어 노래로 데뷔하는 일이 유행했었거든요. 한국이라면 조용필 같은 가수겠네요. 그 테레사텐의 레코드가 중국에서 꽤 고가에 판매가 되고 있다고 하는데요. 그래서 테레사텐의 앨범 재발매를 하면 중국 관광객들이 레코드를 사러 오거나 한다고 합니다. 그런 점에서 HMV는 해외 구매자들을 고려한 영업 방침이 있는 매장이에요. 현재 HMV 레코드는 시부야 외에도 신주쿠와 기치조지에 매장이 있습니다.

⁴ **시부야케이** : 피지카토 파이브. 플리퍼즈 기타 등 1990년대 초 시부야를 중심으로 등장하는 새로운 뮤지션들의 음악

그럼 오늘 HMV 레코드에서 구매한 앨범 이야기를 나눠볼까요? 저는 브라질 삼바의 여왕이라고 불리는 엘자 소아레스Elza Soares의 앨범이에요. 오늘 레코드를 사면서 3장에 5000엔이라는 예산 제한을 했는데, 한 장에 9000엔 정도 하는 걸 구매해버려서 규칙 위반이 아닐까 하는 생각이 드는 문제의 앨범인데요(웃음). 그래도 그 앨범이라면 9000엔의 가치는 충분히 할 것 같아요. 레코드의 좋은 점이라면 세월이 지날수록 가격이 올라가는 장점도 있으니까요. 예를 들면 스포티파이의 음원은 가지고 있어도 나중에 비싸지거나 하지는 않잖아요(웃음).

다행이네요(웃음). 아마 이 앨범은 제가 하야시 씨를 통해 알게 되었을 거예요. 예전에 서울에서 선물로 음반을 보내드렸을 때 거기에 대한 답례로 하야시 씨의 선곡 CD를 받은 적이 있거든요. 그 CD에 있었던 <Teleco Teco No.2>[5]가 들어 있는 앨범입니다. 제가 도쿄에 올 때마다 엘자 소아레스의 음반을 찾고 있었는데요, 아무리 찾아봐도 윌슨 다스 네베스Wilson Das Neves와 함께한 이 앨범이 보이지 않더라고요. 그런데 오늘 우연히 브라질 코너에 이 레코드가 있어서 구매하게 되었습니다.
저는 클레어 피셔Clare Fischer의 음반을 구매했어요. 이 뮤지션은 프린스[6]의 어레인지를 맡은 것으로 가장 유명한데요. 하지만 조앙 질베르투[7]의 어레인지도 맡았었어요. 원래는 웨스트코스트 스타일의 재즈 피아니스트로 편곡자로도 유명한데, 보사노바나 라틴 재즈를 한 적도 있어서 꽤 재미있는 앨범들이 많이 있어요.
저도 이 뮤지션의 레코드를 꽤 모았는데 이 앨범은 한 번도 본 적이 없네요.(레코드 표지에) 'revelation 26'라고 쓰여 있는 걸 보니 관련 시리즈가 여러 개 있을 것 같아요. 레코드 뒷면을 보면 마치 다른 사람 집에서 혼자 피아노를 치고 있는 듯한 느낌이 들기도 하고요. 이 앨범은 가격이 700엔 정도였고, 자신의 곡들과 함께 〈Someday My Prince Will Come〉 같은 곡들도 들어 있어서 이거 좀 괜찮은 앨범일 거 같다는 생각에 모험으로 사보았습니다.

그러고 보니 전에 하야시 씨한테 배운 대로 이 레코드 역시 뒤에 바코드가 없네요.
아, 그러네요. 대체로 바코드가 있는 앨범이면 몇 년도 이후에 나온 건지 알 수 있으니까요. 그리고 이 엘자 소아레스 앨범처럼 비닐 코팅이 되어 있는 레코드라면 오래전 1960년대 브라질 레코드 스타일이란 것을 알 수 있어요. 레코드가 가진 이런 요소들이 바로 레코드를 사는 재미가 아닐까 해요.

[5] **Teleco Teco No.2** : 브라질 삼바 가수인 엘자 소아레스의 대표곡
[6] **프린스**Prince : 미국의 싱어송라이터이자 음악 프로듀서
[7] **조앙 질베르투**Joao Gilberto : 보사노바를 만든 브라질 뮤지션

다음 레코드숍은 디스크 유니온Disk Union입니다.

디스크 유니온은 원래 가전제품 판매점이었다고 하는데요. 가전제품 매장의 일부 코너에서 레코드를 판매했다고 해요. 일본에는 다양한 중고 레코드 가게가 있었지만, 현재 디스크 유니온만이 남게 된 것은 컬렉터들의 기대에 부응하는 부분이 있었기 때문인 것 같아요. 다른 곳들과는 다르게 책을 출판한다든가 적극적으로 아날로그 문화를 남기자는 모토가 있어서 그런 점이 다른 곳들과 차별화가 되는 부분인 것 같아요.

저는 여기에서 카시오페아[8]를 샀습니다(웃음).

아, 카시오페아(웃음). 좋아하는 뮤지션이죠? 가격은 저렴했나요?

이건 꽤 저렴했어요. 600엔 정도였거든요. 이번에 제가 하야시 씨와 함께 도쿄를 대표하는 세 곳의 레코드 가게를 돌면서 계속 관심을 가지고 본 것이 1970~80년대의 일본 레코드였어요. 지금 한국에서도 꽤 주목받고 있는 AOR[9]이나 시티팝[10]같은 스타일의 앨범인데요. 이런 스타일을 좋아하는 한국의 음악팬이라면 꼭 시부야 우다가와초에 오는 게 좋겠다는 생각이 들었거든요.

비행기 비용이 들더라도 도쿄 쪽이 저렴하다는 이야기인가요?

저렴하기도 하지만… 팬이라면 꼭 와볼 만한 가치가 있다는 느낌이 들었어요. 저는 일본의 재즈와 퓨전 장르를 시작으로 음악을 듣게 되었거든요. (카시오페아 앨범을 보며) 여기에 있는 알파 레코드ALFA RECORD 같은 레이블의 뮤지션으로 대표되는 음악인데요.

그런데 이번에 실제로 돌아다녀 보니까 당시 그 시절 도쿄의 로컬에서 활동하고 있는 여러 뮤지션의 레코드가 다양하게 갖춰져 있었어요. 물론 야마시타 다쓰로[11]나 YMO[12], 아니면 스펙트럼SPECTRUM과 같은 당대의 유명한 뮤지션의 레코드도 있었지만, 그 밖에도 그렇게 유명하지 않아도 동시대 같은 영역에서 활동하고 있던 뮤지션의 레코드가 잘 갖춰져 있더라고요. 게다가 저렴하기도 하고요.

한국보다 레코드가 많이 저렴한 편인가요?

네, 많이 저렴해요. 그래서 이런 일본의 시티팝이나 재즈펑크[13]를 좋아하는 음악팬이라면 시부야에 와서 레코드 가게를 돌아보면 좋을 것 같다는 생각을 했어요. 저는 오늘 그중에서도 카시오페아의 1984년도 앨범을 샀어요. 이 시기의 카시오페아는 해외에서 꽤 활발한 활동을 하던 시기였어요. 몽트뢰[14]나 노스 씨[15] 같은 유럽의 유명 재즈 페스티벌에도 자주 등장했고요. 아마 그때 브라질의 질베르토 질[16]과 만나게

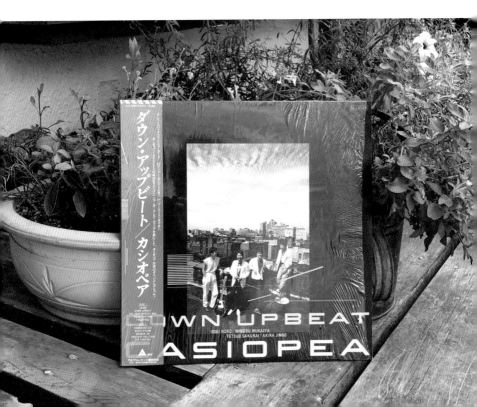

⁸ **카시오페아**CASIOPEA : 1980년대 일본을 대표하는 재즈 퓨전 밴드

⁹ **AOR** : Album Oriented Rock 또는 Adult Oriented Rock, 미국에서 1970년대 후반부터 등장한 컨템포러리록에 재즈, 소울, 보사노바 등의 장르가 혼합된 도시적이고 세련된 스타일의 이미지로 대변되는 음악. 이런 스타일의 음악을 당시 일본에서 '시티 뮤직'으로 불렀다.

¹⁰ **시티팝**City Pop : 1970~80년대에 AOR 스타일 음악에 영향을 받아 일본에서 등장한 새로운 세대의 음악

¹¹ **야마시타 다츠로** : 시티팝 계열의 음악으로 유명한 일본의 싱어송라이터

¹² **YMO** : 호소노 하루오미, 사카모토 류이치, 다카하시 유키히로로 구성된 일본의 테크노 팝 유닛

¹³ **재즈펑크**Jazz Funk : 1970년대에 등장한 재즈에 펑크, 소울, R&B의 요소를 접목한 음악 스타일

¹⁴ **몽트뢰**Montreux14 : 1967년부터 매년 스위스 몽트뢰에서 열리는 재즈 페스티벌

¹⁵ **노스 씨**NORTH SEA : 1976년에 시작되었으며 현재는 매년 네덜란드 로테르담에서 열리는 재즈 페스티벌

¹⁶ **질베르토 질**Gilberto Gil : 브라질 문화부 장관을 역임한 브라질을 대표하는 뮤지션

되어, 질베르토 질이 "일본에 꽤 재미있는 프로그레시브 밴드가 있어."라며 브라질에 카시오페아를 소개했다고 합니다. 그 이후 실제로 브라질 투어를 하거나 카시오페아 앨범에 브라질의 국민가수 자반DJAVAN이 참여하게 되는데요. 이 앨범의 경우는 뉴욕에서 레코딩을 했어요. 1980년부터 1984년 정도까지의 카시오페아 앨범은 요즘 시티팝을 좋아하는 젊은 세대의 음악팬들에게도 공감을 받을 수 있지 않을까 하는 생각이 듭니다. 그런 기분으로 샀던 앨범이에요.

역시 카시오페아에 대해서는 모르는 것이 없으시네요(웃음).

하야시 씨는 어떤 앨범을 사셨나요?
저는 세르지오 멘데스Sergio Mendes예요. Sergio Mendes & Brasil'66으로 활동했던 시절이라면 소프트락, Sergio Mendes & Brasil'77으로 활동했던 시절이라면 AOR의 느낌이 나는 음악들이에요. 몇 번이나 샀던 앨범인데요. 이 레코드를 가게에서 틀면 손님들이 "이 음악 좋네요."라고 종종 말씀하셔서 선물로 드린 경우가 많아요. 마침 가게에 이 레코드가 없기도 하고 가격도 400엔이라 저렴해서 구매했습니다.

역시 원하던 앨범을 열심히 찾아보고, 저렴하게 구할 수 있는 것이 레코드의 매력이겠네요.
맞아요.

그럼, 이제 바에 관한 이야기로 넘어가 볼게요. 음, 저는 술을 잘 마시지 못해서 이전에는 바에 가 본 적이 없었어요. 하야시 씨의 가게에 와보기 전까지는 말이죠. 다시 말해 바를 어떻게 이용하면 좋을지 전혀 몰랐는데요. 의외로 도쿄에서 바에 가보고는 싶은데 꽤 들어가기 어려운 분위기라 못 가봤다는 한국 관광객들이 많은 듯해요.
그러네요. 역시 '바'라는 장소는 꽤 들어가기가 힘든 곳이라고 생각해요. 덧붙이자면 일본에서 바는 점점 사라져가는 추세에요. 젊은 세대들이 술을 마시는 공간으로서 바가 멀어져 가는 경향도 있고요. 저희 같은 경우는 '와인 바'라서 와인이 중심인 바예요. 이러한 바는 1990년대 중반부터 유행했는데요. 지금은 이런 스타일이 유행하지는 않아요. 바도 음식점과 마찬가지로 유행이 있거든요. 지금 유행하고 있는 스타일이라면 크래프트 맥주 바라든가 내추럴 와인을 서서 마실 수 있는 분위기의 가게겠네요. 참고로 일본의 바는 장소나 가게 스타일에 따라 가격이 달라져요. 그런 부분은 알아두시면 도움이 되실 것 같아요.

예를 들면 긴자에서 '여기 괜찮겠네.' 하고 어느 바에 들어가서 앉는다면 기본적인

서비스 비용이 발생하는데요. 물론 이자카야도 마찬가지예요. 이자카야의 경우 기본 안주가 나오고 인당 300엔 정도의 서비스 비용이 발생하는 시스템이라면 긴자는 서비스 비용이 기본적으로 2000엔이 발생합니다. 아무것도 주문하지 않은 채로 2000엔이요. 물수건하고 간단한 마른안주를 주는 정도예요. 이러한 바의 특성을 알아두시는 편이 나중에 계산하실 때 너무 비싸서 놀라는 경우가 없을 듯해요. 만약 아오야마라면 서비스 비용이 대략 1000엔 정도겠네요. 서비스 비용은 대체로 그 지역의 토지 가격에 따라 차이가 생겨요. 그런 식으로 보면 에비스는 800엔, 시부야와 나카메구로 같은 곳은 대체로 500엔이에요. 시모기타자와처럼 도심에서 떨어진 곳이라면 대략 300엔 정도가 됩니다.

　　　　장소에 따라 비용에 꽤 차이가 나네요.
이러한 바의 서비스 비용에 따라 바의 가격대와 방문하는 손님들의 차이도 생기게 됩니다. 예를 들어 기본 서비스료로 2000엔 정도의 비용을 지불할 수 있는 사람은 대개 얼마를 지불하던 크게 신경을 안 쓰는 사람들이 많고 손님들도 대부분 기업 임원들이나 유명 디자이너들 같은 사람들이라서 바 안에서 그런 사람들과의 친목 관계가 자연스럽게 만들어지는 매력도 있어요. 이렇듯 바는 지역이나 가게에 따라 색깔이 다르므로 요즘 같은 시대라면 가기 전에 인터넷을 통해 미리 알아보시는 것도 좋을 듯합니다.

　　　　아, 그런 방법도 있겠네요.
예를 들면 저희는 보사노바 바라서 예전에는 음악이나 잡지 관련 업계 사람들이 많이 왔는데요. 아시다시피 지금은 잡지도 CD도 예전처럼 잘 팔리는 시대가 아니라서요. 저희만 해도 관련 업계에 종사하는 손님들이 많이 줄었습니다. 지금은 IT업계의 관계자들이 많은 편이에요. 아마존이나 구글, 라인과 같은 기업들이 되겠네요.

　　　　그렇군요. 혹시 도쿄의 바에서 마시는 술과 다른 외국에서 마시는 술의 차이점이 있을까요?
아, 있어요. 바를 보면 도쿄 혹은 일본만 갈라파고스라는 이야기를 종종 듣고는 하는데요. 예를 들면 일반적인 외국의 바에서는 기계에서 만들어지는 정육면체 모양의 얼음을 씁니다. 하지만 일본에서는 판 얼음을 아이스픽으로 잘게 부수어 넣거나 둥그렇게 잘린 얼음 하나를 넣어주거든요. 그리고 쉐이커의 경우도 상당히 하드 쉐이크 스타일이랄까요. 일본의 다른 분야에서도 종종 있는 일이지만, 서양의 것을 모방하고 받아들인 다음 일본의 나름대로 발전시켜 새로운 문화가 나오잖아요. 바

문화 역시 그런 패턴 중 하나일 듯합니다.

　　외국의 관광객들이 도쿄의 바를 찾았을 때 이런 점을 즐겨줬으면 하는 점과 이건 자제했으면 좋겠다는 부분이 있다면 말씀해주세요.
아, 물론 안 그런 분들도 계시겠지만 가게에 들어가면 마음대로 자리에 앉으시는 경우가 있잖아요? 입구에서 "두 명이에요."라고 이야기한 후에 기다리시는 편이 좋아요(웃음). '앗, 벌써 자리에 앉으셨다!' 하는 경우가 있거든요.

　　가끔 그런 경우가 있나요?
네(웃음). 그리고 SNS에 올리기 위해서 가게 이곳저곳을 찍으시는 분들이 있는데요. 그런 점은 조금 자제해주셨으면 합니다. 사진에 뒤에 있는 손님들이 찍히기 때문에 가게를 운영하는 입장에서는 무척 난처해지거든요.

　　그런 점은 미리 알아두면 좋을 것 같네요. 그리고 혹시 도쿄에서 한 번쯤 가볼 만한, 추천해주실 수 있는 바가 있으신가요?
추천해드릴 수 있는 바요…. 음, 예를 들면 호텔 안에 있는 바, 제국호텔帝国ホテル과 같은 오래된 바에도 바텐더가 있어서 재미있어요. 그리고 동네에 있는 바 중에서는 머리를 단정하게 올리고 연구자 같은 흰 코트를 입은 바텐더가 있는 곳이 있어요. 대체로 그런 곳은 비싸긴 한데 그런 가게에서만 맛볼 수 있는 맛있는 칵테일이 있기도 하니까요. 그런 독특한 곳도 체크해보시면 좋을 것 같습니다.
이런 바는 아마 서양이나 한국에는 없는 케이스일거에요. 오래전부터 일본 안에서 이어져 온 형태의 바라서요. 대개 서비스 비용 1000~1500엔 정도의 가게인데요. 대체적으로 어느 동네라도 하나 정도는 꼭 있는 바라고나 할까요. 동네마다 어느 대회에서 우승한 바텐더가 있어서 그 바텐더가 만들어주는 김렛Gimlet이 맛있다든가 하는 식으로요. 아마도 이런 로컬 바들이 상당히 일본스러운 장소가 아닐까 해요.

　　그렇군요.
그리고 바에 들어갔을 때 거기에 모여 있는 사람들의 특색이 조금씩 다르다는 점도 재미있지 않을까요. 아마 서울도 마찬가지겠지만 도쿄는 동네에 따라 색깔이 전혀 다르기 때문이에요. 비슷한 젊은 세대라고 해도 우에노에서 마시는, 시부야에서 마시는, 기치조지에서 마시는, 시모기타자와에서 마시는 사람들의 분위기가

[17] **츄오선** : 도쿄역, 오차노미즈, 신주쿠, 고엔지, 니시오기쿠보, 기치조지로 이어지는 도쿄의 중앙을 가로지르는 JR 전철 노선

전혀 달라서요. 그런 부분을 느껴보는 것도 여행의 즐거움이지 않을까 하는 생각이 드네요.

그런 색다른 재미도 꼭 느껴봤으면 좋겠네요. 지금부터는 도쿄의 생활에 대해 여쭤보려고 합니다. 하야시 씨께서는 도쿄에서 생활하신 지 몇 년 되셨나요?
딱 30년 정도 되었네요.

생활 장소로서의 도쿄의 장점과 단점은 어떤 것이 있을까요?
장점은 먹을거리, 음식이 저렴하고 맛있으며 다양한 종류가 있다는 거예요. 한국의 경우는 어떨지 모르겠지만 예를 들면 미국에서는 음식점을 내려면 국가로부터 허가를 받기가 꽤 어렵다고 해요. 하지만 일본에서는 누구든지 2~3일 정도 국가 기관에서 강습을 받고 위생관리사를 받으면 가게를 열 수 있어요. 이렇게 누구나 자유롭게 가게를 열 수 있다는 점이 이곳의 장점이고요. 그래서인지 상당히 여러 가지 스타일의 가게가 많아요. 가게를 여는 일이 누구에게나 가능하니까 자신만의 새로운 아이디어를 가지고 가게를 오픈하는 사람들이 많아서요. 그런 이유에서 다른 나라보다도 도쿄에 재미있는 가게들이 많이 있지 않을까 싶네요.

지금 사는 곳을 고르신 이유가 있다면 말씀해주세요.
저는 시코쿠 지역의 도쿠시마라는 시골 출신이에요. 대학 진학을 하면서 도쿄로 올라왔어요. 학교는 와세다에 다녔는데요. 대체로 지방에서 올라온 학생들은 츄오선 지역 中央線[17]에서 다들 생활을 하게 돼요.
반면에 제 아내는 도쿄의 세타가야 출신이에요. 세타가야의 미슈쿠三宿라는 곳인데, 그 지역에 거주하는 사람들에게 츄오선 지역은 상당히 북쪽에 위치해 있어서 잘 가게 되지 않는 장소예요. 도쿄 중에서도 세타가야구, 미나토구, 시부야구 안에서만 평생을 보내는 스타일이죠. 세타가야에 사는 사람들은요. 정말이지 다른 곳은 전혀 가지 않는다고나 할까요?

저 같은 경우는 지방에서 올라오기도 했고 츄오선 지역을 꽤 좋아해서 그 근처에서 살았거든요. 그리고 또… 스기나미구를 좋아해요. 세타가야구가 부유한 분위기의 지역이라면 스기나미구는 교육열이 높은 느낌의 지역이에요.
그 밖에도 이노카시라선도 좋아해서요(웃음). 이노카시라선은 시부야와 시모기타자와, 기치조지를 이어주는 전철인데요. 그 지역의 분위기가 마음에 들어서 예전에 시모기타자와에 갔을 때 나중에 어른이 되면 꼭 이노카시라선 주변에서 살고 싶다고 생각했었어요.

아내는 지금도 세타가야 지역에서 쭉 지내기를 바라지만 저의 희망이라니 이노카
시라선까지는 괜찮다고 합니다(웃음). 하지만 이노카시라선과 츄오선도 꽤 멀어요.
츄오선은 도쿄의 북쪽으로 한참 가야 나오는 지역이거든요. 특히 신주쿠부터 이어
지는 츄오선은 도쿄 사람들에게 약간은 지저분한 곳이라는 인상을 주는 듯합니다.

　　　하야시 씨가 요즘 자주 가시는 도쿄의 지역은 어디인가요?
저는 휴일마다 아내와 함께 도쿄의 다양한 지역에 가보는 걸 좋아합니다. 그중에
서도 자주 다니는 지역이 몇 곳 있어요. 에비스, 나카메구로, 다이칸야마인데요. 적
어도 한 달에 한 번은 이 세 지역을 돌아보고 있습니다. 이 지역들을 돌아보지 않으
면 지금 도쿄에서 무엇이 유행하는지 알 수 없게 되거든요. 도쿄의 새로운 가게들
이 주로 이 지역에 생겨서요. 시간이 나면 꼭 돌아보고 있어요.
그리고 니혼바시 쪽도 자주 갑니다. 니혼바시는 오래된 지역이지만 이곳만의 매력
이 있거든요. 그리고 최근에는 긴자와 히비야도 재미있어져서 자주 체크하고 있어
요. 그리고 아오야마에 자주 가요. 아오야마는 그렇게 변화가 있는 지역은 아니지
만 재미있는 가게들이 있어서 자주 가게 되는 것 같아요.

　　　도쿄의 라이프스타일 중에서 한국의 독자들이 느껴보았으면 하는 부분이
있다면 어떤 것일까요?
음. 역시 한국과 일본의 차이점일까요? 사실 한국과 일본은 이제 꽤 많은 부분이
비슷해져서요. '홍대 = 기치조지'처럼 지역의 분위기를 비슷하게 대입해서 이해
하기도 쉬우니까요. 이를테면 저는 소바집을 좋아하는데요, 도쿄의 이런저런 소
바집을 다녀보시는 것도 일본 특유의 감각을 느끼실 수 있어서 좋지 않을까 해요.
그리고 일본은 이미 카페 붐이 끝나서요, 지금까지 남아 있는 카페라면 정말 좋은
곳들밖에 없어요. 그런 카페들을 찾아서 돌아보시는 것도 좋을 것 같습니다. 새로
생기는 서드웨이브 카페들도 좋지만 오래도록 남아 있는 작은 카페들을 찾아서 다
녀보셨으면 해요.

　　　오래된 카페라면 킷사텐 같은 곳들도 포함될까요?
네, 킷사텐도 물론 포함되지요. 블루보틀 커피의 창업자가 시부야의 차테이하토※
羽富라는 킷사텐에서 감명을 받고 가게를 시작했다는 유명한 일화가 있어요. 그
킷사텐에서 정성스럽게 커피를 내리는 모습을 보고 '이걸 미국에서 해보자.'라고
생각해서 블루보틀을 시작하게 되었다는 이야기를 들었습니다. 그런 분위기와 전
통이 있는 가게들을 다녀보시는 것도 좋을 것 같아요.

하야시 신지 林伸次

바 보사bar bossa 오너, 문필가

1969년 도쿠시마현 출생. 와세다 대학 중퇴 후 중고 레코드점인 레코판RECOfan에서 2년간 일했으며, 이후 브라질리언 레스토랑 바카나&사바스Bacana & Sabbath Tokyo, 바 페어그라운드 FAIRGROUND에서의 근무를 거친 후, 1997년 시부야에 보사노바 와인 바 '바 보사'를 오픈했다. 2001년에는 온라인에 보사 레코드BOSSA RECORDS를 오픈하고, 선곡 CD와 음반 라이너노트 집필 등의 일을 하고 있다.

저서로 《바 마스터는 왜 넥타이를 하고 있는 걸까?》, 《와인 글라스의 건너편》, 《사랑은 항상 어느샌가 시작되어 어느샌가 끝난다》 등이 있다.

Bar Master, Writer

Space Planning Designer

고바야시 다카시, 고바야시 마나

설계사무소 이마 대표

Kichijoji Life in Nature with Companion Animals

자연과 반려동물과 함께하는
기치조지의 생활

자연과 반려동물과 함께하는
기치조지의 생활

도쿄에서 가장 살기 좋은 동네는 어디일까요? 도쿄에서 가장 살고 싶은 지역을 선정하는 기획 기사에서 항상 상위권을 차지하는 지역이 바로 기치조지입니다. 시부야나 신주쿠까지 20분 안에 도착할 수 있고, 이노카시라선井の頭線과 츄오선이라는 도쿄를 대표하는 문화 지역을 연결하는 전철 노선이 동시에 지나는 장소이기도 합니다. 기치조지역 근처에는 커다란 상점가가 있고 그 주변으로 개성 있는 가게들이 늘어서 있습니다. 여기서 조금 더 걸어가면 휴식을 취할 수 있는 이노카시라 공원을 만날 수 있고요.

1917년에 개장한 이 공원은 도쿄의 공원 중에서도 가장 자연림에 가깝게 조성이 된 곳이라고 합니다. 공원의 중심에 있는 이노카시라 연못은 벚꽃이 필 무렵이면 백조 보트를 타며 연못 주변에 펼쳐진 꽃들을 볼 수 있는 곳이에요. '상수도의 수원水源', '최고로 맛있는 물이 나오는 우물'이라는 뜻을 지녔다는 이노카시라 연못은 1898년에 도쿄에 개량 수도가 들어서기 전까지는 도쿄 주민들에게 식수로 사용할 수 있는 물을 제공한 상수원이었다고 합니다. 그만큼 이곳은 아름다운 숲과 깨끗한 물이 있는 공원입니다.

이런 이노카시라 공원이 잘 보이는 공원 옆 작은 동네에 핀란드의 라이프스타일 브랜드 마리메꼬MARIMEKKO의 글로벌 매장 인테리어 디자인을 담당하는 설계사무소 이마ima의 고바야시 씨 부부의 자택 겸 사무실이 있습니다. 이

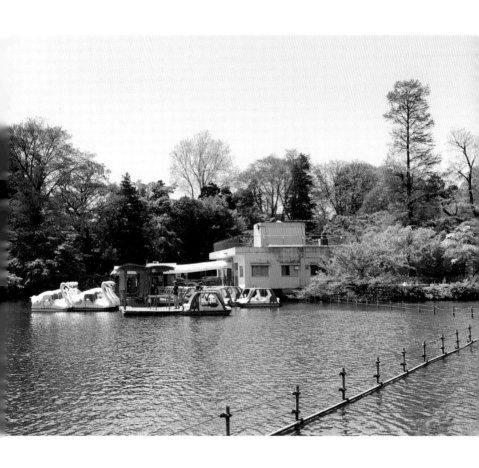

Space Planning Designer

곳은 최근 도쿄의 라이프스타일과 인테리어 관련 잡지에 자주 등장하고 있어요. 제가 실제로 방문해 둘러보고 느낀 첫인상은 정말로 이노카시라 공원이 바로 보이는 곳에 위치한, 이상적인 기치조지의 생활이 담겨 있는 공간이라는 것이었습니다.

이 공간에 담긴 멋진 인테리어라는 요소에 주목할 수도 있지만, 사실 여기에 살고 계신 두 분의 음악과 동물을 사랑하는 마음을 느낄 수 있는 공간이라는 생각이 들었습니다. 실제로 1층인 사무 공간과 2층인 주거 공간에는 모두 강아지와 고양이들이 함께 살고 있어요. 그래서인지 이마가 디자인하는 제품 중에는 반려동물을 위한 생활용품들을 쉽게 찾아볼 수 있습니다.

이번 인터뷰는 사실 '인테리어 디자인'의 개념보다는 이노카시라 공원의 자연림을 보며 음악을 고르고, 아침이 되면 강아지와 함께 근처 공원을 기분 좋게 산책할 수 있는 그런 라이프스타일 생활 공간의 중요함을 느꼈던 시간이었습니다. 도쿄의 다양한 라이프스타일 공간을 만들어내고 있는 고바야시 씨 부부가 생각하는 생활 공간으로서의 기치조지의 매력은 어떤 것인지 들어봤습니다.

Space Planning Designer

고바야시 다카시, 고바야시 마나

설계사무소 이마 대표

먼저 두 분의 간단한 소개를 부탁드립니다.

고바야시 다카시 : 설계사무소 이마를 운영하고 있는 고바야시 다카시라고 합니다. (이하 T)

고바야시 마나 : 함께 운영하고 있는 고바야시 마나입니다. (이하 M)

설계사무소 이마에서는 주로 어떤 일을 하시고 있나요?

T : 우선 마리메꼬 글로벌 매장과 일비종떼IL BISONTE(이탈리아 소가죽 액세서리 브랜드) 일본 매장 등의 설계를 하고 있습니다. 그리고 그 외에 식당과 레스토랑 같은 음식점의 설계와 최근에는 유치원 설계도 하고 있어요.(일본 유아복 브랜드 패밀리어familiar가 운영하는 진구마에에 위치한 유치원을 담당했으며, 해당 작업은 2018년도 굿 디자인 어워드를 수상) 이렇게 내부 인테리어를 중심으로 디자인 작업을 하고 있어요.

작업하신 디자인 중 한국에서는 마리메꼬가 가장 잘 알려져 있고, 또 친숙하게 느껴질 것 같아요. 실제로 서울의 마리메꼬 매장 인테리어도 담당하셨는데요. 마리메꼬의 인테리어 디자인은 어떤 계기로 맡게 되셨나요?

M : 마리메꼬는 일비종떼의 브랜드 매장을 담당하기 시작한 바로 그다음 해부터 시작하게 되었어요. 디스트리뷰터가 같았거든요. 그 디스트리뷰터 회사의 담당자와 만나게 된 것을 계기로 함께 시작하게 되었습니다. 그게 2005년의 일이었어요.

그게 점점 발전되어 전 세계 마리메꼬를 담당하시게 된 것이었군요.

M : 맞아요. 그래서 저희도 작업을 하면서 마리메꼬에 대해 다양하게 생각을 전개해봤어요. 우선 핀란드의 국민적인 브랜드라는 점을 일본 시장에 잘 전달하려고 했고요. 그다음으로는 일본의 많은 마리메꼬 매니아들이 매장 공간을 충분히 즐길 수 있도록 디자인하려고 했어요. 마리메꼬는 평소 디자인에 관심이 있는 사람들이 좋

아하는 브랜드였기 때문에 그런 디자인적인 감도를 잘 살리고, 또 전체적으로는 중성적인 매력으로 남성과 여성 고객 모두 선뜻 들어올 수 있게 만드는 매장으로 완성하는 데 공을 들였습니다.

아, 그렇군요.

M : 작업을 한 지 5년쯤 지난 후의 일이었는데요. 그렇게 매장들을 하나씩 만들어 가면서 일본에서 마리메꼬가 자리를 잡고, 사랑을 받으며 판매도 잘 되기 시작했어요. 그리고 그걸 본 마리메꼬의 핀란드 본사로부터 핀란드에 있는 매장보다 더 핀란드답다는 피드백을 듣게 되었습니다. 이를 계기로 핀란드 본사에서 우리가 마리메꼬 브랜드를 세계적으로 확장하려고 하니, 꼭 전 세계 매장의 디자인을 맡아달라는 요청을 해서 시작하게 되었습니다. 2010년의 일이었네요.

본래 해외 브랜드여도 일본의 디자이너가 설계를 한다면 어딘가 일본의 요소가 반영될 듯한 생각이 드는데, 실제로는 어땠나요?

M : 물론 전체적인 동선이나 레이아웃은 일본 사람들의 정서적인 측면을 반영했어요. 예를 들면 일본의 고객들은 수줍음이 많으니까요. 매장 입구 가까운 곳에 계산대가 있고, 그 계산대가 입구 쪽을 바라보고 있다면 손님이 가게 안으로 들어가기가 꽤 힘들거든요. 이런 점을 생각해 고객분들이 들어오는 순간에 가장 먼저 상품이 보이도록 배치하고, 상대적으로 일본 고객들이 불편해하는 부분은 될 수 있는 대로 보이지 않도록 디자인을 했어요. 저희는 동선의 맨 처음에 상품이 보이도록 해서 자연스럽게 고객들이 매장 안으로 들어올 수 있게끔 레이아웃을 정했어요. 그리고 이런 공간 기획을 바탕에 두고 이 브랜드가 핀란드에서 온 마리메꼬라는 점을 상징할 수 있는 디자인을 생각했습니다.

T : 물론 마리메꼬도 그렇지만요. 저희 이마가 추구하는 디자인이 비교적 심플하고 기능적이며 청결한 것인데, 사실은 이게 상당히 도쿄스러운 사고방식이 아닌가 하는 생각이 들어요. 그런데 또 핀란드의 제품을 보면 마찬가지로 디자인에 기능성이 담겨 있어요. 따라서 일본 사람들의 그러한….

M : 멘탈리티라고 할까요?

T : 맞아요. 멘탈리티라고 할까요? 그런 기질 같은 것이 핀란드의 문화에 잘 적용되었다는 느낌이 있어서, 저희들로서는 상당히 작업하기 쉬운 프로젝트였어요. 하지만 핀란드인의 기질에는 상당히 심플한 디자인이 있으면서도 (마리메꼬의 텍스타

일을 보여주며) 이런 화려한 패턴이 존재하기도 해요. 이러한 양면성이 존재합니다. 화려한 면과 고요한 면이라고 할까요? 그런 점에서 일본의 고요한 정서와 핀란드의 고요한 정서 사이에 공통적인 부분이 있는 것이 아닐까 생각합니다.

두 분은 마리메꼬라는 같은 브랜드를 가지고 세계 곳곳의 도시에 있는 매장의 인테리어 작업을 하시고 있는데요. 가령 각 도시의 분위기에 따라 요소를 다르게 적용한다든가 하는 예도 있었나요?

T : 네. 예를 들면, 이런 노란색일까요. 비교적 강한 색상이라고 볼 수 있는데요, 서울의 매장에서는 이러한 노란색을 사용하는 등 일본에서는 그다지 쓰지 않았던 색상을 사용해보았습니다. 그 도시만의 느낌, 그 장소만의 느낌이라고 할 수 있겠네요. 다양한 지역에서 작업하다 보니, 각 도시에 따라 약간의 맛을 내보았습니다. 그런 부분에서 한국에서는 약간 강렬한 맛을 내본 셈이죠(웃음).

색깔의 감각이란 것이 각 나라와 도시에 따라 느낌이 조금씩 달라지나 보네요.

T : 네, 도시에 따라 느낌에 차이가 나도록 작업을 하고 있어요. 마음속으로 어울리는 색을 생각하며 색상을 선택하고 있습니다.

M : 카운터를 노란색으로 하는 작업들은 다른 나라의 매장에서는 시도하지 않았던 요소예요. 정말 작은 부분이라서 전체적인 디자인에서는 큰 차이가 없을지 모르지만, 아까 말한 색상에 대한 선호나 계산대 위치에 대한 반응 같은 거요. 한국의 손님들은 계산대가 바로 눈앞에 펼쳐져도 그다지 거부감이 없다고 할까요? 일본의 손님들처럼 계산대의 위치 때문에 매장에 들어가길 주저하거나 난처해하는 경우는 없을 것 같다는 생각이 들어서, 일부러 시선에서 가려진 곳으로 카운터를 배치하지는 않았어요.

이런 요소들이 나라별로 약간의 맛을 내는 감각이라는 거네요.

T, M : 네, 맞아요.

그런 점에서 볼 때 도쿄만의 미적 감각이라고 할까요? 공간의 특징에는 어떤 것이 있을까요?

T : 도쿄의 미적 감각을 하나로 정의하기에는 상당히 많은 것들이 존재하는 도시라서요. 어딘가 애니메이션 같은 느낌도 있고, 오래전부터 내려온 조용하고 간결하며 아름다운 일본의 전통적인 분위기도 있고요. 그런 다양성이 있다고 할까요? 그

래서 도쿄에서는 디자인의 폭이 상당히 넓게 존재한다고 생각해요.

예를 들어 거리를 걷다 보면 클래식한 유럽 스타일 건물을 발견하기도 하지만 그 반대로 오래된 전통 가옥이 아직도 남아 있기도 하고, 모던한 고층 아파트 단지 같은 건물이 길게 늘어서 있기도 하고요. 세계의 다양한 디자인이 조금씩 섞여 있는 도시라고 생각합니다. 물론 그중에서도 제가 선호하는 것들이 있기는 한데요. 하나로 규정짓기에는 조금 어려운 것 같아요.

고바야시 씨가 좋아하는 장소나 공간은 어디인가요?

T : 기치조지를 좋아해요. 시부야에서 그렇게 멀지 않으면서 이렇게 멋진 자연이 있는 곳이니까요. 비교적 조용한 동네이기도 하고… 이런 다양성이 도쿄의 재미있는 점이라고 할까요?

M : 저도 기치조지에 이사를 오고 나서 생활이 무척 편해져서 이 동네를 좋아하게 되었어요. 다만 역에서 조금 멀지 않나 하는 생각은 있어요.(웃음) 그전까지는 가이엔마에外苑前라는 곳에서 살았는데요. 생활하기에는 조금은 불편했지만 도쿄의 어디를 가더라도 이동이 무척 편리해서 괜찮았거든요. 가이엔마에라는 지역은 도쿄에서도 상당히 중심지에 속하는데요. 그러면서도 상당히 조용한 동네예요. 지금은 저희의 주거 공간이 사무실 위층에 있는데, 이렇게 집과 사무실을 함께 쓸 수 있는 공간을 찾아보다가 기치조지가 마음에 들어 이곳에서 지내게 되었죠.

아, 그랬군요.

M : 역시 기치조지는 공원을 만드는 방식부터 전혀 달라요. 도쿄 도심에도 커다란 공원이 많이 있지만 여기는 마치 숲 같은 공원이라고 할까요? 사람에 의해 인위적으로 만들어지지 않은 듯한 곳이에요. 오래전부터 이 자리에 있던 자연이 그대로 남아 있는 분위기랄까요? 저희 사무실에서 공원을 지나 계속 걷다 보면 어느새 전철역까지 갈 수 있는데요, 마치 숲을 지나다니는 듯한 신기한 느낌으로 매일 걸어다니고 있어요.(웃음) 뭐랄까 가루이자와輕井沢 같은 휴양지에 간 것도 아닌데 이미 근교의 시골에 와 있는 듯한 느낌이에요.

듣고 보니 도쿄 안에서 이런 분위기의 지역이 별로 없기는 하네요.

M : 맞아요. 보시다시피 공원의 길이 이렇게 쭉 나 있어요. 공원에서 강아지랑 자주 산책을 하는데요. 예를 들어 도쿄의 요요기 공원은 어딘가 모르게 단정하게 정돈되어 있는 분위기가 있거든요. 하지만 여기는 자연 그대로가 공원으로 존재하는 느낌이어서 재미있다는 생각이 듭니다.

확실히 기치조지의 공원은 도쿄의 다른 공원들과는 다른 분위기가 나는 것 같아요. 그럼 이어서 이곳의 공간 소개를 부탁드려도 될까요?

T : 이 공간은 1층이 사무실이고요. 2층이 집이에요. 함께 둘러보실까요?

M : 여기가 주방인데요. 1층의 사무실과 2층의 집에서 함께 사용하는 주방이에요. 저희 사무실에서는 점심과 저녁을 직원들과 함께 먹는데요. 제가 저녁에 수프를 끓여두기도 하고 직원들도 도시락을 챙겨 와서 자유롭게 먹곤 하죠.

그렇군요.

M : 여기가 사무실이에요. 현재 총 4명이 근무를 하고 있고. 한 명은 출산휴가를 마치고 주 1회 출근을 하고 있어요. 그리고 또 강아지가 두 마리 있어요. 한 마리는 나이가 많이 들어서 누워만 있고요. 집은 2층에 있는데 같이 가보실까요?

고양이가 두 마리 있네요.

M : 저 아이는 겁이 많아서 지금 도망가려고 하는 거예요(웃음).

아(웃음).

T : 2층에는 거실 공간과 침실. 욕실이 있어요. 저희 부부는 미술 작품을 수집하는 것을 좋아해서, 그렇게 모은 작품을 유리로 된 진열장에 넣어 거실에 진열하고 있어요. 진열장을 만든 이유는 고양이들 때문이에요. 예전에는 책상 위에 그냥 작품을 올려놓았는데 고양이가 자주 떨어뜨려서 깨지곤 했거든요(웃음).

저 정말 이런 쪽은 잘 몰라서 그러는데요. 고양이의 귀여움은 어디서 오는 걸까요?

T, M : 고양이의 귀여운 부분이요?(웃음)

M : 고양이에 대해 잘 모르겠다는 말씀이시죠?(웃음)

귀엽기는 귀여운데 어디가 귀엽냐고 그러면 '그냥 귀여운데요'라고 밖에 이야기를 못 해서요(웃음).

M : 고양이와 같이 지내다 보면 가만히 쓰다듬는 순간이 있는데요. 그때의 기분 좋은 느낌이 있어요. 강아지보다도 부드럽다고 할까요?

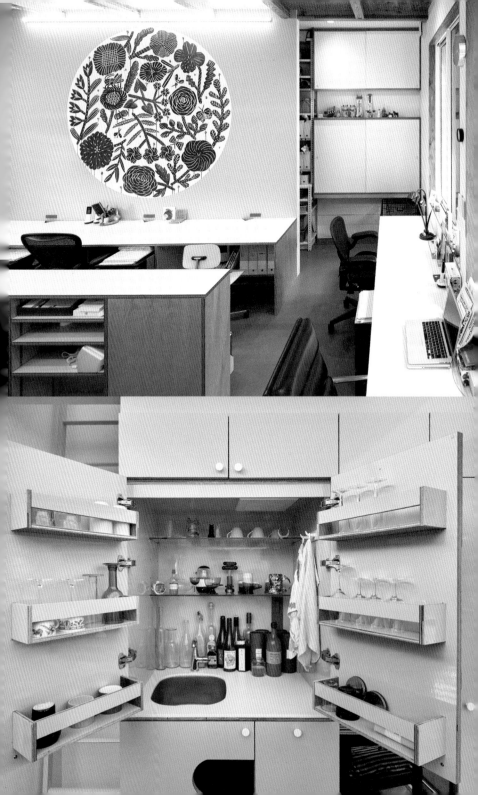

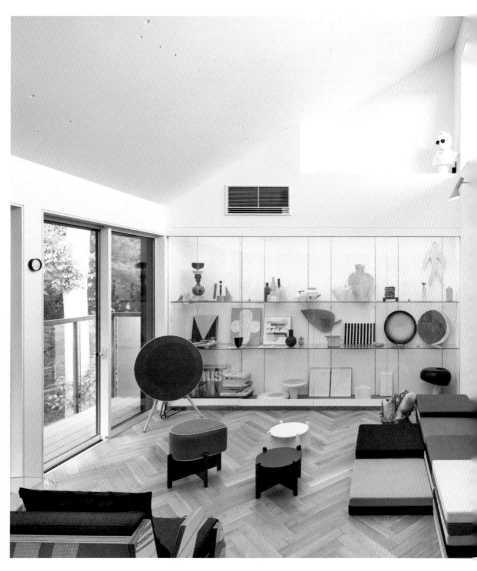

TOKYO

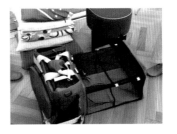

동일본대지진이 일어난 후 그 지역에 남겨진 동물을
도쿄로 데려와 함께 돌보는 자원봉사 일을 했어요.
피난 시설에서도 더 이상 함께할 수 없어서
다른 가족의 품으로 보내도 좋다는 허락을 받은
동물들을 데려와 생활하는 일이었는데요,
아래층에 있는 강아지 두 마리는
그렇게 데려왔다가 함께 살게 된 경우에요.

아, 그렇군요.

T : 게다가 고양이도 강아지처럼 어리광을 부리거나 해요.

　그래요?

T : 어떨 때는 강아지보다도 더 어리광을 부려요. 아, 말하다 보니 생각났는데 저희 사무소에서는 이런 제품들도 만들고 있어요. 반려동물 배낭인데요. 예를 들어서 고양이를 밖으로 데리고 나갈 때 안에 넣고 나가는 가방이에요(111페이지 사진 참조).

M : 이 가방은 평상시에는 고양이 집으로 쓸 수 있는데요. 필요할 때는 배낭으로도 사용할 수 있어요. 일본에 최근 자연재해가 잦아져서요.

T : 얼마 전에도 호우가 내리거나 지진이 일어난 일이 있었거든요.

M : 이 배낭은 보호자가 재난 대피소에 있을 때 임시로 반려동물 집으로 활용하면서 고양이를 돌보기에도 좋아요.

T : 지진이 일어나면 고양이를 배낭에 넣어서 같이 데리고 나간 다음. 대피소에서 가방을 늘리면 집으로 만들어지는 구조예요. 다시 말해 고양이의 가주택인 셈이에요.

　아, 그런 용도였군요.

T : 네. 이렇게 반려동물을 위한 제품도 디자인을 하고 있어요.

　일본도 그렇지만 요즘은 한국에서도 지진과 같은 자연재해가 잦아졌거든요. 이런 제품은 반려동물과 함께 생활하는 사람들에게 꼭 필요할 것 같네요.

T : 맞아요. 반려동물을 두고 혼자서 도망치는 일은 생각만 해도 가슴이 아프다고 할까요?

M : 동일본대지진 당시 많은 사람들이 반려동물과 함께 대피할 수가 없어서 매우 많은 동물들이 방치됐었어요. 그래서 이 문제를 어떻게 해결하면 좋을지 지자체 기관과 사람들이 함께 고민한 결과. 요즘은 자연재해가 일어나면 각 지역 행정기관에서 반려동물과 함께 대피하는 방법을 알려주고 있어요. 반려동물이라고 해도 역시 모두 가족이니까요.

그렇죠.

M : 그래서 저희도 반려동물 제품을 디자인할 때, 어디에 두더라도 그다지 반려동물 용품이라는 느낌이 들지 않도록 신경을 썼어요. 평소에 집에 두어도 그다지 이상하게 보이지 않는 디자인으로요. 고양이에 따라서 갑자기 이런 공간에 들어가기 싫어하는 고양이들도 있으니까요. 집에 제품을 계속 두면서 평상시에도 고양이들이 여기에 들어가서 지낼 수 있도록 하는 거죠.

실제로 고양이가 배낭에 들어가야 할 때 바로 들어갈 수 있도록요.

M : 네, 맞아요. 저는 동물을 무척 좋아해서, 동일본대지진이 일어난 후 그 지역에 남겨진 동물을 도쿄로 데려와 함께 돌보는 자원봉사 일을 했어요. 피난 시설에서도 더 이상 함께할 수 없어서 다른 가족의 품으로 보내도 좋다는 허락을 받은 동물들을 데려와 생활하는 일이었는데요. 사실은 아래층에 있는 강아지 두 마리는 그렇게 데려왔다가 함께 살게 된 경우에요.

아, 그랬군요. 그럼 위탁 기간도 정해져 있는 건가요?

M : 아니에요. 위탁 기간은 정해져 있지 않아요. 지금 아래층에서 자고 있는 강아지는 저희가 3년 전쯤부터 맡아 기르게 되었어요.

T : 다른 곳에서 맡겠다는 사람들이 없어서 계속 저희와 함께하게 되었죠.

M : 고양이의 경우에는 길고양이 개체 수가 너무 늘어나지 않도록 병원에 데려가서 중성화 수술을 시킨 다음 다시 풀어주는 일을 하는 사람들도 있다고 하더라고요. 최근 일본에서는 많은 사람들이 활발하게 반려동물과 관련된 활동을 하고 있어요. 한국에서도 그런 활동들이 많이 있지요?

네, 최근에 부쩍 늘어난 듯한 느낌이에요.

M : 세계적으로 반려동물 관련된 활동이 늘어나는 추세니까요. 한국에서도 분명 활발하지 않을까 하는 생각이 들어요.

그런 것 같아요.

M : 저희가 반려동물을 많이 키우고 있어서 공원이 가까운 곳이 좋겠다는 생각에 이곳을 선택한 이유도 있어요(웃음).

아(웃음), 그렇군요.

M : 같은 공간 안에 사무실과 집을 함께 둔 것도 나이가 든 강아지가 걱정되어서예요. 저희 눈이 닿는 곳에 항상 같이 지낼 수 있도록 하기 위해서였죠.

그래서 생활하시는 장소를 여기로 옮기셨군요.

M : 네, 맞아요. 반려동물과의 생활을 생각해 공원이 가까운 곳이면서 사무실을 함께 쓸 수 있는 공간을 찾아보게 된 거죠.

요즘의 한국 독자들도 많이 공감할 이야기인 것 같아요.

T : 그리고 이쪽은 거실 안에 작은 미니 바를 만들었어요(109페이지 아래 사진 참조).

우와, 처음 들어왔을 때는 이런 공간이 있을 줄은 생각도 못 했는데 멋지네요! 갑자기 든 생각인데 생활하시는 곳과 사무실이 함께 있으면 장단점이 있을 것 같아요. 어떠신가요?

M : 저는 좋은 점이 많은 것 같아요. 출퇴근 시간이 줄어서 운동 부족이 될 수도 있지만 그 대신 매일 잡혀 있는 외부 미팅은 대부분 걸어서 다녀요. 그리고 아침에 일어나서 강아지를 산책시킨다거나 정원을 가꾼다거나 하는 것이 가능해져서 꽤 만족하고 있어요.

T : 처음에는 집과 사무실이 한 공간에 있으면 생활과 업무 사이의 스위치를 전환하는 게 어렵지 않을까 하는 생각이 들었지만 막상 해보니 전혀 그렇지 않았어요.

M : 위층의 집에서는 정말 업무를 전혀 안 하니까요. 저희는 퇴근할 때 아래층 사무실에서 "아가리마스上がります."라고 말하고 위로 올라가는데요. 일본어로 업무를 마쳤을 때 '아가리마스'라고 하기도 하고, '아가리마스'라는 말에는 UP, 다시 말해 '위로 올라가다'라는 뜻도 있거든요. 그래서 항상 일을 마치고 "아가리마스."라고 말한 뒤 위층으로 올라가요(웃음).

좋은 마무리 인사네요(웃음).

M : 그렇게 일을 정리하고 위층으로 올라가면 전체적으로 깜깜한 가운데 한쪽에 조명이 있는 정도의 조도라서 정말 어딘가의 바에 온 기분이 들어요. 아래층은 밝은 흰색 조명이지만 위층은 노란색 계열의 차분한 조명이거든요. 그래서 업무와 일상의 스위치가 확실히 전환된다고 할까요?

그런 식으로 구분된 공간이라면 스위치가 가능할 것 같네요.

M : 물론 크게 보면 같은 공간이다 보니 계속해서 업무를 생각한다는 단점도 있겠지만, 결국 제가 좋아해서 하는 일이니까요. 그렇게 힘들지는 않아요. 그리고 좋아하는 일이라도 위층에 올라오면 완전히 OFF라는 느낌이 들고요.

어쩌면 이곳이 도쿄에서 생활하는데 가장 이상적인 장소의 요건을 전부 갖춘 곳일 수도 있다는 생각이 들었어요.

T : 조금만 나가면 기치조지의 중심가도 바로 근처에 있고요, 이 지역에는 재미있는 가게들도 많이 있으니까요. 살기에는 꽤나 매력적인 지역이 아닐까 해요. 그리고 이쪽은 욕실이에요. 이걸 이렇게 열면.

우와, 숲이 보이네요.

T : 네. 시원한 풍경이죠? 그리고 여기는 레코드 방이에요.

우와, 세상에(웃음).

M : 예전에 살았던 집에서는 이 레코드 선반이 거실에 있었어요. 지금 미술 작품 진열장이 있는 장소였는데요. 서로 싸우는 일이 생기면 제가 성질이 나서요. "뭐 이딴게 이렇게 잔뜩 있어!"라면서 화를 내고는 했거든요(웃음).

아(웃음).

M : 그래서 싸움이 나도 안전하도록 현재 거실에는 둘 다 좋아하는 물건만 두었어요(웃음). 전에 레코드가 잔뜩 있던 거실에서는 싸우면 제가 "전부 버릴 거야!"라고 했거든요.

아(웃음). 역시 결혼하면 서로 계속 꾹 참고 있는 편인가요?

M : 맞아요(웃음). 그런 의미에서 역시 서로가 자기만의 방을 만드는 편이 좋은 것 같아요. 그리고 이런 공유하는 장소에는 둘 다 좋아하는 것들을 놓아두고요.

그런 것 같네요.

M : 그래서 이번 거실 공간은 정말 '공평한' 장소로 만들었어요.

상당히 좋은 참고가 되었습니다(웃음).

M : 꼭 참고해주세요(웃음).

T : 그 덕분에 지금 기치조지에서 즐겁게 생활하고 업무도 순탄하게 하고 있죠(웃음).

　　　　말씀을 계속 듣고 보니 기치조지라는 곳은 정말 한 번쯤 생활해보고 싶은 지역이네요. 왜 도쿄 사람들에게 가장 사랑받는 생활 장소가 기치조지인지 조금 알 것 같은 기분이 들어요. 마지막으로 한국의 독자들이 도쿄에 와서 느껴줬으면 하는 라이프스타일이나 문화가 있다면 말씀해주세요.

M : 기치조지에 오신다면 무엇보다 자연을 느껴주셨으면 해요. 공원이 정말 많이 있어요.

T : 원래 도쿄 자체가 공원이 많은 도시이기도 하고요.

　　　　역시 도쿄에는 숲이 많은 편인가요?

T : 맞아요. 오사카 등의 다른 지역보다 도쿄에 숲이 훨씬 많아요.

M : 이를테면 하카타에는 공원이 하나밖에 없으니까요. 오사카도 공원이 하나밖에 없고요.

　　　　요즘 한국에서는 많은 분들이 도쿄 이외에 오사카나 교토, 후쿠오카 같은 곳을 찾아가시는데요. 공원을 좋아한다면 역시 도쿄를 찾는 편이 좋을 것 같네요.

고바야시 다카시 小林崇, **고바야시 마나** 小林マナ

설계사무소 이마ima 대표

상업 매장과 요식업 매장의 인테리어 디자인을 주축으로, 다양한 프로덕트 디자인과 주택 건축 등의 설계를 하고 있다. 장소와 브랜드의 칼러 콘셉트, 편리함과 기능성을 중심으로 균형 감각과 유머를 담은 디자인을 추구하며, 이를 공간에 담아내고자 한다.

고바야시 다카시는 1966년 효고현 고베 출생으로 다마 미술대학교 인테리어 디자인과 졸업 후 카사포 어소시에이트Casappo & Associates에서 일했다. 고바야시 마나는 1966년 도쿄 출생으로 무사시노 미술대학교에서 공예 디자인과 졸업 후 디스플레이 디자인 회사에서 일했다. 두 사람은 1997년에 함께 퇴사한 후 건축, 디자인, 미술 공부를 위해 반년간의 유럽 여행을 떠났다. 1998년 귀국 후 설계사무소 이마를 설립했다.

6

Café Master,
Music Selector

호리우치 다카시

카페 비브멍 디망쉬 대표. 선곡가

Kamakura on Sunday

일요일의 가마쿠라

일요일의 가마쿠라

이 책의 취재를 위해 도쿄에 머무르고 있었을 때의 일입니다. 우연히 새벽 시간에 일본의 가장 유명한 라디오 방송 중 하나인 올나이트닛폰オールナイトニッポン을 듣고 있었는데, 마침 드라마 〈고독한 미식가〉에서 주인공 '고로상'으로 출연 중인 배우 마츠시게 유타카 씨가 게스트로 출연해 가마쿠라鎌倉의 한 카페에 대해 이야기를 풀어내고 있었어요. 그곳의 마스터가 블렌딩해준 '마츠시게 블렌드' 커피가 무척 맛있었다는 이야기와, 그 카페가 브라질 음악에 상당히 조예가 깊다는 내용이었습니다. 신기하게도 이 에피소드를 라디오로 듣고 있던 바로 그다음 날, 제가 그 이야기 속 주인공과 인터뷰를 하기로 한 날이었습니다. 말로는 형언할 수 없는 기분을 가지고 그를 만나기 위해 가마쿠라로 향했습니다.

가마쿠라는 신주쿠나 신바시와 같은 도쿄의 주요 역에서 전철을 타고 약 1시간 정도면 도착할 수 있습니다. 이곳은 12세기 후반부터 약 150여 년 동안 가마쿠라 시대의 중심지로서 기능한 역사 깊은 도시인데요. 그래서인지 도쿄나 요코하마 같은 도시에 비해 규모는 작아도 마음을 평온하게 하는 자연과 풍부한 문화유산 그리고 아름다운 해변이 있는 매력적인 곳입니다.

가마쿠라로 향하는 전철을 타고 가만히 바깥 풍경을 바라보고 있자면, 요코하마를 지난 시점부터 주변 분위기가 크게 달라지기 시작합니다. '아, 도쿄라는

거대한 도시에서 벗어났구나.'라는 생각이 저절로 드는 풍경이에요. 마음속에 조금씩 여유가 생기는 느낌입니다. 그런 이유에서인지 가마쿠라는 휴일이 되면 도쿄의 많은 사람들이 생활의 여유를 찾기 위해 찾는 장소입니다. 이곳의 거리 곳곳을 누비는 노면 전철 에노덴江ノ電부터, 만화《슬램 덩크》의 배경으로 알려진 가마쿠라 고등학교 근처, 그리고 쇼난湘南과 에노시마江ノ島의 해변에서 바라보는 태평양과 후지산의 풍경까지 가마쿠라는 도쿄에서는 느낄 수 없는 여러 감정을 가져다줍니다.

이러한 가마쿠라의 주말에 꼭 어울리는 카페가 있습니다. 카페 이름도, 직접 발행하는 프리페이퍼의 이름도, 심지어 회사 이름에까지 '일요일'이 들어가는 장소입니다. 바로 카페 비브멍 디망쉬café vivement dimanche인데요, '일요일의 가마쿠라'에 관한 이야기를 듣기 위해 가장 적합한 주인공이 아닐까 하는 생각이 드는 카페 마스터이자 선곡가인 호리우치 다카시堀内隆志 씨를 만나보았습니다.

호리우치 다카시

카페 비브멍 디망쉬 대표, 선곡가

우선 간단한 소개를 부탁드립니다.
카페 비브멍 디망쉬를 운영하고 있는 호리우치라고 합니다. 1967년 도쿄 출생으로 카페는 1994년 4월 26일에 오픈해서 현재 25년째에 접어들고 있어요.

카페를 열게 된 계기가 있으셨나요?
저는 학생 시절에 백화점의 홍보부에서 아르바이트 일을 했어요. 예를 들면 '이런 상품이 있어요'라고 사람들에게 내놓았을 때, 고객들이 어떻게 받아들이고 또 어떻게 하면 찾아오게 만들지 등을 고민하는 업무를 보조하는 아르바이트였는데요. 그 과정에서 여러 아티스트와의 협업을 하는 등 아트와 문화 분야 전반을 프로젝트로서 다루게 되었습니다.
그 일을 하면서 홍보가 소비자에게 어떻게 영향을 미치고 어떤 효과를 만드는지에 대해 많은 관심이 생겼습니다. 그래서 계속해서 관련된 일을 하고 싶어서 대학교를 졸업하고 백화점 유통 업체에 취직했습니다. 처음에는 옷을 판매하는 매장으로 배속되어서 3년 정도 근무를 했는데요. 역시나 그 일을 하는 동안 '내가 진짜 하고 싶은 분야의 일은 이쪽이 아니구나'라는 생각을 했어요.

그즈음 하야마葉山에 선라이트 갤러리サンライト·ギャラリー라는 곳이 있었습니다. 이 갤러리는 나가이 히로시永井宏 씨가 운영했던 곳인데, 저에게는 휴일의 재충전이 되는 소중한 장소였어요. 그 갤러리에서 활동하는 사람들은 저하고 비슷한 세대였지만 대부분 자유로워 보였고, 실제로도 자유로운 생활을 하는 사람들이 많았어요. 반면 저는 회사에서 정말 하고 싶은 일과는 다른 일을 계속하면서 '이래도 괜찮은 걸까' 하는 고민을 하고 있었죠. 이러한 시점에 갤러리의 다양한 사람들을 만나고, 또 영향을 받으면서 '나도 뭔가 다른 걸 할 수 있지 않을까' 하는 생각이 들었어요. 당시에 저는 프랑스를 무척 좋아해서, 실제로 프랑스에 다녀오고 난 후 카페 같은 걸 만들 수 있으면 좋겠다는 생각을 했습니다. 특히 제가 좋아했던 갤러리처럼 자

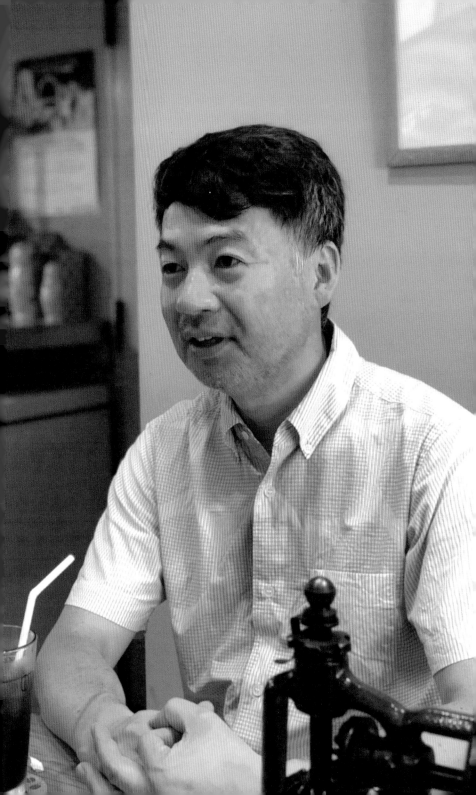

유로운 분위기를 지닌 카페를 만들 수 있었으면 했고요. 그 결과 이렇게 가마쿠라에서 카페를 시작하게 되었어요. 제가 26살 때의 일이었습니다. 처음에는 어머니와 함께 카페를 시작했습니다.

당시에는 카페라는 공간이 별로 없던 시기였죠?
네, 맞아요. 카페가 별로 없던 시기였어요. 킷사텐이 점점 사라져가던 시대라서. 카페를 오픈한다고 하니 주변 사람들이 '괜찮겠어?'라고 걱정을 했었어요. 그러다 망하는 거 아니냐는 사람들도 있었고요. 하지만 제가 진짜 하고 싶어 하는 일은 이런 것이라는 생각이 들었습니다. 지금 생각해보면 저희 카페는 당시 일본에서는 존재하지 않았던 스타일이었을지도 모르겠네요. 그때 제가 프랑스 영화를 무척 좋아해서 카페 안에 프랑스 영화 포스터를 붙이거나, 음악도 프랑스 영화 음악이나 프랑스 팝 음악이 흐르는 카페를 만들면 좋겠다는 생각을 했거든요.

직접 프리페이퍼도 만드셨지요? 프리페이퍼를 만들게 된 계기가 있나요?
프리페이퍼의 편집은 오카모토 히토시岡本仁[18] 씨께 부탁을 드렸습니다. 제가 카페를 오픈하려고 마음을 먹은 것이 1993년 가을 정도였고, 지금의 가게 자리를 빌리게 된 것이 그해 12월이었어요. 당시 선라이트 갤러리의 나가이 씨를 통해 다양한 분들을 소개받을 수 있었는데요, '어린 친구니깐 이것저것 좀 도와줘'라며 나가이 씨가 저를 많은 분들께 소개해주셔서 여러 분야의 크리에이터들을 만나게 되었습니다. 그중 한 분이 오카모토 씨였어요. 오카모토 씨는 당시 가마쿠라에 살고 있어서 저희는 근처 킷사텐에서 자주 만나곤 했어요. 좋아하는 세계관이 같았거든요.

그렇군요. 저는 유학 시절에 하시모토 도오루 씨橋本徹[19]의 프리소울과 만난 것을 계기로 관련 이벤트가 있을 때마다 직접 찾아가곤 했는데요, 그때 하시모토 씨가 여러 분야의 크리에이터 분들을 소개해주셨어요.
어느 날 하시모토 씨가 저에게 "가마쿠라에 있는 카페 비브멍 디망쉬는 꼭 가봐."라는 이야기를 했고, 그때 호리우치 씨에 대해서 처음 알게 되었어요. 당시 추천받은 책이 호리우치 씨가 쓰신 《도밍고Domingo》(일요일에 듣는 음악이라는 테마로 만들어진 음악 가이드북)라는 책이었고요. 그래서 저에게는 '음악이라면 호리우치 씨'라는 인상이 강하게 남아 있어요.

[18] **오카모토 히토시** : 일본의 편집자. 매거진하우스의 〈브루터스〉 편집자와 〈릴랙스〉 편집장을 역임

[19] **하시모토 도오루** : 일본의 선곡자. 1990년대 서버비아 스위트Suburbia Suite와 프리소울 등 음악 무브먼트로 도쿄의 BGM을 만들었으며 90년대 후반 카페 아프레미디Café Apres-Midi를 오픈하면서 도쿄의 카페 붐을 일으켰다.

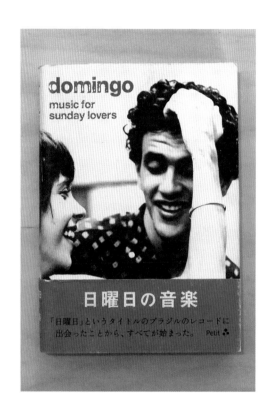

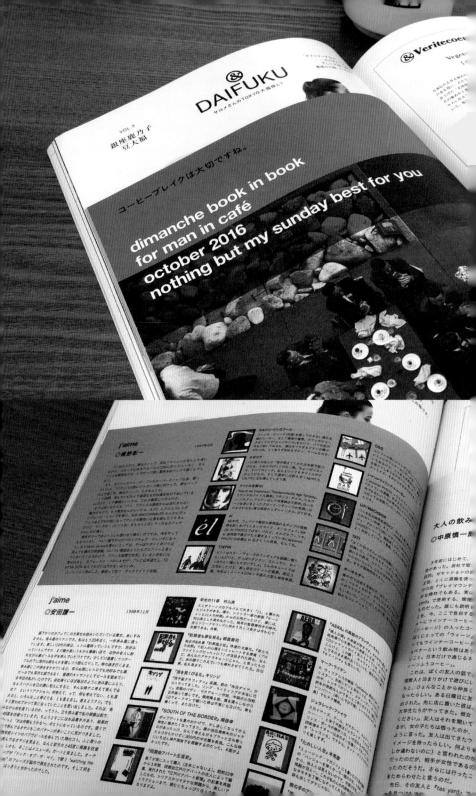

아, 그랬군요. 제가 카페를 시작한 게 1994년 4월이었는데, 당시 오카모토 씨는 저희 가게에 매일 찾아오는 단골손님이었어요. 오카모토 씨가 매거진하우스로 들어가기 전의 일인데요. 저희 카페가 11시 오픈이라서, 오카모토 씨는 매일 11시에 와서 1시쯤에 전철을 타고 돌아가는 것이 주요 일과였죠. 당시에는 정말 너무 한가해서 오카모토 씨 일행이 오면 카운터에 앉아 다양한 취미 이야기나 주변 이야기, 음악 이야기 등을 나누곤 했어요. 그렇게 이야기를 하던 중 예전의 킷사텐 중에는 프리페이퍼를 만들던 곳이 있었다는 이야기가 나왔고, 그렇다면 저도 '디망쉬 dimanche'라는 프리페이퍼를 만들어보면 좋겠다는 생각을 했죠. 마침 오카모토 씨가 "그럼 같이 만들어볼까?"라고 제안을 주셔서, 디자이너인 오노 에이사쿠小野英作 씨와 함께 그해 가을부터 준비를 한 후 1994년 12월 드디어 첫 번째 프리페이퍼가 나오게 되었어요.

당시 프리페이퍼를 읽었던 사람들의 반응은 어땠나요?
그때 당시 가게 자체는 한가했지만, 제가 주문이 들어온 드립 커피를 빨리 내리지 못했던 시절이라 각 테이블에 프리페이퍼를 두고, 손님이 주문을 한 후 커피가 나오는 동안 프리페이퍼를 읽도록 했습니다. 그러다 저희 프리페이퍼 스타일을 좋아해 주시는 분들이 점점 많아졌고, 일부러 프리페이퍼를 받으려고 방문하는 사람들도 늘어났어요. 당시에는 음악을 좋아하는 손님을 만나면 프리페이퍼에 추천 음악을 부탁드리기도 했고요. 프리페이퍼 덕분에 다양한 사람들과의 만남이 있었습니다.

저에게는 호리우치 씨 하면 브라질 음악이 가장 먼저 떠오릅니다. 브라질 음악은 어떤 계기로 만나게 되었나요?
역시 그것도 프리페이퍼가 계기였어요. 카페를 열었을 때부터 브라질 음악은 원래 좋아했지만 제대로 브라질 음악을 파고들게 된 것은 프리페이퍼에서 가타오카 도모코片岡知子[20] 씨가 브라질의 싱어송라이터인 카에타누 벨로조Caetano Veloso와 갈 코스타Gal Costa의 〈도밍고〉[21]라는 앨범을 소개하셨을 때였어요. 듣고 나서는 '이건 보통 앨범과는 다르구나'라는 생각이 들었죠. 당시에는 이 앨범이 아직 CD로 발매되지 않았을 때라서 저도 열심히 레코드를 찾아다녔어요. 결국, 나중에 재발매 앨범을 구해서 들어봤는데 역시 대단한 앨범이라는 생각이 들었습니다. 그 이후로 브라질 음악에 더 깊은 관심이 생겼고요.

[20] **가타오카 도모코** : 일본의 뮤지션. 1993년 소프트록, 라운지, 시부야케이 계열의 유닛 instant cytron으로 데뷔

[21] 〈**도밍고**Domingo〉 : 브라질 MPB 스타일의 대표적인 뮤지션 두 명이 데뷔 전에 보사노바를 의식하면서 함께 제작한 1967년 발표작

이 카페도 그렇지만 역시 '커피와 음악'이라는 테마는 잘 어울리는 것 같아
요. 호리우치 씨가 생각하는 커피와 음악은 어떤 관련성이 있을까요?
관련성이라면… 오래전부터 일본에서는 음악 킷사텐이랄까, 재즈킷사나 록킷사,
클래식이 흐르는 킷사텐 같은 곳이 다양하게 존재했어요. 역시 차를 마시는 시간과
음악이라는 것은 굉장히 깊은 역사가 있다고 볼 수 있을 것 같네요. 음악을 들으면
서 커피를 마시는 일은 최근에 생겨난 일이 아니라 오래전부터 해오던 일이니까요.
그런 의미에서 커피와 음악이야말로 서로 친화성이 높지 않나 하는 생각이 드네요.

호리우치 씨는 쇼난 비치 FM에서 라디오 방송도 하시는데요, 사실 한국에
서는 일본의 FM 라디오 방송을 거의 들을 수가 없어요. 지역 수신 제한이 있어서인데
요. 유일하게 들을 수 있는 일본의 라디오 방송이 쇼난 비치 FM과 같은 커뮤니티 FM
이에요.
아, 인터넷 생중계로 들을 수 있는 라디오를 말씀하시는 거죠?

네, 그래서 저도 자주 듣고 있어요. 서울에서도 자주 듣고 있고요(웃음).
아, 그래요?(웃음) 라디오 방송은 제가 꽤 오랫동안 하던 일이에요. 2005~2006년
부터 하고 있으니 12년째 계속하고 있네요.

주로 브라질 음악을 선곡하시죠?
네, 그 프로그램에서는 주로 브라질 음악을 틀고 있어요. 요즘은 커피에 대한 이야
기를 하는 방송이라든가 음악 방송 등 제가 맡은 프로그램이 늘어났지만요.

호리우치 씨의 카페 디망쉬도 프리페이퍼 도밍고도 결국 일요일이라는 뜻
이잖아요. 회사 이름도 '일요일'이고요(웃음).
네(웃음).

이번에 이야기를 나누는 테마가 '일요일의 가마쿠라와 쇼난'인데요. 요즘
한국에서 도쿄로 찾아온 관광객 중에는 주말이 되면 가마쿠라나 쇼난으로 가는 사람
들이 꽤 늘어난 것 같더라고요.
그렇겠네요. 1시간 정도면 올 수 있으니까요.

서퍼들도 이곳을 꽤 찾는 것 같고요.
아 그래요?

네, 저는 서핑에는 문외한이라 자세히는 모르지만 이 근처에 서퍼들에게 유명한 지역이 있다고 자주 들었어요. 그래서 도쿄를 소개하면서 가마쿠라나 쇼난도 꼭 소개해보고 싶어서 호리우치 씨께 인터뷰 요청을 드리게 되었고요. 혹시 한국의 독자분들에게 추천해주실 만한 가마쿠라나 쇼난의 추천 장소가 있을까요?

고토쿠인高德院의 대불상이나 쓰루가오카 하치만궁鶴岡八幡宮 등 가마쿠라는 절이나 신사가 많은 반면에 바다도 함께 볼 수 있어서 여러모로 재미있는 곳이에요. 가마쿠라에 오신다면 에노덴을 한번 타보시는 것도 좋을 것 같아요. 작은 전철이 가마쿠라역에서 출발해 에노시마까지 가는데요. 중간에 바다를 끼고 달리거든요. 해안선이 굉장히 예쁘게 보여요. 하세長谷라는 역에서 내리면 근처에서 고토쿠인 대불상도 볼 수 있고요. 이런 식으로 에노덴을 타고 짧은 여행을 해보는 것도 가마쿠라 지역을 즐기는 방법이 아닐까 하네요.

그리고 가마쿠라는 봄 · 여름 · 가을 · 겨울 언제 오더라도 재미있는 지역이에요. 여름에는 역시 바닷가 해수욕장이 유명하고요. 봄이나 가을에는 가마쿠라 곳곳의 절에 예쁜 꽃들이 피어요. 최근에는 자체 로스팅을 하는 커피 가게도 많아져서 그런 장소들을 돌아보는 것도 좋을 것 같아요.

마지막으로 '가마쿠라 채소'가 유명한데요. 가마쿠라에는 신선한 식재료 시장이 가까이 있어서 도쿄의 셰프들이 직접 재료를 사러 오기도 해요. 가마쿠라의 식재료를 사용해 요리를 하는 가게들도 있고요. 그런 의미로 가마쿠라는 정말 하루 종일 즐길거리가 있는 곳이지 않을까 싶네요. 분위기 좋은 카페나 레스토랑이 많이 있어요. 아, 요즘에는 내추럴 와인이 이 지역에서 활기를 띠고 있어요.

　　　역시 저처럼 걷는 걸 좋아하는 사람들이라면 가마쿠라는 꽤 좋은 장소가될 것 같네요.
네, 맞아요. 목적에 따라 가마쿠라를 다양하게 즐길 수 있으니까요. 도쿄에서 1시간 정도면 올 수 있고. 그리고 그렇게 큰 도시가 아니라서 자전거를 빌려서 다녀도 좋은 곳이에요.

　　　와, 자전거도 좋을 것 같네요. '일요일'의 점장 호리우치 씨는 보통 일요일에 어떤 일을 하시나요?
일을 합니다(웃음). 일요일에는 아침 7시 반부터 FM 요코하마의 〈by the Sea COF-FEE & MUSIC〉이라는 프로그램에 출연하고 있어요. 10~15분 정도 분량의 코너로 저는 주로 커피와 음악 이야기를 합니다. 그렇게 하루를 시작한 다음, 8시부터 카페

같은 원두라도 로스팅 정도에 따라서

맛이 완전히 달라져요, 커피 맛을 만든다는 것은

카페와 마찬가지로 저 자신에 대한

하나의 표현 방식이랄까요?

그런 점을 생각하면서 늘 로스팅을 하고 있어요.

음악을 고르는 것과 같은 느낌으로요.

를 오픈해요. 11시까지는 아침 영업이라 이때는 스태프들에게 주로 운영을 맡기고, 저는 11시가 조금 지나 출근해 점심 영업 때부터 저녁 7시까지 카페 일을 합니다. 그 사이에 '나 프라이아NA PRAIA'라는 쇼난 비치 FM의 브라질 음악 방송이 있고요. 카페 일을 마치고 저녁 8~9시쯤에 집에 돌아와서 저녁밥을 먹고 로스팅을 시작해요. 양이 많을 때는 4시까지 작업할 때도 있어요. 꽤 힘든 일정이에요.

　　　　　정말 그렇네요. 저는 커피에 대해서는 잘 모르는 아마추어라서요. 로스팅의 재미랄까 매력은 뭘까요?
로스팅을 하기 전까지 15년 동안 저는 이 자리에서 마스터로 있었는데요. 로스팅을 시작하며 그래도 커피 관련 일을 15년 정도 했으니 금방 기술을 익히겠지 싶었는데 그게 마음대로 잘 되지가 않더라고요. 그런 부분이 로스팅의 재미라고 할 수 있을 것 같아요.
제가 추구하는 커피 맛을 목표로 삼고 로스팅을 하지만 결과물이 생각처럼 잘 나오지 않을 때가 많았어요. 이제 로스팅을 시작한 지 8년째가 되어가는데요. 다행히 지금에 이르러서야 다른 카페에 로스팅한 저희 원두를 제공할 정도가 되었어요. 같은 원두라도 로스팅 정도에 따라서 맛이 완전히 달라져요. 커피 맛을 만든다는 것은 카페와 마찬가지로 저 자신에 대한 하나의 표현 방식이랄까요? 그런 점을 생각하면서 늘 로스팅을 하고 있어요. 음악을 고르는 것과 같은 느낌으로요.

　　　　　음악을 고르는 것도, 글을 쓰는 것도, 로스팅을 하는 것도 호리우치 씨에게는 자신을 표현하는 다양한 방식 중 하나가 될 수 있겠네요.
네. 맞아요. 역시 기술을 몸에 익히는 것은 너무 힘든 일이라 로스팅을 시작하면서 정말 고민을 많이 했어요.

　　　　　정말 그렇겠네요. 그럼 이 가게에 있는 원두들은 전부 직접 로스팅한 것들인가요?
네. 맞아요. 한국에도 직접 로스팅을 하는 카페가 많이 있죠? 전문 로스터리도 많이 늘어났고요.

　　　　　네, 최근 몇 년 사이에 한국에서도 로스터리 카페가 많이 늘어났어요. 일본처럼 한때는 커피 체인점이 많았겠죠?

　　　　　네, 맞아요. 스타벅스 같은 체인점이요.
역시 지금은 개인이 운영하는 가게들이 많아진 거고요.

정말 그런 가게들이 많이 늘어났어요. 개인이 운영하는 가게의 규모가 도시 전체로 크게 확장된 느낌이랄까요? 서드웨이브 계열의 카페도 많이 생겼고, 로스팅을 하는 곳들도 많이 늘어났어요. 제 개인적인 감상이지만 요즘 서울은 커피의 도시가 아닌가 하는 생각이 들 정도예요(웃음).

정말 그런 것 같아요. 작년이었나? 서울에서 세계 바리스타 대회가 열렸잖아요.

네, 맞아요. 음, 서울의 커피 시장 수준이 매우 높다고 할까요? 예를 들면 커피와 관련된 일을 하는 사람이라든가 카페 일을 목표로 하고 있는 사람이 아니더라도, 평범한 사람들도 커피에 관해 공부하고 자신이 직접 원두를 갈아서 내려 마시는 문화가 널리 퍼져 있거든요. 그래서 한때는 저도 '서울에서 커피란 대체 무엇일까?'라는 질문을 스스로에게 던져보기도 했었어요. 음악도 마찬가지고요. 각 카페에 따라 흐르는 음악이 다 다르거든요. 똑같은 커피를 내는 장소인데도요. 그런 부분도 한동안 깊이 생각했던 주제였어요.

맞아요. 그곳을 구성하는 사람들에 따라 카페와 커피숍의 분위기도 조금씩 달라지겠네요. 저도 어떻게든 이곳에서 커피와 사람을 좋은 형태로 연결할 수 있으면 좋겠다는 생각에 언제나 다양한 일을 시도하고 있어요.

그렇군요. 마지막으로 한국의 독자분들이 가마쿠라에 와서 꼭 느껴줬으면 하는 매력이 더 있을까요?

쇼난에 대한 내용이라도 괜찮나요?

물론이에요.

쇼난의 매력에 대해 주위에서 자주 질문을 받는데요. 쇼난에는요 '쇼난 시간'이라는 게 있어요. 도쿄나 대도시에서 흐르는 시간보다 훨씬 더 천천히 시간이 흐르고 있죠. 그래서인지 이곳에는 유독 느긋한 사람이 많아요. 도쿄에서 한 시간만 이동하면 편안한 시간 속에, 산이 있고 바다가 있는 오래된 도시가 있으니까 쇼난에 오시는 분들 모두가 편안한 휴식 시간을 보내고 가셨으면 하는 바람이에요.

(일반적으로 가마쿠라 역을 중심으로 펼쳐진 가마쿠라시를 시작으로 후지사와시藤沢市, 히라츠카시平塚市, 지가사키시茅ヶ崎市 등 태평양 해안가에 인접한 주변 도시를 포함하여 쇼난이라고 지칭합니다. 가마쿠라가 역사의 도시라는 느낌이라면 쇼난 지역은 세련되고 멋진 라이프스타일을 누릴 수 있는 지역이라는 인상이 있어요.)

아, 그러고 보니 예전에 호리우치 씨의 팟캐스트에서 들은 적이 있는데요. 무슨 사보리サボリ(게으름, 땡땡이) 클럽이라고 하는 거요.

하하. 미사키 시에스타 사보리 클럽ミサキシエスタサヴォリクラブ이네요. 해먹이 설치되어 있는 곳이에요.

　　　네, 맞아요(웃음). 그걸 듣고서 '우와 좋은데!'라고 생각했거든요. 그런 시간을 보낼 수 있는 곳이 바로 가마쿠라, 쇼난이겠네요.

맞아요. 그렇기 때문에 저도 여기에서, 벌써 25년인가요? 카페를 계속해 올 수 있었다고 생각해요. 도쿄라면 뭐든지 속도가 빠르기 때문에 아마 제가 따라갈 수 없는 부분이 분명 있었을 거예요. 이곳에서 좋아하는 것들을 하나씩 생각하고 또 실행해 나가는 것이 역시 저에게는 맞는 라이프스타일이라는 생각이 드네요.

　　　저도 언젠가 그런 생활을 할 수 있으면 좋을 것 같아요. 일단은 도쿄 생활에 지치게 되면 가끔 여기로 찾아오도록 할게요(웃음).

호리우치 다카시堀内隆志
카페 비브멍 디망쉬café vivement dimanche 오너, 선곡가

1967년 도쿄 출생. 1994년 4월, 가마쿠라에 일본 카페 문화의 선구적 존재가 된 카페 비브멍 디망쉬를 오픈했다. 카페 운영과 함께 브라질 음악 관련 CD와 라디오 방송의 선곡자로 활약하며 다수의 집필 활동을 하고 있다. 저서로는《커피를 즐기다》가 있고, 선곡 CD 시리즈로〈가마쿠라의 카페로부터〉(Rambling Records)가 있다.

Local Space
Community Producer

이시와타리 야스츠구

주식회사 WAT 대표

Space Design as a Local Community

지역 커뮤니티 공간으로서의
매장 디자인

지역 커뮤니티 공간으로서의
매장 디자인

어느 나라 어느 도시나 마찬가지겠지만 요즘은 거리를 거닐다가 잠시 책을 읽거나 쉬고 싶을 때 근처에 있는 괜찮은 카페에 들어가 커피 한 잔을 주문하는 일이 많아졌습니다. 동네 사람들이 편안하게 시간을 보내고 서로 소통을 할 수 있는 장소로서의 카페, 매체로서의 커피가 생활 속에서 조용히 주목을 모으고 있는 듯한 느낌이 들어요. 그리고 이러한 커뮤니티로서의 카페의 분위기는 각각의 동네가 각기 다른 색채를 띠고 있는 도쿄에서 더욱 확연하게 느껴집니다. 카페를 통한 지역 커뮤니티를 만들어가는 회사로 요사이 도쿄에서 주목받고 있는 기업이 바로 이시와타리 야스츠구石渡康嗣 씨가 운영하고 있는 WAT라는 곳이에요.

아마도 이시와타리 씨의 프로젝트 중에서 한국인에게 가장 익숙한 매장이라면, 최근 도쿄를 방문하는 한국인들이 가장 많이 찾고 있는 카페 중 하나인 블루보틀 재팬의 미나미 아오야마지점이 아닐까 합니다. 이시와타리 씨는 블루보틀이 일본에 처음 들어왔을 때 블루보틀 재팬의 제너럴 매니저를 맡으며 1호점인 기요스미 시라카와清澄白河점과 2호점인 미나미 아오야마점 매장의 브랜딩을 직접 담당한 경력이 있습니다. 그 외에도 단델리온 초콜릿DANDELION CHOCOLATE 재팬, 가와고에 지역의 크래프트 맥주 브랜드인 코에도COEDO의 첫 해외 지점인 코에도 홍콩 등 다양한 요식업 분야에서 공간을 만드는 작업을 하고 있습니다.

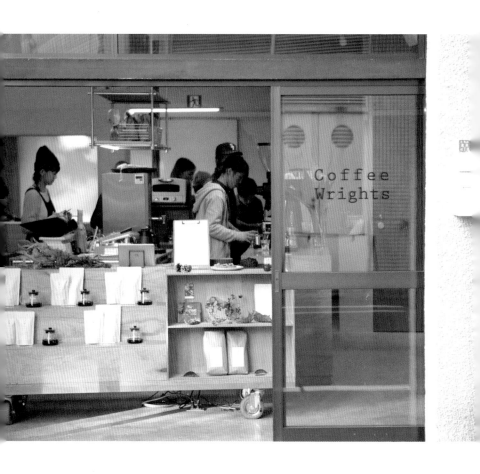

그 밖에도 WAT에서 직접 운영하는 카페, 커피 라이츠Coffee Wrights를 통해 커피와 카페를 통한 지역 커뮤니티의 새로운 가치를 만드는 일을 하고 있으며, 나아가 건전한 음식을 통해 도쿄의 거리를 밝게 만들기 위한 여러 프로젝트도 진행하고 있습니다. 그런 이시와타리 씨에게 블루보틀이 도쿄에 첫 상륙하게 된 이야기와 현재 진행하고 있는 커뮤니티 프로젝트, 도쿄라는 지역과 커피 그리고 카페에 대한 생각을 들어봤습니다.

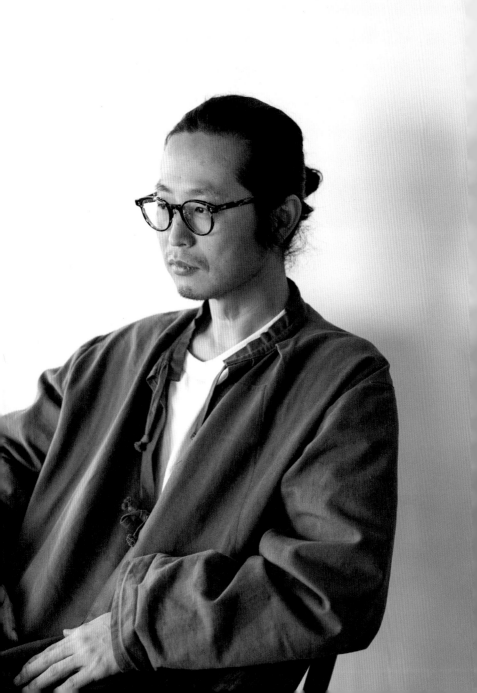

이시와타리 야스츠구

주식회사 WAT 대표

먼저 간략한 소개를 부탁드리겠습니다.

안녕하세요. 이시와타리라고 합니다. 교토에서 태어났어요. 어렸을 적에 어머니께서 킷사텐을 운영하신 게 영향이 있었는지 모르겠지만 저는 자라면서 음식과 카페를 운영하는 일에 대해 계속 관심이 있었어요. 지금은 WAT라는 회사를 운영하며, 많은 클라이언트분들과 지역의 여러분들과의 인연으로 현재 12곳의 카페 매장을 중심으로 공간 운영과 새로운 공간 개발 일을 진행하고 있습니다.

그리고 치바현千葉県 오오타키마치大多喜町에서 양조자 에구치 씨(도쿄의 독립 서점 위트레흐트UTRECHT의 창업자인 에구치 히로시江口宏志 씨)와 여러 유쾌한 분들과 함께 미토사야mitosaya 라는 이름의 과일 브랜디 양조를 하고 있어요. 그리고 단델리온 초콜릿의 일본 법인에서 매장 개발과 운영을 지원하는 업무도 맡아서 하고 있습니다.

음식점 프로듀스라고 하는 일과 직업에 대해 설명을 해주시겠어요?

저는 제 업무를 '음식점 프로듀스'라고 생각하지는 않아요. 제가 제공하고 있는 업무가 주로 '음식 관련 분야'에서 '공간의 과제 해결'을 한다는 정도가 될 것 같습니다.

프로듀스라는 단어는 넓은 의미로 보면 '아직 아무것도 없는 공간에 지속 가능한 에너지를 만들 수 있는 장치를 생각하고, 그것을 설치하도록 하는 업무'가 아닐까 해요. 제 경우에는 그 해결책이 우연히 음식점이라는 카테고리로 들어가는 일이 많았던 것 같습니다.

그럼 지금까지 맡으셨던 대표적인 업무에는 어떤 것들이 있었나요? 첫 직장도 커피와 관련된 곳이었나요?

저는 그다지 취업 활동을 열심히 하지 않았던 성실하지 못한 학생이었어요. 그래서 첫 직장인 NEC(닛폰 전기)가 저를 거두어주신 듯한 기분이 듭니다.

이후 좀 더 고객분들의 얼굴을 가까이에서 볼 수 있는 일을 하고 싶다는 생각에

샌프란시스코의 블루보틀의 DNA랄까…

원래부터 가지고 있던

블루보틀의 본질과 매력을 드러내고자 했고,

이것이 자연스럽게 일본에 정착되어

꽃을 피운 것이 아닐까 하는 생각이에요.

2002년, 친구와 함께 '풋살 카페'라는 기획을 했어요. 마침 한일 월드컵이 개최되던 해여서 일본 전국이 축구에 사로잡힌 때였죠. 2004년에는 생생한 체험이 가능한 풋살 카페를 처음으로 만들었어요. 그 카페는 자유로운 분위기가 강한 공간이어서 카페로서의 역할뿐 아니라 라이브, 파티, DJ 이벤트, 풋살과 음식의 콜라보 이벤트 등 다양한 프로젝트를 진행했습니다. 그렇게 여러 가지 프로젝트를 진행하다 보니 역시 저에게는 음식 분야가 가장 잘 맞는다고 느껴져서 그 이후로도 자연스럽게 식음료 공간에서 깊은 관계를 맺어가게 되었어요.

2010년에는 도요스豊洲 지역에 카페 하우스CAFE:HAUS라는 400평이 넘는 카페의 개발 및 운영에 참여하게 되었는데요. 이를 계기로 'W's 컴퍼니'라는 카페 개발과 운영을 전문적으로 하는 회사로 이직하게 되었고, 본격적으로 다양한 식음료 공간 구축을 맡게 되었습니다.

그리고 2013년에 주식회사 WAT를 설립하고 독립을 했어요. 지역의 커뮤니티가 되는 카페의 개발과 운영을 계속해나가던 중, 인연이 닿아 블루보틀 커피BLUE BOTTLE COFFEE와 단델리온 초콜릿 등 미국 웨스트 코스트의 크래프트 음식 브랜드의 일본 진출을 담당하게 되었죠. 그리고 지인인 에구치 씨와 미토사야 프로젝트를 시작하는 등 여러 가지 일을 하게 되었습니다.

　　　　이시와타리 씨의 경력 중에서 한국 사람들에게 가장 잘 알려지고 사랑받는 도쿄의 공간은 블루보틀 커피가 아닐까 해요. 어떤 계기로 블루보틀 커피의 일을 담당하시게 되었는지 여쭤보고 싶습니다.

가장 큰 이유는 좋은 인연이 닿아서예요. 샌프란시스코에 계시는 뉴 피플New People 사의 호리부치 세이지 씨(현재 단델리온 초콜릿 재팬 대표)와 친해졌는데, 블루보틀의 일본 진출이 확정되면서 여러 적임자들 가운데 마침 제가 선택된 거죠. 미국 서해안 지역의 로컬 크래프트 무브먼트, 게다가 제가 가장 좋아하는 커피 일이었고요. 맡지 않을 이유가 전혀 없었죠.

　　　　블루보틀 커피는 샌프란시스코가 본점인데요, 한국 고객들의 경우 미국의 블루보틀보다 도쿄의 블루보틀을 좋아한다는 의견이 많습니다. 일본 블루보틀 커피의 경우 커피의 맛뿐 아니라 공간의 분위기, 지역적인 위치, 접객 서비스 등에서 전체적인 고객 경험을 프로듀스한 것으로 잘 알려져 있어요. 일본에서 블루보틀 커피를 현지화할 때 어떤 점에 주안점을 두었는지, 그런 부분에서 커피와 컬처를 어떻게 접목했는지 궁금합니다.

사실 그렇게 깊게 생각해보지는 않았어요(웃음). 다만, 본고장 샌프란시스코가 가지고 있는 '에센스의 재현'에 대해 특별히 주의를 기울였습니다. 이는 비주얼 면의

재현이 아닌 그 브랜드 본질의 재현을 의미하는 거예요. 따라서, 일부러 고객 체험을 설계한다는 의식보다는 샌프란시스코 블루보틀의 DNA랄까… 원래부터 가지고 있던 블루보틀의 본질과 매력을 드러내고자 했고, 이것이 자연스럽게 일본에 정착되어 꽃을 피운 것이 아닐까 하는 생각이에요.

단델리온 초콜릿 프로젝트에 관해 이야기를 들을 수 있을까요? 단델리온 초콜릿의 프로듀스를 하면서 어떤 지역성에 주안점을 주었는지, 블루보틀과는 어떤 차이가 있었나요?
저는 어떤 프로젝트든 그 브랜드가 지닌 본질적인 힘을 이해하고 그것이 위화감 없이 지역에 들어갈 수 있도록 설계하는 '지역성'이 가장 중요하다고 생각해요. 그래서 처음 매장의 위치를 정할 때도 블루보틀 커피는 로스팅 공장이라는 커다란 규모의 공간 운영이 가능하면서 동시에 지역의 주민들에게 사랑을 받는 장소를, 단델리온 초콜릿은 '수작업' 문화가 있는 지역을 골랐어요. 브랜드마다 이러한 지역성의 관점에서 입지를 검토하고 있죠.

프로젝트를 시작할 때 가장 중요하게 생각하시는 포인트는 무엇일까요? 그리고 커뮤니티 공간으로서의 카페를 디자인할 때 지역성과 어떻게 연결을 하시는지 궁금합니다.
프로젝트 작업에 있어서 가장 중요한 것은 그 지역에 살고 계시는 분들, 근무하고 계시는 분 등에 대한 정보를 충분히 검토하는 작업부터 시작합니다. 그분들의 입장에서 카페를 이용하는 것을 상상하면 자연스럽게 그 공간이 존재하는 방식에 대해 떠올릴 수 있어요. 또한 공간이라는 것은 단순히 만들면 끝나는 것이 아니고 사람들이 드나들며 계속 성장하는 것이기 때문에 이러한 과정이 어떻게든 도움이 됩니다.
가게가 오픈하고 어느 정도 시간이 흐르면, 그 지역 분들의 얼굴이 제대로 보이기 시작하고 카페라는 공간 안에서 서로가 이어지면서 그 장소 특유의 개성이 만들어집니다. 하나의 공간에서 그 지역의 '지역성' 전부를 대표할 수는 없겠지만, 적어도 카페에 와주시는 손님들만의 작은 의미의 지역성은 그렇게 해서 자연스럽게 형성된다고 생각해요.

각 매장의 지역과 콘셉트를 정하고 오픈하기까지 전체적인 진행 과정을 이야기해주실 수 있을까요?
간단하게 말씀드리면, 우선 어느 지역이든 '지역에서 뭔가를 하고 싶은 사람'(대체로는 행정과 토지 개발 담당자)이 있어서, 그 사람을 찾아가 무엇을 하고 싶은지를 듣

고, 현실에 맞는 방식을 함께 생각해낸 다음 실제 매장으로 만들어가는 것이 일련의 흐름입니다.

그 지역에서 인연도 연고도 없는 제가 멋대로 매장을 만들지는 않아요. 맨 처음은 언제나 '그 지역에서 무언가를 만들고 싶은 사람'에서부터 출발합니다. 콘셉트도 그 사람에게서 받은 정보와 열의를 바탕으로 만들어가고 있어요.

특별히 기억에 남는 사례나 프로젝트가 있으신지 궁금합니다.

구라마에藏前의 단델리온 초콜릿이 멋진 프로젝트였다고 생각해요. 구라마에에는 원래부터 멋진 크래프트 문화가 있고, 또 그것을 존중하는 사람들이 사는 동네거든요.

그러한 문화적 토양 위에 저희들이 새로운 콘텐츠를 가지고 방문을 하는 형태가 된 거에요. 단순히 샌프란시스코에서 온 외국의 초콜릿 브랜드가 아니라 미국 서해안의 크래프트 문화를 일본에 가져왔다고 생각한 거죠. 이 브랜드를 통해 구라마에에 거리를 저희가 바꾸었다고까지는 생각하지 않지만 구라마에라는 거리에 단델리온 이라는 커다란 나무를 심고, 그 결과 그 지역만의 크래프트 생태계를 보다 복잡하게 만들었다는 생각이 들어요.

최근에는 1인 생활이라든가 식당 및 카페에도 혼자 찾아가 자신만의 시간을 가지는 등 개인화의 경향이 모든 분야에서 나타나는데요, 혹시 카페나 공간을 디자인할 때 이런 요즘의 트렌드가 영향이 있는지, 있다면 어떻게 반영되는지도 궁금합니다.

물론 저희도 최근 매장을 디자인할 때 혼자 오시는 고객분들을 위한 자리를 마련하고 있어요. 하지만 혼자 오시는 고객이라고 해도 일부러 다른 손님들 근처에 자리를 배치하거나 해서, 자연스럽게 누군가와 대화를 할 수 있는 계기를 만드는 장치를 마련해두고 있습니다. 그리고 가족 손님이나 3대가 함께 이용해주시는 고객들도 매우 중요하기 때문에 4인석과 6인석에 대한 배려도 언제나 잊지 않고 있고요. 이렇게 다양한 고객들이 만족할 수 있도록 자리를 만들고 구상하는 점이 저희만의 밸런스라고 할까요?

이시와타리 씨가 최근 하시는 주된 업무는 '카페를 통한 지역 커뮤니티 구축'이라고 알고 있는데요, 직접 운영하시는 카페 커피 라이츠처럼 원래부터 커뮤니티 카페에 주목하신 계기가 있으셨나요?

지금은 '커뮤니티로서의 카페'에서 좀 더 방향을 발전시켜 '건전한 음식을 통해 거리를 밝게 만든다'라는 표현을 쓰고 있습니다. 사실 계기라고까지 할 정도는 아닌

커피가 커뮤니티의 윤활유로서
기능하면 좋겠다는 생각을 하고 있어요.

데요. 저는 음식을 계기로 사회가 밝아지면 좋겠다는 생각을 항상 가지고 있어요. 현대사회에는 다양한 과제가 있지만, 저는 그중에서도 커뮤니티의 고갈이 커다란 문제가 되고 있다고 생각합니다. 저 역시 거리 한구석에서 공간을 운영하는 사람으로서 '음식으로부터 커뮤니티를 지탱해가자', 그리고 '이 활동으로 사회가 좋아지게 공헌하자'라는 발상을 하게 된 것은 매우 자연스러운 일이었어요.

　　　그렇다면 커피와 카페가 어떻게 지역 커뮤니티 속에서 기능하면 좋다고 생각하시나요? 그리고 앞으로 도쿄에서 커피와 카페가 이렇게 되었으면 좋겠다고 생각하시는 부분이 있다면 말씀해주세요.
커피가 커뮤니티의 윤활유로서 기능하면 좋겠다는 생각을 하고 있어요. 그리고 그 커피가 퀄리티가 높은 커피라면 더욱더 즐겁겠지요.
도쿄는 최근 대규모 재개발 때문에 좋은 문화를 가지고 있던 오래된 가게들이 점점 사라져가고 있어요. 아쉽다는 생각을 하지만 한편으로는 어쩔 수 없구나 하는 기분도 듭니다. 어떤 지역이든 반드시 커뮤니티가 생겨날 수 있는 틈새는 있을 거고요, 지금까지의 다양한 문화도 이러한 틈새 안에서 생겨났다고 생각해요. 그런 틈새의 문화를 만드는 곳이, 맛있는 커피를 제공하는 공간이라면 무척 기쁠 것 같습니다.

　　　지금까지 해오신 프로젝트를 보면 역시나 커피가 가장 중요한 매개체가 되었다는 생각이 드네요. 혹시 개인적으로 처음 커피를 만났던 때를 기억하시나요? 그리고 그때 느꼈던 커피는 어떤 느낌이었나요?
오래된 기억을 되짚어보면… 어머니께서 운영하신 킷사텐이나 가족끼리 자주 갔던 커피숍 포데스타PODESTA, 그리고 평범하게 집에서 마셨던 커피일 거예요. 직접적인 계기가 정확하게 기억나지는 않지만, 교토에는 오래전부터 교토다운 커피 문화가 있어서 저도 자연스럽게 커피를 즐기게 된 것 같아요.

그렇군요. 혹시 처음으로 방문한 도쿄의 카페는 어디였나요?

구니타치国立의 쟈슈몬邪宗門이라는 곳이에요. 대학교 입학 준비를 위해 교토를 떠나 처음으로 이곳에 갔던 기억이 있습니다.

다른 지역과 다른 도쿄만의 커피와 커피 신scene의 특징이 있다면 어떤 걸까요? 아, 그리고 언제부터 스페셜티 커피의 흐름이 이렇게 도쿄에서 유행했나요?

우선은 커피 업계의 여러 전설적인 크리에이터 분들이 도쿄의 여러 장소에 커피 문화를 뿌리내리게 한 점이 매우 중요하다고 생각해요. 킷사텐만 해도 이러한 문화적 취향이 반영된 일본 독자적인 카페 문화라고 볼 수 있는데요, 킷사텐마다 오너의 취향과 개성이 뚜렷하게 드러납니다. 이를테면 그 공간에서 제공되는 커피, 토스트 같은 디저트 메뉴, 대화의 내용, 음악, 신문, 자리에 앉는 방법 등 각각의 킷사텐마다 똑같은 요소를 찾는 것이 상당히 어렵다고 생각해요.

스페셜티는 언제부터 도쿄에서 유행했는지는 잘 모르겠지만, 도쿄에서는 약 50년 전부터 킬리만자로나 블루마운틴 같은 로컬 커피를 존중하는 문화가 있어서 새로운 문화나 세련된 경향을 받아들이는 토양은 항상 자리하고 있었다고 생각해요. 이러한 옛사람들의 발자취가 있었기 때문에, 지금의 도쿄 커피 신이 사실 놀랄만한 일은 아닌지도 모르겠어요.

좀 아까 말씀하신 킷사텐이라는, 일본 특유의 커피를 마시는 공간이 있는데요, 킷사텐과 카페의 차이점은 어떤 걸까요?

'영업 허가의 차이'라고 말씀을 드린다면 질문의 대답이 싱겁게 끝나버리게 되는데요(웃음), 킷사텐과 카페라는 영업 허가의 차이에서 유래한 독자적인 생태계가 곧 두 공간의 차이점이 된다고 할까요?

쉽게 설명해 킷사텐에서는 커피 외에 식사류 제공에 제한이 있고, 카페의 경우에는 커피는 물론 주류와 식사류도 자유롭게 제공할 수 있습니다. 이러한 차이점을 시작으로 각각의 손님들이 좋아하는 분위기로 점차 진화한 것이 현재의 킷사텐과 카페의 차이라고 생각합니다. 다만 굳이 이들을 나눠서 생각하는 것에 커다란 의미는 없을 것 같아요.

그렇군요. 혹시 한국의 독자분들에게 추천해주시고 싶은 도쿄의 카페가 있나요?

가이엔마에의 제이쿡J-Cook, 시부야의 차테이하토, 나카메구로의 우에시마 커피가 있네요. 특별한 카페가 아니라서 기대에 어긋나는 것이 아닐지 모르겠어요. 하지만 저는 커피는 '일상ヶの日을 받쳐주는 것'이라고 항상 생각하고 있어요. 일상

속에 맛있는 커피 한 잔을 깊게 맛보는 것. 그런 감성이 있고 나서야 '특별한 날ハレ の日의 커피'도 매력이 있다고 생각해요. 그래서 제가 담당하는 어떤 카페든 무엇보다 고객들에게 친근한 공간으로 만드는 것이 중요하다고 생각하고 있어요.

커피를 통해 일상을 소중히 하는 감각, 잘 알겠습니다. 지금부터는 도쿄의 일상에 대한 다른 질문을 드려볼게요. 생활 장소로서의 도쿄의 장단점이 있다면 어떤 것이 있을까요?
물론 도쿄에는 다양한 문화가 공존하고 있고. 멋진 가게도 많아서 찾아갈 수 있는 음식점이나 카페의 선택지가 많은 것이 큰 장점이고 감사한 일이지만, 최근 도쿄의 정말 좋은 가게들은 예약하기 어렵거나 점점 방문이 어려워지는 경향이 있어요. 지나가다 슬쩍 들어갈 수 있는 좋은 가게가 줄어들고 있는 것이 지금의 도쿄에서 느끼는 단점이랄까요?

지금 거주하고 계시는 지역을 고른 이유가 있다면 말씀해주세요.
지금의 장소를 선택한 특별한 이유는 없지만, 반대로 이사를 하지 않는 이유는 있어요. 전 세계적으로 유명한 내추럴 와인 바가 집에서 자전거로 이동할 수 있는 위치에 몇 군데가 있거든요(웃음).

요즘 자주 방문하시는 도쿄의 지역은 어디인가요?
저희 회사의 카페이지만 산겐자야의 커피 라이츠가 업무에 가장 적합한 곳이라서 자주 가고 있어요. 그 외에는 사무실이 있는 나카메구로, 그리고 르 카바레Le Cabaret, 아히루 스토어, 와인스탠드 왈츠winestand Waltz로 이어지는 '내추럴 와인 라인'에 자주 갑니다.

한국의 독자분들이 도쿄에 와서 꼭 느껴줬으면 하는 도쿄만의 라이프스타일 문화나 매력이 있다면 말씀해주세요.
카페와 킷사텐이라는 문맥에서 조금 더 나아가보면, 도쿄에는 크래프트Craft와 아르티장Artisan한 콘텐츠를 체험해볼 수 있는 장소가 많이 있어요. 그러한 문화적 섬세함과 다양성을 느낄 수 있는 공간을 찾아가보신다면 매력 넘치는 좋은 도쿄를 경험하실 수 있을 것 같아요.

이시와타리 야스츠구石渡康嗣

주식회사 WAT 대표

1973년 교토 출생. 2013년에 주식회사 WAT를 설립했다. 산겐자야, 구라마에 등에서 커피 라이츠Coffee Wrights, 히바리가오카 단지의 콤마 커피COMMA, COFFEE, 오사키의 카페&홀 아워즈 CAFE & HALL ours, 구로카와의 터너 다이너TURNER Diner 등 지역의 거리에 필요한 커뮤니티 장소로서의 여러 카페를 운영하고 있다.

샌프란시스코의 블루보틀 커피BLUE BOTTLE COFFEE와 단델리온 초콜릿Dandelion Chocolate의 일본 지점 브랜딩을 담당했으며, 그 외에도 치바현 오키타마치의 오드비Eau De Vie 증류소와 미토사야 약초증류소mitosaya薬草園蒸留所의 기획에 참여하는 등 크래프트 푸드 분야에서 다양한 프로젝트를 진행하고 있다.

8

Jazz Journalist

나기라 미츠타카

재즈 평론가

TOKYO DABANSA

Tokyo Jazz Story

도쿄 재즈 스토리

도쿄 재즈 스토리

최근 일본을 포함해 한국에서도 조용히 화제가 되는 장소가 있습니다. 바로 재즈를 듣는 찻집인 '재즈킷사ジャズ喫茶'인데요. 재즈킷사는 높은 품질의 오디오 시스템으로 재즈를 들려주는 음악다방과 같은 역할을 하는 찻집, 즉 킷사텐입니다.

지금은 분위기가 많이 가벼워졌다고는 하지만 신주쿠의 재즈킷사 전성기인 1960~70년대는 커다란 스피커를 앞에 두고 앉아서 몇 시간 동안 커피 한 잔을 가지고 진지하게 재즈를 듣는 사람들이 가득했다고 해요. 1960년대 후반 전공투全共鬪 학생 운동이 활발했던 시절에는 그런 대학생들이 모이는 아지트 같은 역할도 했다고 합니다. 무라카미 하루키를 좋아하는 독자라면 그가 직접 센다가야에서 운영했던 피터캣Peter Cat이나 그의 소설에 등장하며 하루키 본인도 자주 찾았다는 신주쿠 더그DUG로도 익숙한 이름이라고 생각합니다.

약 90여 년의 역사를 지닌 재즈킷사는 재즈의 본고장인 미국은 물론 전 세계 어디에서도 찾을 수 없는 일본 고유의 문화입니다. 일본에 재즈킷사가 등장하고 활성화된 이유는 무척 다양한데요. 당시 클래식 음악을 들을 수 있는 '명곡 킷사'를 비롯해 '록킷사', '레게킷사' 등 다양한 장르의 음악다방이 존재했다는 점을 이유 중 하나로 들 수 있습니다. 또한 종전 후의 일본에서는 다른 나라에 비해 레코드가 상당히 고가였기 때문에 레코드를 사서 집에서 들을 만한

여유를 가진 사람이 그다지 많지 않았다고 해요. 따라서 커피 한 잔으로 다양한 재즈 레코드를 들을 수 있는 장소의 필요성이 나타났다는 의견도 있어요. 이러한 복잡한 시대적 · 사회적 배경 속에서 태어난 재즈킷사는 현재 세계 어디에도 없는, 재즈에 관한 독특한 문화를 경험할 수 있는 장소입니다. 특히 재즈킷사의 중심지 도쿄에서는 지금도 생활 속에서 즐길 수 있는 다양한 재즈 콘텐츠를 만날 수 있습니다. 문득 그 이야기가 궁금해졌습니다. 지금 도쿄의 재즈는 어떤 모습을 하고 있을까 하고요.

최근 일본에서는 젊은 세대의 재즈 팬 사이에서 음악 안내서 시리즈인 《재즈 더 뉴 챕터Jazz The New Chapter》가 화제가 되고 있다고 합니다. 2014년도에 첫 단행본이 출판된 이 시리즈는 지금까지 5권의 책이 발매되었어요. 정통 재즈뿐아니라 소울, R&B, 힙합, 브릿팝 등의 음악을 듣고 자란, 21세기 이후에 등장한 새로운 세대의 재즈 뮤지션들을 소개하는 책입니다. 그동안의 여러 음악 안내서가 그러했듯이 이 책 역시 단행본의 존재만으로 그치지 않고 도쿄의 새로운 재즈 문화를 이끌어가는 하나의 무브먼트로서 역할을 하고 있습니다. 그런《재즈 더 뉴 챕터》의 기획과 감수를 맡고 있는 재즈 평론가 나기라 미츠타카柳樂光隆 씨에게 도쿄의 재즈 이야기를 들어보았습니다.

나기라 미츠타카

재즈 평론가

우선 나기라 씨에 대한 소개를 부탁드립니다.

안녕하세요. 음악 관련 글과 편집 일을 하고 있으며 최근에는《재즈 더 뉴 챕터》라는 시리즈의 책을 매년 한 권씩 펴내고 있는 나기라 미츠타카입니다. 저널리스트로서 20~30대 젊은 뮤지션들 취재 및 기사를 작성하는 일도 하고 있습니다.

《재즈 더 뉴 챕터》가 벌써 5권째 출간되었네요. 이 기획을 시작하시게 된 계기는 무엇이었나요?

첫 번째 책을 만든 편집자가 원래 록 잡지를 만들었던 사람이었어요. 〈크로스 비트 CROSSBEAT〉라는〈로킹온-rockin'on〉보다 조금 뒤에 만들어진 잡지인데요. 그 편집자가 요즘의 재즈라면 록이나 힙합을 듣는 사람들에게도 전달할 수 있지 않을까 하는 아이디어를 내서, 저보고 함께 책을 만들어보지 않겠냐는 제의를 해왔어요. 그렇게 책을 만들게 된 게 시작이었습니다.

사실 저는 유학 시절 하시모토 도오루 씨의 컴필레이션 음반을 통해 도쿄의 음악을 본격적으로 접했는데요.

아, 프리소울이요?

네.

그게 몇 년쯤이에요?

2006년이었어요.

아, 그렇군요.

그 과정에서 하시모토 씨가 운영하는 카페 아프레미디에서 열리던 음악 이벤트에 가보게 되었고, 그곳에서 여러 음악 관련 분들을 소개받아 교류하게 된 것이

지금의 도쿄다반사로 이어지게 되었습니다(웃음).

그랬었군요(웃음).

그때의 경험을 계기로 바 뮤직Bar Music의 나카무라中村智昭 씨의《뮤지카노
사》[22]나 HMV의 야마모토山本勇樹 씨의《콰이어트 코너》[23]처럼, 음악을 자기만의 기준
으로 선택하고 그것을 문장이나 편집 앨범으로 세상에 발신하는 감각을 많이 좋아했
어요.

그러한 감각을 동시대에 대입했을 때, 지금의 도쿄 사람들에게 가장 영향을 주는 재
즈 무브먼트는 바로《재즈 더 뉴 챕터》가 아닐까 하는 생각을 책을 본 후에 느끼게 되
었습니다.

제가 이 시리즈의 첫 번째 책을 냈을 당시 하시모토 씨가 〈Free Soul~2010s Ur-
ban-Mellow〉라는 컴필레이션 앨범을 냈어요. 그 앨범에 수록된 곡과 아티스트들이
제 책에 소개된 것과 많이 겹쳐서 당시 하시모토 씨와는 여러모로 공통된 작업을
하고 있지 않았나 하는 기분이 들어요. 바 뮤직의 나카무라 군이 저보다 1~2살 많
고요. 콰이어트 코너의 야마모토 군과는 동갑이에요. 저희들 모두 2000년 즈음 하
시모토 씨의 작업을 엄청 듣고 영향을 받았어요. 그리고 매거진하우스의 잡지 〈릴랙
스〉(당시 편집장은 오카모토 히토시)에서 프리소울 특집 기사도 나오던 때였고요. 그
래서 여러 가지 부분에서 저희들은 다들 하시모토 도오루 씨의 영향을 받았을 거
라고 생각해요(웃음).

사실 제가 나기라 씨보다 한 살 아래예요. 야마모토 씨가 저보다 한 살 많
고요(웃음).

아, 그래요? 같은 음악적 세대네요(웃음).

물론 제가 한국인이긴 하지만 저희 세대에서 도쿄를 베이스로 현재 음악을
소개하고 있는 사람들은 대부분 하시모토 씨의 영향을 많이 받지 않았나 싶어요. 그
리고 현재의 이러한 음악 스타일이 저보다 어린 세대의 한국의 음악 팬들에게도 공감
대를 형성할 수 있는 요소가 있지 않을까 하는 생각도 들고요.

예를 들면《재즈 더 뉴 챕터》에 나오는 로버트 글래스퍼[24] 같은 경우도 한국에서는 저
보다 어린 세대의 팬들이 많이 있거든요. 그런 부분에서 시대를 넘어서는 공통된 감
각이란 것이 있지 않을까 하는 생각이 듭니다.

[22] **뮤지카노사**MUSICAANOSSA : 선곡가 나카무라 도모아키의 음악 가이드북과 동명 DJ 이벤트

[23] **콰이어트 코너**Quiet Corner : 선곡가 야마모토 유우키의 음악 가이드북과 동명 DJ 이벤트

[24] **로버트 글래스퍼** : 미국 출신의 재즈 뮤지션 겸 프로듀서

하시모토 씨나 앞서 나왔던 나카무라 군 같은

도쿄의 유명 선곡가들의 음악은

단순히 재즈를 튼다는 분위기가 아니라

지금 시대의 BGM이자 기분이 좋아지는 음악 가운데

재즈가 자연스럽게 들어 있다는 느낌이니까요.

도쿄를 거닐면서 들을 수 있는 BGM의 즐거움이라면

아마도 이런 게 아닐까 해요.

아시다시피 하시모토 씨가 컴필레이션 앨범을 많이 내셨잖아요? 다양한 상황에 맞춰 음악을 세심하게 선정한 다음 발표한 것이라서 그러한 일련의 작업들이 현재 '도쿄의 BGM'이라는 걸 만든 것 같아요. 즉 하시모토 씨가 '도쿄 BGM'의 기초를 만들었다고 해도 과언이 아니죠. 저희들은 당연한 듯이 그 음악들을 듣고 생활해 왔고요. 그래서 앞서 이야기하신 공통된 감각이란 걸 모두가 어느 정도 가지고 있을 거예요. 직접적으로 어떤지는 모르겠지만 그 영향을 받은 뮤지션 중에는 램프 Lamp[25]같은 밴드도 있을 것 같고요. 현재 활동 중인 대부분의 뮤지션들이 하시모토 씨가 담당했던 재발매 음반 같은 것을 들었을 가능성이 있어요. 모두가 하시모토 씨의 영향을 상당히 받은 셈이죠.

근데 혹시 램프가 한국에서 인기가 꽤 많다는 걸 알고 계신가요?
아, 그래요? 몰랐어요.

비슷한 분위기의 음악을 하는 일본 아티스트 중에 유독 램프가 상당히 인기가 있어요.
혹시 서울의 공중캠프[26] 같은 그런 분위기인가요.

네, 그런 경향도 있어요. 이를테면 피쉬맨즈를 좋아하는 사람들이 계속해서 일본의 팝 음악을 듣다가 자연스럽게 램프도 좋아하게 되었다는 그런 느낌이랄까요?
아. 대충 연령대가 어느 정도예요?

20대 후반에서 30일 거예요.
꽤 어린 편이네요. 도쿄의 경우 하시모토 씨가 했던 작업을 알고 있는 가장 어린 세대는 세로cero[27] 정도일까요? 이들도 30대 초반인데요. 사실 그보다 아래 세대로 내려가면 하시모토 씨의 음악에 대해 그렇게 잘 알고 있지는 못할 거예요.(웃음).

제가 어렸을 때는 한국에서 시부야케이 뮤지션인 피지카토 파이브Pizzicato Five나 플리퍼스 기타Flipper's Guitar가 인기였거든요. 요즘의 젊은 세대는 앞서 나왔던 그런 뮤지션들을 좋아하는구나, 라는 생각이 들었어요.
재미있네요.

[25] **램프** : 2000년도에 결성된 일본의 인디 밴드

[26] **공중캠프** : 1980~90년대에 활동한 일본 레게 밴드인 피쉬맨즈Fishmans의 한국 팬들이 만든 커뮤니티로 홍대에 실제 라이브하우스를 운영하고 있다.

[27] **세로** : 2004년에 데뷔한 일본의 밴드. 1980년대 AOR, 시티팝 등의 요소가 담긴 음악으로 당시 젊은 시절을 보낸 기성 세대들에게도 화제가 되고 있다.

지금의 〈뽀빠이〉를 읽고 있는
20~30대의 독자들이 친근감을 가질 수 있는
뮤지션을 중심으로 선정했습니다.
〈뽀빠이〉의 세대에 맞춘 기획이었다고나 할까요.

다시《재즈 더 뉴 챕터》에 대한 내용인데요, 책에 등장하는 뮤지션들을 선정하는 기준이 있을까요?

첫 호부터 계속 등장하고 있는 뮤지션은 로버트 글래스퍼인데요. 저와 나이가 같아요(웃음). 호세 제임스라던가 이 책에 등장하는 인물들이 대부분 저와 동년배인 뮤지션들이거든요. 1978~1980년경에 출생한 뮤지션들이 상당히 많아요. 이 친구들은 재즈 뮤지션이지만 디안젤로D'Angelo[28]나 라디오헤드를 좋아하는 스타일이라서 그 이전의 뮤지션들과는 약간 감도가 달라 꽤 재미있다는 생각이 들었어요. 10대 시절부터 당연한 듯이 들었기 때문에 라디오헤드를 들었던 감각이 자연스럽게 음악에 배어 나오거든요. 그런 점이 상당히 흥미롭다고 생각합니다. 그래서 취재를 할 때도 주로 그런 스타일의 뮤지션들을 선택하지 않았나 싶네요.

계속해서《재즈 더 뉴 챕터》이야기를 했지만, 한국의 독자들에게는 잡지 〈뽀빠이〉에 실린 '재즈와 라쿠고ジャズと落語' 특집이 나기라 씨의 작업 중에서는 아마 가장 친숙할 거예요. 이 특집 기사를 진행하실 때 특별히 생각하셨던 기준 같은 게 있었나요?

지금까지는 '재즈하면 타모리 씨タモリ[29]'라는 느낌이었는데요. 가능한 젊은 사람들, 특히 지금의 〈뽀빠이〉를 읽고 있는 20~30대의 독자들이 친근감을 가질 수 있는 뮤지션을 중심으로 선정합니다. 〈뽀빠이〉의 세대에 맞춘 기획이었다고나 할까요(웃음).

[28] **디안젤로** : 미국 리치몬드 출신의 싱어송라이터로 소울과 힙합의 요소를 결합한 네오 소울 스타일의 음악을 발표했다.

[29] **타모리** : 일본의 유명 방송인 겸 희극인이며 재즈 애호가

그렇군요. 이어서 도쿄의 재즈에 대해 여쭤보고 싶은데요. 도쿄에서 재즈는 어떤 음악으로 받아들여지고 있나요?

제가 대학생 때에는 기쿠치 나루요시菊池成孔[30] 씨가 인기가 있었는데요, 그때가 마침 기쿠치 씨가 나름의 새로운 시도들을 많이 했었던 시기였어요. 하지만 나이 차이가 많이 나서 그런지 다 공감하기는 어렵더라고요(웃음). 얼마 전까지만 해도 일본에서 재즈는 '오래된 음악'이라는 인상이 있었던 것 같아요.

요즘에는 저를 비롯해 많은 사람들이 새로운 흐름의 재즈를 소개하고 있어서 세로나 우타다 히카루 같은 대중적인 뮤지션들도 이러한 새로운 재즈에 공감하고 참여하고 있어요. 지금 일본에서 재즈는 꽤 새로운 장르의 음악이지 않을까 합니다. 많은 일본의 뮤지션들이 재즈를 열심히 듣고, 또 소개하고 있거든요.

요즘의 도쿄에서는 재즈가 새로운 음악이었네요. 혹시 도쿄의 거리를 거닐 때 재즈가 많이 들리는 편인가요?

예를 들면 라이브 같은 걸까요?

라이브도 그렇지만 한국의 경우에는 카페나 편집숍 등에 들어갔을 때 대체로 재즈나 보사노바가 나오는 경우가 많거든요.

아, 그건 일본도 마찬가지예요. 가게의 배경음악으로 재즈를 많이 트는 편이에요. 최근에는 보사노바는 줄어든 것 같아요. 한때 카페의 BGM으로 브라질 음악이 자주 들렸었는데 2010년 즈음부터 재즈로 바뀐 느낌이랄까요? 아, 그리고 역시나 하시모토 씨가 선곡한 USEN 방송국의 방송이 나오는 경우도 많아요(웃음).

아, 알 것 같아요(웃음). 도쿄 거리를 다니다가 커피를 마시려고 가게에 들어가서 가만히 앉아 있으면 음악이 들리잖아요. 이거 하시모토 씨 선곡이랑 엄청 비슷하잖아? 하는 생각이 드는 경우가 많이 있어요(웃음).

맞아요, 자주 들리죠? 심지어 미용실에서도 자주 나와요(웃음). 하시모토 씨나 앞서 나왔던 나카무라 군 같은 도쿄의 유명 선곡가들의 음악은 단순히 재즈를 튼다는 분위기가 아니라 지금 시대의 BGM이자 기분이 좋아지는 음악 가운데 재즈가 자연스럽게 들어 있다는 느낌이니까요. 도쿄를 거닐면서 들을 수 있는 BGM의 즐거움이라면 아마도 이런 게 아닐까 하네요.

[30] **기쿠치 나루요시** : 일본의 재즈 뮤지션 겸 문필가

저희들 모두 2000년 즈음 하시모토 씨의 작업을

엄청 듣고 영향을 받았어요.

그리고 매거진하우스의 잡지 〈릴랙스〉에서

프리소울 특집 기사도 나오던 때였고요.

그래서 여러 가지 부분에서 저희들은 다들

하시모토 도오루 씨의 영향을 받았을 거라고 생각해요

도쿄의 BGM에 주목해보는 것도 도쿄의 음악을 색다르게 즐길 수 있는 방법이 아닐까 하네요. 그 외에 한국의 독자분들이 도쿄에 왔을 때 가보면 좋을 재즈 스팟이 있다면 어디일까요?
혹시 한국에서는 미국 재즈 뮤지션들이 와서 라이브를 하는 곳들이 많은가요?

　　제가 알고 있는 범위에서는 거의 없어요. 오래전에는 블루노트 같은 라이브 클럽도 서울에 있었거든요. 그때는 아마 거기서 라이브를 했었을 거예요.
예전에는 있었나 보네요.

　　네, 있었어요.
지금은 없어졌고요.

　　맞아요. 예전에는 타워레코드가 있고, 그 바로 근처에 블루노트 서울이 있었거든요.
그랬군요.

　　여러 가지 이유가 있어서 얼마 못 가 블루노트는 없어졌지만요.
그렇군요. 지금 도쿄에서는 블루노트나 코튼 클럽 같은 전통적인 재즈 공간의 콘셉트가 조금 바뀌어서요. 과거에는 '재즈 레전드'라고나 할까… 나이가 지긋하면서 60년대에 앨범을 냈던 뮤지션들이 주로 나오고 관객들도 정장 차림의 사람들이 많았는데요. 이제 블루노트는 스태프들도 다들 젊어서요. 《재즈 더 뉴 챕터》에 나오는 20~30대 젊은 뮤지션들이 자주 연주를 하러 오고, 그에 따라 관객들도 많이 젊어졌어요. 블루노트나 코튼 클럽 같은 장소는 요즘에는 장벽도 많이 낮아져서 캐주얼하게 새로운 재즈를 보러 가기에 좋은 장소가 아닐까 합니다. 물론 가격은 조금 비싸지만요.
그리고 또 어디가 있을까요… 저는 롬퍼치치rompercicci라는 재즈킷사를 엄청 좋아하는데요(웃음). 아니면 오쿠시부야의 JBS라는 재즈킷사도 추천해요. 거기는 살짝 레어그루브 계열이랄까요? 펑크나 소울 같은 스타일도 꽤 나오거든요. 상당히 감각이 좋은 가게에요. 그 외에도 도쿄에는 재즈킷사를 포함해 캐주얼하게 라이브를 즐길 수 있는 곳이 많이 있어요.

　　저도 학생 때는 한국에서 재즈 동호회 같은 걸 하면서 음악감상회를 하거나 라이브를 보러 자주 다녔는데요. 도쿄에 와서도 취미를 이어가면서 혼자 돌아다니며 느낀 점은 말씀대로 캐주얼하게 재즈 라이브를 볼 수 있는 곳이 많다는 것이었어요.

아마 일본도 예전에는 캐주얼하게 재즈를 들을 수 있는 곳이 거의 없었을 거예요. 다들 진지하게 재즈를 듣던 시절이었으니까요(웃음). 하지만 요즘에는 힙합 음악에 샘플링으로 들어간 곡을 통해 재즈에 관심을 갖게 된 사람도 있고요. 그리고 블루노트라는 재즈 레이블도 있잖아요. 일본은 블루노트의 컴필레이션 앨범이 상당히 많이 나와 있어서요. 무로MURO나 스나가 다츠오須永辰緒, 교토 재즈 매시브KYOTO JAZZ MASSIVE의 오키노 슈야沖野修也, DJ 미츠 더 비트MITSU THE BEATS 같은 DJ들이 참여한 앨범 같은 것이 많이 있어요.

이러한 클럽 문화를 통해 오래된 재즈나 소울 등의 음악을 다시 듣는 움직임이 시부야케이 이후의 1990년대 도쿄에 정착이 되어서, 그런 흐름에서 현재 USEN 방송 등을 포함해 지금의 BGM으로까지 이어지고 있는 것 같아요. 이런 식으로 재즈를 듣는 젊은 세대들이 늘어났기 때문에 자연스럽게 재즈를 캐주얼하게 들을 수 있는 장소도 많아진 듯합니다.

한국에서는 요즘 재즈 라이브를 들을 수 있는 가장 대표적인 곳이 재즈 페스티벌인데요.

한국의 음악 페스티벌 굉장하죠.

요즘 제가 드는 생각은, 앞서 말씀을 드렸듯 실제로 재즈 라이브를 접할 수 있는 곳이 예전처럼 많지 않은 환경이라서 재즈 팬들이 다 같이 모여 음악을 들을 수 있는 곳이 한국에서는 재즈 페스티벌인 것 같아요. 도쿄에도 재즈 페스티벌 같은 이벤트가 많이 있나요?

음. 아마도 있겠지만 대부분 지방에서 열리는 이벤트일 거예요. 재즈 페스티벌의 수 자체도 그렇게 많지는 않은 것 같아요. 일본은 역시 락 페스티벌이 많은 편이라서요. 굳이 꼽자면 도쿄 재즈 페스티벌 정도일까요? 대신 일본에는 다양한 음악 장르에서 활동하는 뮤지션이 공연을 할 수 있는 라이브 하우스가 많이 있어요. 정말 상상할 수 없을 정도로 많아요(웃음). 그런 곳에서 매일같이 뮤지션들이 라이브를 하죠. 라이브 횟수로만 봤을 때는 정말 많을 거예요.

그리고 다카다노바바高田馬場에 인트로イントロ라는 재즈 바가 있는데요 거기서는 잼 세션을 해요. 블루노트 같은 곳에서 라이브를 했던 뮤지션이 라이브가 끝난 후 이곳으로 와서 일본의 젊은 뮤지션들과 세션을 하거나 해요. 롯폰기의 일렉트릭 신사エレクトリック神社에서 로버트 글래스퍼 같은 뮤지션들이 라이브가 끝난 후 일본의 젊은 뮤지션들과 함께 세션을 하기도 했어요. 그런 색다른 장소도 있습니다.

도쿄라면 역시 각 지역에 있는 라이브 하우스나 클럽 같은 곳에 가보는 것이 가장 쉽게 재즈를 들을 수 있는 방법이겠네요.

맞아요. 츄오선이라면 한 정거장마다 그런 공간이 있지 않을까 싶네요.

　　그렇군요. 그럼 지금부터는 도쿄에 대해서 여쭤보려고 하는데요. 혹시 생활 장소로서의 도쿄의 장단점은 어떤 게 있을까요?

저는 고쿠분지国分寺라는 곳에 사는데요. 다마 지구多摩地区라고도 불리는 곳이에요. 도쿄의 서쪽, 기치조지보다도 더 서쪽이요. 고쿠분지, 다치가와立川, 구니타치国立, 기치조지, 조금 더 외곽으로 나가면 홋사福生. 미군 기지가 있는 곳이요.

　　아, 그 지역을 다마 지구라고 부르나요?

네, 츄오선 라인은 서브컬처 스타일의 동네라고 자주 불리는데요. 저 같은 경우는 그중에서도 꽤 서쪽에 살고 있어요. 신주쿠까지 30분 정도 걸리는 위치인데, 비교적 온화한 동네예요.

　　그렇게 북적거리는 곳은 아닌가 보네요.

맞아요. 동네에 레코드 가게나 재즈 라이브를 즐길 수 있는 장소들이 있어요. 좋은 카페도 있고요.

　　조용하고 온화한 동네지만 좋은 가게들이 있는 지역이군요.

네, 맞아요. 특히 구니타치가 그런 문화적 수준이 높은 동네라고 해요.

　　그렇군요. 지금 사는 곳을 고른 이유가 있나요?

단순히 말하면 제가 대학교 때부터 지냈던 곳이라서요(웃음). 벌써 20년 가까이 되었네요. 그리고 개성 있는 가게들이 동네 곳곳에 있어서 생활하기에도 편한 지역이라 계속 지내고 있어요.

　　시부야나 신주쿠도 20～30분 정도면 도착할 수 있고요.

맞아요.

　　마지막으로 한국의 독자들이 도쿄에 와서 꼭 느껴줬으면 하는 문화나 라이프스타일이 있다면 말씀해주세요.

그냥 제 생각인데요. 최근 잡지에서 도쿄의 동쪽 지역을 소개하는 기사가 많이 나오잖아요? 도쿄의 동쪽 지역도 그렇고 제가 지내고 있는 서쪽 지역도 마찬가지인

데요. 시부야나 신주쿠 같은 도심 지역은 커다란 건물들이 가득 차 있고 유명한 브랜드의 매장이 있는 복잡한 인상이라면 도쿄의 동쪽이나 서쪽 지역은 오래전에 인공적으로 설계되지 않은 시기의 일본이라고 할까요? 그런 곳들에 가보신다면 조금은 더 친근한 도쿄의 문화를 경험해보실 수 있을 것 같아요. 예를 들어 니시오기쿠보西荻窪 같은 지역을 들 수 있을 것 같은데요. 어딘지 모르게 도쿄스러운 재즈킷사인 유하JUHA도 있고요. 제가 도쿄에 20여 년 살면서 가장 도쿄스럽다고 느끼는 동네랄까요. 그런 기분이 드는 장소입니다(웃음).

나기라 미츠타카柳樂光隆
재즈 평론가, DJ, 선곡가

1979년 시마네현 이즈모 출생. 전 레코드숍 오너이자 21세기 이후의 재즈 동향을 정리한 세계 최초의 재즈 서적《재즈 더 뉴 챕터Jazz The New Chapter》시리즈의 감수자이다. 공동 저서로 고토 마사히로, 무라이 고지와의 대담집《100년의 재즈를 듣다》가 있다. 카마시 워싱턴Kamasi Washington, 선더캣Thundercat, 플라잉 로터스Flying Lotus, 로버트 글래스퍼Robert Glasper, 쿠루리くるり 등 다양한 뮤지션과 아티스트의 라이너 노트를 작성했다.

Book Editor

아야메 요시노부

아사히출판사 편집자

TOKYO DABANSA

A Book of Tokyo

도쿄를 이야기하는
한 권의 책

도쿄를 이야기하는
한 권의 책

도쿄 사람들에게 책과 서점은 가장 가까이에서 접할 수 있는 문화 콘텐츠가 아닐까 하는 생각이 듭니다. 지하철에서 휴대폰 대신 아직 종이로 된 책을 손에 쥐고 있는 사람들을 볼 수 있고, 주말이 되면 곳곳에서 책을 읽고 있는 사람들을 거리에서 종종 목격하는데요. 책과 서점은 도쿄 사람들에게 자연스러운 생활의 일부라는 생각이 드는 순간이었습니다.

이러한 도쿄의 책과 서점 이야기를 자세히 듣기 위해 찾아간 주인공은 아사히출판사의 편집자로 활동하고 있는 아야메 요시노부綾女欣伸 씨입니다. 이 책을 기획하고 있던 시기에 시부야에서 아야메 씨와 만나 이야기를 나눈 적이 있었습니다. 그때 이 책과 아야메 씨가 저자로 참여한 책인《책의 미래를 찾는 여행, 서울》의 한국어판을 출간한 출판사와 담당 편집자가 같다는 내용으로 이야기꽃을 피운 적이 있었어요. 도쿄와 서울이라는 다른 도시에서 활동하고 있는 출판사와 편집자이지만 같은 감각을 공유하고 있다는 사실을 알게 되었습니다.

아야메 씨는 작년에《책의 미래를 찾는 여행, 타이베이》를 출판하고 현재 아시아 각 도시의 출판, 음악, 미술 관련 콘텐츠를 함께 소개하는 자리를 만드는 등 일본, 한국, 대만 등에서 다양한 프로젝트를 진행하고 있어요. 각 도시에 대한 이해와 그에 어울리는 라이프스타일에 대한 탐구를 지속해서 펼치고 있는 지

금 도쿄를 대표하는 편집자입니다. 이처럼 다양한 나라의 주요 도시들을 살펴본 경험이 있으니 오히려 도쿄라는 도시를 객관적으로 바라볼 수 있지 않을까 하는 생각도 들었습니다. 그런 마음을 가지고 일본을 대표하는 출판사인 신초사新潮社의 창고를 리노베이션한 카페가 있는 가구라자카神楽坂로 향했습니다.

아야메 요시노부

아사히출판사 편집자

우선 아야메 씨에 대한 소개를 부탁드립니다.

구단시타九段下에 위치한 아사히출판사朝日出版社에서 12년째 편집을 맡고 있는 아야메 요시노부입니다.

우선 도쿄의 서점에 대해서 여쭤보려고 하는데요. 도쿄의 서점이 외국 도시에 있는 서점과 다른 점이나 특징이 있나요?

물론 저도 세계 곳곳의 서점에 대해 다 아는 것은 아니지만요. 최근에 아시아 지역, 이를테면 한국이나 대만에 있는 서점에 자주 가보고 있어요. 우선은 서점에 진열된 책의 종류가 다른 나라의 도시보다는 도쿄 쪽이 풍부하다고 할까… 다양하게 갖춰져 있는 경우가 많습니다. 예를 들면 책의 형태로만 보아도 도쿄에는 다른 나라에는 없는 문고본이라든가 신서新書 형태의 책이 있고요. 그 외에 참고서나 만화의 종류도 다채로운 편입니다. 외국 서적만을 중심으로 진열 및 판매하는 서점도 있고요.

일본의 연간 출판 간행물이 최근에는 약 8만 권 전후가 된다고 해요. 한국은 대략 5만 권이 약간 못 미치는 정도고요. 대만 같은 곳은 인구가 더 적기 때문에 이보다는 더 적을 텐데요. 단순하게 매년 나오는 신간의 수가 많으므로 자연스럽게 서점에 진열된 책의 종류도 더 많아지게 되고요. 이렇게 책이 너무 많은 환경이다 보니 콘텐츠를 문고본이나 신서 같은 형태로 재편집해 발행하기도 합니다. 그런 면을 포함해서 책을 둘러싼 다양한 요소가 존재하는 것이 도쿄 서점만의 특징이지 않을까 하는 생각입니다.

그렇군요.

아, 그리고 또 다른 차별점으로는 도쿄의 서점에서는 책을 사면 북 커버를 씌워준다는 점이 있을 것 같네요. 기노쿠니야紀伊国屋書店 같은 대형 서점에서는 책을 사면 종이로 만든 북 커버를 씌워주는데요. 이러한 북 커버 문화는 한국이나 대만에는

없는 것이라 이런 부분이 도쿄 서점의 특징이지 않을까 해요. 그리고 페이퍼백보다는 하드커버가 많은 것도요. 일본의 경우는 문학 계열의 책은 거의 다 하드커버거든요. 그러한 책 디자인의 차이도 발견할 수 있을 것 같아요.

　　　　재미있네요.

일본 서점의 경우, 음… 도쿄로 예를 들면 오기쿠보荻窪나 진보초라던가 이케부쿠로, 신주쿠, 나카메구로처럼 지역마다 나름대로의 특징이 있잖아요. 물론 서울에도 홍대나 신촌처럼 지역색이 두드러지는 동네가 있지만, 도쿄에서 더 나아가 각 전철역을 기준으로 하는 그 지역만의 개성이 있어요. 그리고 그러한 지역의 개성을 지탱해주는 곳이 서점이라는 느낌이에요. 요지는 서점이 지역이나 동네의 문화적 생태계를 지탱하고 있다는 것입니다.

예를 들어 시모기타자와만 해도 각기 다른 특징을 가진 다양한 서점이 있어요. 예를 들면, 산세이도 서점三省堂書店은 평범하게 일반적인 서적을 살 수 있는 곳이고, 비앤비B&B와 같은 편집샵 개념의 서점도 있고요, 서브컬쳐 계열이라면 빌리지뱅가드, 중고 서적은 고쇼비비비古書ビビビ나 홍키치ほん吉와 같은 곳들이 있어요. 이처럼 시모기타자와라는 지역 하나만 봐도 다양한 개성을 지닌 서점들이 많이 있어서 이러한 것들이 결국 지역 문화를 지탱하고 있다고 생각합니다. 그리고 이 현상은 시모기타자와뿐만 아니라 다른 지역에도 존재하고 있어요.

대표적인 다른 지역이라면 가쿠게이다이가쿠学芸大学 지역을 들 수 있을 것 같네요. 가쿠게이다이가쿠는 전철역 바로 근처에 교분도 서점恭文堂書店이라는 무척 오래된 동네 서점이 있고요, 거기서 조금만 걸으면 서니보이 북스SUNNY BOY BOOKS라는 젊은 남성이 운영하고 있는 편집샵 개념의 작은 서점이 있어요. 그리고 루로우도우流浪堂 같은 양질의 다양한 중고 서적을 판매하고 있는 서점도 있지요. 동네 서점이라고 해도 젊은 남성이 운영하는 편집 서점부터 디자인 서적을 주로 판매하는 서점, 전통적인 동네 서점 등 하나의 지역에 다양한 개성의 서점들이 자리하고 있는 것이 도쿄의 특징입니다. 그리고 도쿄 각 지역의 개성을 그 동네의 서점이 지탱해주는 그런 느낌이에요. 그런 의미에서 도쿄는 서점을 돌아다니는 여행지로도 적합한 도시가 아닌가 합니다.

　　　　혹시 외국인들이 도쿄에서 서점에 갔을 때 해서는 안 되는 일이 있을까요? 혹시 뭔가 마음에 걸리는 일이 있었나요?

　　　　아, 아주 오래전에요. 신주쿠의 기노쿠니야 서점에서 책을 읽으면서 뭔가를 적고 있었을 때 서점의 점원에게 혼난 적이 있어요.(웃음).

하나의 지역에 다양한 개성의 서점들이
자리하고 있는 것이 도쿄의 특징입니다.
그리고 도쿄 각 지역의 개성을
그 동네의 서점이 지탱해주는 그런 느낌이에요.

아, 메모 같은 걸 한 거였군요. 아니면 책을 펼치고서 뭔가를 찍거나 하는 그런 것이겠네요. 기본적으로 서점 안에서 사진을 찰칵찰칵 찍는 건 별로 좋지는 않을 듯 싶어요. 예를 들면 저처럼 출판사에서 근무하는 사람이라도 서점에 영업을 하러 갈 때는 그곳에 저희 출판사의 책이 놓여 있어 사진을 찍고 싶다는 생각이 들어도 일 단 서점 측의 허가를 받은 후에 사진을 찍거나 해요. 업계 사람조차도요.

　　　아, 그래요?
그래서 만약 평범하게 서점을 찾는 분들이라면 서점 안에서 사진을 찍는 건 자제해주셨으면 해요. 그 자리에서 사진을 SNS에 올리는 것도 피해주셨으면 하고요. 그리고 미국 같은 곳에 가면 서점에서 엎드려 누워 책을 읽는 사람들이 꽤 있어요. 이런 행동도 도쿄의 서점에서는 하면 안 되겠네요(웃음). 그 정도일까요?

　　　그 외의 도쿄의 추천 서점이 있다면 알려주세요.
제가 추천하고 싶은 곳은 가구라자카역 근처에 있는 카모메북스かもめブックス에요. 이곳은 서적 교정을 하는 회사의 직원이 시작한 서점이에요. 오픈한 지 5년 정도 되었는데요. 기본적으로 교열 업무를 하는 사람이 운영하는 곳이라 '언어'에 관련 된 책이 충실히 갖춰진 곳이에요. 독립출판물도 함께 취급하고 있고, 카페와 갤러 리도 있습니다. 이 서점은 저희 집하고도 가까워서 제가 자주 이용하는 로컬 서점 이기도 해요.

　　　저도 다음에 한번 들러보고 싶네요. 그럼 이번에는 도쿄를 이야기하는 책 에 대한 소개를 부탁드리겠습니다.
도쿄라는 도시가 얼핏 생각하면 생긴 지 얼마 안 된 것 같지만 실제로는 꽤 오랜 역사를 지닌 곳입니다. 에도성城이 완성되고 나서 500년 정도 지났기 때문에 그 시 기부터 생각해봐도 500년 정도의 역사가 쌓인 도시라고 할 수 있는데요. 아주 오 래된 시기부터 이야기를 하면 《메이지햐쿠와明治百話》와 《바쿠마츠햐쿠와幕末百話》라 는 책을 들 수 있어요. 여기서 '바쿠마츠'는 에도 시대가 끝나갈 때 즈음을 일컫는 말이에요. 저자인 시노다 고조篠田鑛造 씨가 에도 시대의 다양한 직업을 지닌 사람 들에게 물어보고 취재한 형식의 책이에요. "에도 시대에는 어떤 생활을 했나요?" 같은 식으로요.
이 책이 대단한 것은 오래전 메이지 시대 초기까지는 참수형이 있었는데 대대로 그 일을 했던 집안의 사람의 이야기 같은 것이 적혀 있어요. 그리고 옛날 에도에 는 요시와라吉原라는 유곽이 있었는데요. 거기에서 일했던 사람의 이야기도 있습니 다. 물론 지금은 이 책에 나온 사람들이 죽고 없지만, 이렇게 다양한 직업군과 생

활양식을 가진 당시 사람들의 이야기를 정리했다는 점에서 흥미로운 책이에요. 당시 시민들의 이야기를 통해 우리가 살지 않았던 에도 시대나 메이지 시대의 도쿄를 생생하게 생각해볼 수 있습니다. 이 책은 그런 다양한 에피소드를 모아놓은 형식으로 구성되어 있어요.

　　　재미있는 책이네요.

그다음으로 이 《로마자 일기ROMAZI NIKKI》라는 책은 제가 꽤 좋아하는 책이에요. 이시카와 다쿠보쿠石川啄木라는 다이쇼 시대大正(1912~1926)에 활약한 단카短歌 작가인데요. 그 사람이 1909년에 아마 2개월 정도였나? 무슨 이유인지는 모르겠지만 로마자로 일기를 썼어요. 내용은 일본어인데요. 일본어를 전부 로마자로 적은 거예요.

왜 이렇게 적었는지에 대한 가설로는, 이시카와 다쿠보쿠가 지금은 상당히 유명한 단카 작가이지만 당시에는 그다지 유명하지 않아서 경제적으로 어려워 아사히신문사에서 교정 일을 했다고 해요. 가족들은 모두 고향 이와테岩手県에 있고 자신만 도쿄에서 생활했어요. 가난하지만 언젠가 소설가가 되겠다는 꿈을 가졌던 사람이에요. 그는 돈이 없는데도 신문사에서 가불을 해서 유흥가 같은 곳에 다니고는 했었는데, 이 사실이 아내에게 알려지면 곤란하기 때문에 로마자로 적었다는 이야기가 있어요.

　　　참 독특한 이유네요.

또 한 가지 가설은 '일본어의 새로운 표현'을 위한 것이라는 건데요. 시를 로마자로 적는 행위를 통해 보다 자유로운 문학 형식을 시도한 것이 아닐까 분석하는 사람도 있어요. 단지 로마자로 시를 적은 것뿐인데 저 같은 평범한 일본인이 읽어도 꽤 신선한 느낌이 들거든요. 글자는 달라도 '언어의 소리'만으로도 내용을 충실히 담아낼 수 있다는 점도 독특한 것 같아요.

　　　듣고 보니 확실히 그렇군요. 다음 책도 대단한 게 나왔네요. 《타모리의 TOKYO 언덕길 미학 입문タモリのTOKYO坂道美学入門》. 무척 흥미로운 제목인데요(웃음).

타모리 씨는 NHK 방송의 〈부라타모리ブラタモリ〉라는 프로그램에 출연하고 있는 사람인데요. 동네를 이리저리 걸어 다닌다거나 지형에 대한 이야기를 하는 걸 아주 좋아하는 인물이에요. 그리고 그중에서도 언덕길을 좋아해요(웃음). 도쿄는 원래 언덕길이 많은 도시예요. 서울에도 언덕길이 있긴 하겠지만 도쿄는 정말 유난히 언덕길이 많은 독특한 지형을 가지고 있어요. 그리고 이 책은 타모리 씨가 자신이 좋아하는 도쿄의 언덕길을 소개하는 책입니다. 산책에 관한 내용도 있고요. 도쿄의

《바쿠마츠햐쿠와》(왼쪽), 《메이지햐쿠와》(오른쪽)

Book Editor

《타모리의 Tokyo 언덕길 미학 입문》(위), 《도쿄 겐부츠》(아래)

언덕길을 즐겨보실 계획이 있으시다면 재미있는 책이 아닐까 해요. 자전거를 타고 이 길로 다니는 건 꽤 힘들겠지만요.

　　자전거로는 정말 힘들긴 하겠네요(웃음).

다음은 《도쿄겐부츠東京見物》라는 책입니다. 1937년에 도쿄 관광을 위한 책이 고단샤에서 나온 적이 있어요. 여기에 있는 그림은 2차 세계대전 이전의 그림들이에요. 이를테면 니혼바시나 황거, 국회의사당과 같은 당시의 관광 스팟들이 그려져 있어요. 이 책은 와다 마코토和田誠라는 일러스트레이터가 같은 장소를 현재의 모습으로 그려낸 책입니다. 얼마 전 고단샤가 창사 100주년을 맞이했는데요. 그때 기획되어 만들어진 책으로 과거 도쿄의 모습이 지금은 어떻게 변해있는지를 그림으로 알 수 있게 구성한 책입니다. 보시면 아시겠지만 긴자선 같은 건 지금하고 크게 변하지 않았어요.

　　아, 정말 그렇네요.

다음 책은 저와도 친분이 있는 미술 작가인 침↑폼Chim↑Pom의 작품집입니다. 《스크랩 앤 빌드Scrap&Build》 프로젝트라고 하는데요. 프로젝트 당시 가부키초에 '가부키초 진흥조합빌딩歌舞伎町振興組合ビル'이라는 건물이 있었어요. 그 건물이 철거 예정이라는 이야기를 듣고 침↑폼 작가가 건물 안에 작품을 만들고, 그 작품들을 전부 스크랩Scrap하여 빌드Build 했다는 내용이에요. 건물의 해체, 그 자체를 작품으로 만들었다는 의미인데요. 다시 말해 해체되는 건물 안에 있는 각 요소를 이용해 새로운 작품을 만든 거죠. 스크랩 앤 빌드라는 말은 언제나 만들어지고 철거가 되는, 이른바 일본의 거리 개발 계획 요소를 상징하기도 합니다. 작품 속 건물이 세워진 게 1964년 도쿄 올림픽 직전이니까, 지금 2020년 도쿄 올림픽을 앞두고 철거가 된다는 시기적인 요소도 들어 있습니다. 그렇게 다양한 도시의 문맥을 적용하면서 작가가 건물 전체와 해체되는 과정 전체를 작품으로 만들었다는 내용입니다. 이 프로젝트 이후 건물이 철거되는 과정도 책에 담겨 있는데요. 물론 건물이 철거되면서 전시는 끝났지만 이후 철거된 잔해를 가지고 다른 공간에서 작품을 재구성하여 전시를 했습니다. 사실 도쿄에서 건물이 생기고 철거되는 일은 꽤 일상적인데요. 2020년 도쿄 올림픽을 앞두고 시부야가 변하는 모습도 그렇고요. 그래서 하나의 장소가 철거 과정을 거친 후에 우리에게 어떤 모습으로 다가오게 될까 하는 문제 제기도 함께했던 기획이 아니었나 싶습니다.

흥미로운 작품이네요. 역시 올림픽은 많은 걸 변화시키는 것 같아요. 다음 책은 어떤 책인가요?

이 책은 사진가 아라키 노부요시荒木経惟의 사진집이에요. 아라키 씨의 작품 중에서 아내인 요코 씨와의 신혼여행 때 찍은 사진이 특히 유명한데요. 이《도쿄는, 가을東京は、秋》이라는 사진집도 조금은 독특한 책이에요. 이 책에서 아라키 씨는 1972~73년의 도쿄 모습을 다양한 사진으로 담아내는데요. 찍은 사진에 대해 아라키 씨와 아내 요코 씨가 이야기를 나눈다는 독특한 구성의 책이에요. 이런 방식의 책은 아라키 씨의 사진집 중에서도 별로 없는 것 같아요.

꽤 드문 케이스네요.

네, 드문 케이스죠. 이 책을 통해 1970년대 초반 도쿄의 풍경을 볼 수 있다는 것도 재미있지만, 각각의 사진에 대해 아라키 씨 부부가 나누는 이야기가 상당히 흥미롭습니다. 그중에서도 가장 재미있었던 부분은 요코 씨가 "도쿄란 곳은 어수선해서 혼돈스러운 카오스 같은 장소 같다."고, 이에 대해 어떻게 생각하냐고 물어본 대목이에요. 이에 아라키 씨가 대답하기를, "도쿄란 곳은 원래 어수선한 것을 좋아해서 그 혼돈 이후에야 겨우 통일감 같은 것이 나오는 곳"이라고 합니다. 즉 '카오스'라는 성질이 도쿄의 베이스로 자리하고 있고, 그 속에서 나오는 통일감 같은 것이 결국 도쿄의 모습이라는 이야기예요. 조금 전 소개해 드린 책,《스크랩 앤 빌드》와도 통하는 구석이 있지 않을까 합니다.

생활 장소로서의 도쿄의 좋은 점은 어떤 게 있을까요?

방금 말씀드렸다시피 지역별로 뚜렷한 개성이 있다는 점, 그래서 다양한 거리를 걸어 다니는 것 자체로도 재미있다는 점일 것 같아요. 그리고 도시 전체적으로 깨끗하다는 점이요. 사실 너무 깨끗하다고나 할까요(웃음). 저는 조금 전 아라키 씨의 사진집에 나온 듯한 신주쿠역 남쪽 출구 주변의 다소 지저분한 곳들도 좋아하거든요. 그런 곳들이 지금은 점점 사라지고 있죠. 물론 아직 도쿄의 동쪽 지역에는 이런 분위기의 동네가 일부 남아 있기는 하지만요. 아사쿠사 뒤편 같은 동네라든가…. 그런 오래된 장소들이 너무 깔끔하게 정돈되어버리는 것이 뭔가 아깝다는 생각이 들어요.

'도시'라는 전체적인 개념을 생각해보면 그런 곳들이 그대로 남아줄 필요가 있을 것 같은데요.

서울도 마찬가지로 점점 그런 곳들이 없어지고 있죠?

침↑폼의 《스크랩 앤 빌드》

《스크랩 앤 빌드》 본문(왼쪽), 아라키 노부요시의 《도쿄는, 가을》(오른쪽)

Book Editor

맞아요. 점점 너무 깔끔하게 정돈이 되는 느낌이에요. 그렇다면 요즘 아야메 씨가 자주 가시는 도쿄의 지역은 어디인가요?

집에서 가깝기도 해서 제가 가장 길게 머무르는 지역은 가구라자카예요. 회사가 구단시타거든요. 구단시타에서 가구라자카까지는 전철 도자이선東西線으로 두 정거장이라 굉장히 가까워요. 그래서 회사에서 가구라자카까지 전철로 이동한 다음, 가구라자카의 거리를 거닐며 집으로 돌아가는 일이 많아요.

이 지역의 장점은 바가 많이 있어요(웃음). 저는 일이 늦게 끝나는 경우가 많아서요. 잠깐 한잔하고 집으로 갈까 싶을 때 가구라자카는 무척 좋은 동네예요. 그 근처에 좋은 바가 정말 많아요. 가구라자카 교차로에 아히루샤家鴨社라는 바가 있는데요, 그곳에서 아날로그 레코드로 틀어주는 음악이 꽤 좋아요. 그런 곳들을 하나씩 개척하는 재미가 있죠(웃음). 사실 가구라자카라는 원래부터 게이샤들이 거니는 곳이었으니까요. 그러한 분위기가 남아 있어서인지 자연스럽게 좋은 술집들도 많이 있는 것 같습니다.

그렇군요.

아, 그리고 한국에서 찾아오신 분들에게 추천하고 싶은 도쿄의 좋은 점이 하나 있어요. 혼자 식사를 하거나 혼자 술을 마시는 것이 얼마든지 가능한 도시거든요. 요즘 서울에서는 '혼밥'이나 '혼술'이라는 말이 등장하기 시작했다고 들었는데요. 한국에서는 가족이나 친구, 동료들과 함께 밥을 먹거나 술을 마시는 게 일반적인 문화잖아요. 혹시 혼자서 느긋하게 밥을 먹고 싶다든가 혼자서 술을 마시고 싶다는 한국분들이 계신다면 꼭 도쿄에 와보셨으면 하는 바람이에요. 밥집이든 이자카야든 카운터 좌석이 잘 갖춰진 가게가 많이 있으니까요. 혼자 오셔서 자신만의 시간을 즐기시는 분들에게는 도쿄가 무척 좋은 도시가 아닐까 하는 생각입니다.

한국 사람들이 도쿄에 와서 느껴줬으면 하는 부분에 대한 질문을 드리려고 했는데 말씀해주신 내용으로 충분할 것 같네요.

아야메 요시노부綾女欣伸

아사히출판사朝日出版社 편집자

1977년 돗토리 출생. 인디 레이블 회사에서 근무한 후 현재 아사히출판사에서 편집 업무를 맡고 있다. 2017년《책의 미래를 찾는 여행, 서울》(북 큐레이터 우치누마 신타로와 공저. 한국어판은 2018년에 컴인에서 출판)의 출간을 계기로 매년 3회 이상 한국을 찾고 있다. 그 외 편집 도서로는 북 큐레이터 우치누마 신타로의《책의 역습》, 사쿠마 유미코의《힙한 생활 혁명》이 있고, 2018년《책의 미래를 찾는 여행, 타이베이》를 출간하였다.

2017년부터 매년 5월 오사카 기타카가야에서 개최되는 아시아 북 마켓ASIA BOOK MARKET의 코디네이터도 맡고 있다.

Musician,
Sound Creator

Small Circle of Friends

뮤지션, 사운드 크리에이터

A Song of Tokyo

도쿄의 노래

도쿄의 노래

'사츠키바레五月晴れ'라 불리는 5월의 반짝거리는 날씨가 반겨주는 다이칸야마, 그리고 불꽃놀이가 한창인 늦여름의 아오야마와 시부야 고엔도리를 거닐 때 저는 항상 Small Circle of Friends(이하 SCOF)의 곡을 배경 음악으로 고릅니다. 오래전 〈브루터스〉 매거진의 '일본어 노랫말' 특집 기사에 소개된 글을 보고 더욱 그 가사에 관심을 가지게 된 뮤지션이에요.

SCOF의 노래를 들으며 도쿄의 모습을 상상하는 것이 저의 소소한 즐거움입니다. 이들의 음악에는 아오야마와 시부야 그리고 다이칸야마의 모습이 그려지는 가사와 멜로디가 담겨 있고, 뮤직비디오에는 시부야의 스크램블 교차로와 고엔도리가 등장합니다. 도쿄에서 생활하던 당시 항상 생각하고 있던, 이상적이라고 상상하는 '도쿄의 라이프스타일'을 바로 SCOF의 음악과 뮤직비디오의 풍경으로 만날 수 있었어요.

이들이 바라보는 도쿄는 어떤 모습일까요? 그리고 그들이 멜로디와 가사로 담아내고자 하는 도쿄는 어떤 분위기일까요? 이러한 이야기를 시부야의 풍경이 한눈에 내려다보이는 카페 한쪽에서 SCOF의 멤버 아즈마 리키アズマリキ 씨와 무토 사츠키武藤サツキ 씨에게 들어보았습니다.

Small Circle of Friends

뮤지션, 사운드 크리에이터

간단한 소개와 SCOF가 결성된 계기를 말씀해주시겠어요?
아즈마 리키(이하 A) : 1991년 즈음 후쿠오카에서 음악을 좋아하는 사람들이 모이는 DJ 파티 행사가 있었어요. 당시 도쿄에서 활동하고 있던 United Future Organization(이하 UFO)[31]나 스카파라Tokyo Ska Paradise Orchestra의 드러머였던 아오키青木達之 씨 같은 분들을 초대했던 이벤트였죠. 이러한 이벤트에 자주 다니며 뮤지션들을 보고 음악을 듣다 보니 스스로 음악을 만들고 싶다는 생각이 들었어요. 단순히 UFO를 흉내 내는 스타일이라면 그다지 매력적이지 않겠다는 생각에 '그럼, 노래를 직접 넣어보자'며 저희들이 곡도 쓰고 노래도 하게 됐어요.

무토 사츠키(이하 M) : 일단은 해본 거죠(웃음). 하지만 처음에는 노래가 없는 인스트루멘탈 음악이었어요. 나중에는 노래와 랩을 넣는 형태가 되었지만요.

A : 처음 노래를 넣었던 곡이 〈Sittin' on the Fence〉였는데 이걸 UFO의 마츠우라 씨가 마음에 들어 하셔서 〈MULTI DIRECTION〉라는 UFO의 컴필레이션 앨범에 수록되었어요. 그 이후부터는 저희도 진지하게 음악을 점차 많이 만들게 되었고요.

《시부야케이》라는 책을 읽은 적이 있는데요, 내용 중에 아즈마 씨의 이름이 나와서 '우와 아즈마 씨다!' 하고 놀란 적이 있어요(웃음).
A : (사츠키 씨를 바라보며) 그 책 읽은 적 있어?

M : 읽지는 않았지만 인터넷에서 살짝 본 정도.

A : 아, 그래서 어디에 이름이 적혀 있었나요?

[31] **United Future Organization** : 일본의 3인조 DJ 유닛. 1990년대 재즈를 바탕으로 한 클럽 음악을 주로 발표했다.

Musician, Sound Creator

방금 말씀하신 내용과 같은 맥락이었는데요, 1990년을 전후해 도쿄에는 UFO가 있고, 교토에는 교토 재즈 매시브KYOTO JAZZ MASSIVE[32]나 몬도 그로소Mondo Grosso[33], 그리고 후쿠오카에는 아즈마 씨와 SCOF가 있었다는 내용이었어요. 그래서 1990년대에 비슷한 감각을 지닌 뮤지션들이 일본 각지에서 활동을 했었구나, 라는 생각을 했습니다.

A : 지금처럼 뮤지션이 많은 시대는 아니었어요. 지역마다 눈에 띄는 사람들이 있었다고나 할까요? 오사카라면 스피리추얼 바이브Spiritual Vibes[34]라든가 하는 식으로요.

M : 지역마다 열리는 파티도 있었어요. 저희가 맨 처음에 주최했던 파티는 '프리덤 익스프레스Freedom Express'라는 이름이었는데요. 당시 도쿄 니시아자부의 옐로Yellow에서 UFO가 주최하는 '재즈인Jazzin'이라는 이벤트에서 라이브를 한 것이 저희의 첫 공연이었어요.

아, 그렇군요. 그럼 두 분이 처음에 도쿄에 오셨을 때 도쿄는 어떤 인상이었나요?

A : 역시 본고장? 진짜배기?

M : 하하하.

A : 그런 인상이었어요. 그 당시에는 인터넷 같은 것이 없었기 때문에 잡지로밖에 도쿄의 정보를 알 방법이 없었거든요 그래서 잡지 속의 세계구나, 하는 생각도 들었습니다.

M : 지방은 정보도 늦게 들어오고요. 잡지도 도쿄보다 1∼2일 정도 늦게 나오기도 하고요. 〈스페이스 샤워TVSPACE SHOWER TV〉 같은 특집 프로그램에 저희 이름이 나왔다고 들어도 그냥 먼 곳의 이야기와 같은 느낌이랄까요?

A : 뭔가 확 와닿지는 않은 느낌이었어요. 그때 당시에는 도쿄에서 라이브가 있어도 라이브만 하고 바로 돌아가거나 했으니까요.

[32] **교토 재즈 매시브** : 1990년대 교토, 오사카를 중심으로 활동한 클럽 재즈 뮤지션

[33] **몬도 그로소** : 1990년대에 오사와 신이치를 중심으로 구성된 클럽 재즈 밴드. 이후 오사와 신이치의 원맨 프로젝트로 활동했다.

[34] **스피리추얼 바이브** : 1990년대 시부야케이와 클럽 재즈 분야에서 활동한 뮤지션

1990년대 도쿄의 음악은 역시 시부야케이가 대표적인가요?

M : 음, 제가 인식하기로 당시 도쿄의 음악이라면 HMV의 오오타太田浩 씨가 바잉한 CD 같은 것이 놓인 '오오타 판매대'가 생각나네요.

A : 당시 오오타 씨가 추천하는 것들이 시부야케이라고 하는 인식은 있었고요.

M : 물론 메이저 음악은 메이저대로 다양하게 있었겠지만요.

A : 저희도 한때 시부야케이라고 불린 적이 있었지만, 실제로 당시 시부야케이가 어떤 것들을 지칭하고 판매하고 있는지는 잘 모르고 있었어요. 지금도 잘 모르겠고요(웃음).

M : 정말 그런 거 같아요(웃음).

A : 아무튼 《시부야케이》는 저도 읽어보고 싶네요(웃음).

M : 그리고 당시 도쿄의 잡지가 런던이나 뉴욕과 같은 곳에도 놓여 있었을지도 모르니까요. 이를테면 자일스 피터슨Gilles Peterson도 그 시대에 저희와 같은 느낌으로 도쿄의 음악을 듣고 있었을 거예요. 레어그루브 시대라고 할까요? 레코드 같은 것도 그 카테고리에 있었고요. 당시 후쿠오카에 '레코드 시장' 같은 게 있어서 도쿄의 레코드 가게들이 후쿠오카로 오곤 했어요. 그러면 거기에 가서 열심히 레코드를 찾거나 했죠(웃음).

　　　그 당시 세계 각지에서 다들 비슷한 느낌으로 도쿄의 음악을 듣고 있었는지도 모르겠네요. 그럼, 두 분은 언제부터 도쿄에 정착하면서 활동하시게 되었나요?

A : 완전히 이사를 온 것은 키티Kitty라는 유니버설 계열 메이저 레이블에서 앨범을 발매하기 시작하면서부터였어요. 후쿠오카에서 SCOF 활동을 했었는데, 후쿠오카가 아닌 곳에도 가고 싶었어요. 후쿠오카에 있는 게 지루해서요(웃음). 마침 저희도 계약할 레코드 회사를 바꾸는 타이밍이어서 도쿄로 가자고 생각했습니다.

　　　〈다이칸야마代官山〉와 〈사요나라 섬머데이さよならサマーディ〉는 도쿄에서 활동할 때 쓴 곡인가요?

A : 네, 맞아요.

뭔가 그 장소의 이미지 같은 게 떠올라서 쓰신 곡인가요?

A : 멜로디요?

멜로디도 그렇지만 가사요.

A : 아, 두 곡 중에 먼저 만든 건 〈사요나라 섬머데이〉였어요. 도쿄에 살고는 있었지만 여러 동네에 가보지는 못해요. 보통 스튜디오, 집, 아니면 클럽 같은 곳에 있었거든요. 그래서 저희는 거리를 돌아다닌다거나 산책을 많이 하는 편은 아닌데요. 그래도 시부야의 고엔도리라든가 화이야도리 같은 곳들은 가끔씩 가는 편이라서 가사를 쓸 때 그런 분위기가 떠오르는 경향은 있는 것 같아요.

일단 저희 음악은 가사 안에 '지역'이라는 설정이 들어가 있기는 해요. 머릿속에 떠오르는 장소, '이 노래는 여기야' 같은 느낌이요. 그런 분위기를 구체적인 단어로 표현하지 않는 것뿐이거든요. 어쩌다 보니 이러한 느낌이 〈사요나라 섬머데이〉에서는 고엔도리, 〈다이칸야마〉에서는 다이칸야마라는 식으로 가끔씩 노래에 구체적으로 등장하게 된 거예요. 다른 곡들도 그러한 로케 장소 같은 게 있고요.

M : 로케 장소?(웃음) 그런데 그런 장소가 있기는 있어요.

A : 하지만 하나의 곡 안에 여러 장소가 혼재하고 있는 경우도 있어요. 〈사요나라 섬머데이〉라면 우선 고엔도리가 구체적으로 나오고요. 또 가사 중에 "비밀의 킷사텐에는 여자들만 가득. 나란히 줄 서서 순서를 기다리는 달콤함에 이끌려 케이크를 보는 눈에도 힘이 들어가고"라는 대목에 나오는 케이크 가게는 아오야마의 키르훼봉-Quil fait bon이에요.

M : 오모테산도역 근처에 있는 키르훼봉은 제가 너무 좋아하는 케이크 가게예요. 과일이 듬뿍 올려져 있는데 언제나 여자 손님들로 가득하거든요.

A : 정말 다들 엄청나게 줄을 서 있거든요. 그런 구체적인 풍경을 예로 들어 가사에 옮기기도 했어요. 곡 안에서는 고엔도리에서 점프해서 아오야마로 이동하는 느낌이랄까요?

M : 뭐랄까요. 후쿠오카에서 올라온 사람의 시선에서는 도쿄의 이 지역과 저 지역이라는 개념보다는 '도쿄' 그 자체로 차분히 바라본다는 느낌인 것 같아요. 이런 감정이 노래로도 나오는 게 아닐까 싶고요.

여러 가지 도쿄의 모습을
잘라낸 후 언어로 만들어서
나열하는 감각이라는 느낌이에요.

A : 여러 가지 도쿄의 모습을 잘라낸 후 언어로 만들어서 나열하는 감각이라는 느
낌이에요.

　　　　제가 곡을 들었을 때는 〈다이칸야마〉는 봄의 이미지, 〈사요나라 섬머데이〉는
여름 이미지가 있는 듯했는데요. 실은 제가 운영하고 있는 도쿄다반사라는 콘텐츠가 실
제로 도쿄를 다니면서 느낀 기록이나 그때 함께 들은 음악을 소개하는 것이거든요.
그래서 앞서 말씀드린 두 곡의 경우는 그 계절의 이미지에 맞춰서 그 장소 주변에 가
게 되면 꼭 듣게 돼요. 방금 말씀하신 내용 중에 케이크 가게 같은 곳은 전혀 몰랐었
는데 나중에는 거기도 한번 가봐야겠어요(웃음).
A, M : (웃음)

　　　　반대로 요즘에 도쿄 거리 중에서 노래로 만들고 싶은 지역 같은 곳이 있나요?
A : 음. 그런데 지금 전부 떠오르는 곳이 도쿄 이외의 지역들이라서요.

M : 최근 몇 년간 여름이 되면 일본 전국 곳곳을 도는 투어를 하다 보니 문득 떠오
르는 곳들이 대부분 전국 각지의 곳들이에요. 꿈에서도 나올 듯한 그런 곳들이요.
요즘이라면 1년 동안 가본 곳들을 바탕으로 여러 곡을 만들 수 있지 않을까 하는
생각이에요. 예전에 후쿠오카에 있었을 때 작업한 곡들은 아무래도 제 주위에 있
는, 정말 손이 닿을 정도의 범위의 노래였다는 기분이 드는데요, 도쿄로 올라오고
나서는 이제서야 도쿄라는 아이콘을 노래할 수 있게 되었다는 기분이 들었어요.

　　　　아, 그럼 지금은 노래의 배경이 각 지역일지도 모르겠네요.
A : 네, 하지만 아직 시도하지는 않았고요. 도쿄라는 지역도 제대로 된 하나의 곡으
로 만들려고 한다면 아직 만들 수 있는 여지가 많으니까요. 그런 점을 생각한다면
기치조지 같은 곳이 해당될 수 있겠네요. 도쿄 중에서도 꽤 개성이 강한 지역이라
서요, 그런 지역은 한 번 노래로 써보고 싶어요. 그리고 시모기타자와 같은 곳도요.

M : 실제로 도쿄에 와서 가장 크게 생각 들었던 부분은 '작은 일본'이라는 느낌이 굉장히 강하다는 거예요. 동네 하나하나가 독립되어 있어 하나의 '현県'과 같은 형태로 자리하고 있는 게 아닐까 해요. 동네의 기능을 가능하게 하는 요소들이 지역마다 뭐든 갖춰져 있어요.

A : 기치조지에 사는 사람이 일을 하든 여가를 보내든 전부 기치조지 안에서 해결할 수 있다고 할까요. 시부야까지 나가거나 할 필요가 없고요.

M : 도쿄에서 태어난 사람들이라면 이런 점에 대해 그다지 생각하지 않을 수도 있겠지요. 그분들에게 도쿄의 동네란 평범한 동네처럼 느껴질지도 모르겠어요. 하지만 저희는 규슈에서 도쿄로 올라와서 현재 전국을 돌면서 라이브를 하고 있어서요. 그러는 도중에 문득 생각해보면 도쿄란 곳은 작은 일본이구나 하는 느낌이 들어요.

　　　그런 부분은 아마도 외국에서 도쿄로 온 사람들도 비슷하게 느낄지도 모르겠네요.
A : 어떤 의미로는 도쿄 안에서 도쿄로의 여행도 가능할지도 모르겠어요.

　　　아, 그럴지도 모르겠네요. 혹시 생활 장소로서의 도쿄의 장단점이 있다면 어떤 부분일까요?
A : 장점을 말하면 아마 후쿠오카와 비교가 되어 버릴 텐데요. 후쿠오카는 제가 태어나고 자란 장소인데요, 항상 동네와 연결된 느낌이 있다고 할까요… 외부 세계 혹은 사람과의 관계가 점점 연결되어가면서 생활을 하는 감각이 있어요. 그런 연결고리가 사라지게 되면 갑자기 외로워지는 기분이 들고요. 그런데 도쿄는 혼자 있어도 괜찮다고나 할까? 혼자 있는 것이 괴롭지 않은 장소라는 느낌이에요. 잘 이해가 안 되실 수도 있겠지만 그런 느낌이에요(웃음).

M : 아니야, 아니야(웃음). 제가 보기에 도쿄는 가만히 내버려 두는 도시라고 할까요? 제가 시골 출신이라서 그런지도 모르겠지만 시골에서는 누구든 가만히 내버려두지를 않아요. 규슈라는 곳은요, 그중에서도 저는 사가현佐賀県 출신인데요 보통 어른이 되고 취직을 하면서 후쿠오카로 가게 되거든요. 하지만 규슈 안에서도 가장 도시적인 분위기인 후쿠오카조차 절대로 가만히 두지를 않아요.

도쿄에 와서 가장 크게 생각 들었던 부분은

'작은 일본'이라는 느낌이 굉장히 강하다는 거예요.

동네 하나하나가 독립되어 있어 하나의 '현'과

같은 형태로 자리하고 있는 게 아닐까 해요.

동네의 기능을 가능하게 하는 요소들이

지역마다 뭐든 갖춰져 있어요.

아, 어쩌면 예전의 한국과 비슷한 분위기일지도 모르겠네요.

M : 아, 그래요?

정말 내버려두지를 않아요(웃음). 밥 먹으러 갈 때도 절대로 혼자 가지 않고 두 명이나 세 명이 같이 간다든가.

A : 아, 맞아요. 후쿠오카에서도 혼자서 밥 먹는 사람 보기 힘들어요.

M : 별로 없어요(웃음). 이해하기 쉬운 예네요. 그런 환경이 즐거울 때도 있지만요, 가끔 혼자 있고 싶어질 때는 좀 난처하기도 해요.

맞아요.

A : 이러한 도쿄의 특징이 저희에게 생활하기 편한 곳이라는 생각이 들게 만드는 것 같아요. (사츠키 씨를 바라보며) 도쿄에 살면서 싫었던 적 있었어?

M : 별로 없는 것 같은데.

A : 맞아요. 별로 없어요. 뭐 월드컵 같은 이벤트가 있으면 사람이 너무 많아서 시부야 같은 곳에 가까이 다가갈 수 없다든가 하는 일은 있지만요(웃음).

M : 그건 그렇네(웃음).

A : 뭐 그건 가고 싶지 않으면 가지 않으면 되는 거니까요(웃음). 음 또… 안 좋은 점이 뭐가 있을까요?

M : 단점이라기보다는 별로 좋지 않은 점이랄까요? SCOF 곡 중에 자전거 이야기가 많은 이유는 후쿠오카에서는 자전거가 최적의 이동 수단이거든요. 10분 아니면 20분 정도를 달리면 제가 좋아하는 장소 어디라도 갈 수 있어요. 그런데 도쿄에서는 좀처럼 자전거를 탈 수가 없어서요. 그게 단점이라고 이야기할 수 있는 내용인지는 모르겠지만.

A : 아, 그거 맞죠. 사츠키 씨가 도쿄에서 자전거를 잘 타지 못하는 것뿐이에요(웃음). 타고 싶어도 잘 탈 수 없는.

M : 맞아요(웃음). 게다가 도쿄는 전철이 워낙 편리하니까요. 저는 자동차를 가지

고 있지는 않은데요. 차는 가지고 있더라도 유지하는 게 굉장히 힘들어서요. 하지
만 뮤지션 특히 밴드 활동을 하는 사람들에게는 자동차가 필요한 일이 많아요. 그
런 부분을 제외한다면 별로 없긴 하네요.

A : 도쿄가 싫다고 느꼈을 때는 없는 것 같아요. 녹지도 많이 있고요.

숲이나 공원이 도쿄에는 정말 많죠!
M : 그런 식으로 잘 설계된 도시라는 느낌이 들어요. 도쿠가와 이에야스가 자리를
잡았을 때부터 여기는 원래 아무것도 없었던 곳이라고 하니까요.

그렇군요.
M : 도쿄라는 곳은 혼자 있을 수 있는 도시라고 할까요. 이렇게나 사람들이 많은데
말이죠. 지금 이야기를 나누는 여기 시부야도 엄청나게 많은 사람이 있어서 그 사
람들 소리에 압도되기도 하지만 생각 외로 혼자가 될 수 있는 공간이고요.

혹시 지금 살고 계신 도쿄의 지역을 고르신 이유가 있다면 말씀해주세요.
A : 사쿠라신마치 桜新町 인데요.

M : 직접적으로 말씀드리면 이 동네가 레코드 회사가 있는 전철 노선에 있기 때문
이에요. 저희가 도쿄에 대해서 잘 모르기 때문에 맨 처음 살 곳을 정할 때 가장 편
리한 동선과 길을 헤매지 않는 지역을 생각한 결과입니다. 전철 노선에 있는 동
네 중에서 가장 도시 같은 분위기도, 시골 같은 분위기도 느껴지지 않는 곳이에요.

A : 사쿠라신마치라는 곳은 특징이 없어요. 애니메이션 〈사자에 씨 サザエさん〉의 동네
라고 해서 역 앞에 사자에 씨의 동상이 서 있기는 합니다.

도쿄라는 곳은

혼자 있을 수 있는 도시라고 할까요.

아, 거기였군요. 혹시 두 분이 요즘 자주 가는 도쿄의 지역이 있다면 어디인가요?

A : 시부야예요. 그중에서도 바 뮤직[35]이요(웃음).

M : 바 뮤직이네요(웃음).

　　　아(웃음), 바 뮤직이라면 DJ와 같은 이벤트 때문에 자주 찾으시나요?

A : 네, 하지만 평소에도 자주 가는 장소예요.

M : 그리고 시부야는 도쿄의 다른 장소로 가는 기점도 되니까요. 전철 환승도 편리하고요. 시부야까지 나오는 일이 많아서 가장 자주 찾는 장소인 것 같네요. 미팅 같은 것도 많이 있고요.

A : 시부야에 레코드 가게도 많이 있고요. 시부야 그리고 시모기타자와일까요?

　　　한국의 독자분들이 도쿄에 와서 느껴봤으면 하는 부분이 있다면 어떤 것일까요?

A : 저희들이 추천하는 건가요?(웃음)

M : 어떤 의미로는 한국의 독자분들과 같은 기분일 것 같은 기분이 들어요. 저희는 도쿄 사람도 아니니까요. 20년 가까이 살았다고는 하지만.

A : 도쿄에는 레코드 가게가 많이 있으니까요. 그런 곳들을 중심으로 돌아보면 좋지 않을까 싶어요. 카페를 좋아하는 사람이라면 카페 투어를 목적으로 여기저기 다녀보는 것도 좋을 것 같고요.

M : 사실 도쿄에서 지내고 있지만 도쿄의 여러 곳을 다녀보지는 않았어요. 하지만 주변을 잘 둘러보면 흥미로운 장소가 많이 존재하고 있어요. 예전에는 취재가 있을 때마다 '사츠키 씨, 좋아하시는 카페나 빵집 있으세요?'라는 질문을 듣고 함께 어딘가를 가거나 했는데요. 지금은 정말 여기저기를 잘 가지 않게 되어버렸어요. 요즘에는 직접 로스팅을 하는 카페나 다른 재미있는 장소들이 많이 늘어나서요. 그런 곳들도 괜찮을 것 같네요. 잡지를 보면 가게의 정보를 확인할 수 있지만 저 같은 경우에는 역시 직접 가보고 싶은 기분이 들더라고요.

[35] **바 뮤직**Bar Music : 도쿄를 대표하는 선곡가 나카무라 도모아키가 오너로 있는 시부야 도겐자카에 위치한 음악 바. 가족이 경영하는 히로시마의 노포 킷사텐 나카무라야中村屋의 커피를 즐길 수 있는 장소

A : 도쿄다반사 분들은 도쿄에서 추천하실만한 곳이 있으세요?

　　　아, 저는 잘 몰라서요(웃음).
M : 바 보사 같은 곳이라든가(웃음).

　　　바 보사 좋죠.
M : 말하고 나니 바 보사에 가고 싶은데요. 바 보사의 생과일주스가 엄청 맛있어요.

　　　역시 그렇죠?
M : 최고예요. 최고로 맛있어요.

A, 도쿄다반사 : (웃음)

　　　도쿄라는 도시가 두 분께 어떤 곳으로 표현될 수 있을까요?
A : 저에게 도쿄란 '고요함'이라는 단어로 표현할 수 있을 것 같아요.

M : 멋지네. 평소에는 잘 이야기하지 않는 것들을 오늘 많이 하시네요(웃음).

A : '정적' 같은 것일까요?

M : 무슨 말인지 정말 잘 알 것 같아요.

　　　아, 그렇군요.
M : 저는 도쿄의 거리에서 항상 이어폰을 끼고 음악을 들으면서 걷는데요. 이때 굉장히 음악에 집중할 수 있어요. 조금 전 말씀 드렸던 '혼자 될 수 있다'는 것과 비슷한 맥락일 텐데요 도쿄는 정말 음악에 집중할 수 있는 도시예요. 도쿄 이외의 지역에 나갈 때는 그다지 음악을 듣지 않게 되는데, 도쿄에만 돌아오면 바로 이어폰을 낀 채로 음악을 들으며 걸어 다니거나 해요. 아즈마의 경우는 그 반대인가?

A : 아니, 똑같아. 도쿄는 뭔가 굉장히 헤비메탈 음악이 큰 볼륨으로 울리고 있을 때 뇌가 텅 비어 있게 되는 듯한 감각과 가까운 것 같아요.

M : 오늘 함께 나눈 이야기들을 뭔가 노래로 만들 수 있을 것 같네요.

Small Circle of Friends

뮤지션, 사운드 크리에이터

무토 사츠키ムトウサツキ와 아즈마 리카アズマリカ의 2인 유닛으로, 힙합, 소울, 일렉트로닉, 재즈 등을 결합한 음악을 만드는 일본의 멀티 장르 뮤지션 듀오이다.

1993년에 레이블 〈브라운스우드Brownswood〉(NipponPhonogram)를 통해 데뷔, 이후 11장의 앨범을 발매했다. 2005년에는 인스트루멘탈에 특화한 사이드 프로젝트 STUDIO75를 시작했으며, 영국의 인기 DJ인 자일스 피터슨Gilles Peterson이 라디오 프로그램에서 이들의 노래를 선곡하여 세계적인 평가를 얻었다.

2007년 의류 브랜드 75Clothes를 시작, 2016년부터는 자체 레이블 75records에서 앨범을 발매하며 앨범 제작과 더불어 활발한 전국 투어를 하고 있다.

Curator

이이다 다카요

독립 큐레이터

Tokyo
Museum & Gallery

도쿄의 미술관과
갤러리 나들이

도쿄의 미술관과
갤러리 나들이

요즘 도쿄 여행기를 접하다 보면 유독 갤러리나 미술관에 가는 여행객들이 늘
었다는 사실을 발견할 수 있습니다. 제가 도쿄에서 생활했던 시절 도쿄 곳곳
을 산책하면서 느낀 점 중 하나는 서울의 인사동이나 소격동 그리고 통의동
처럼 갤러리나 미술관이 밀집된 거리를 찾는 게 생각보다 어려웠다는 거였어
요. 그나마 비슷한 지역을 고르자면 아마도 '화랑'이라고 표현하는 것이 더 어
울릴 듯한 오래전부터 긴자에 모여 있는 작은 갤러리들과 우에노에 있는 미
술관 정도가 아닐까 하는데요. 그때 처음으로 의외로 도쿄라는 도시에 하나
의 분야를 다루고 있는 가게나 장소가 밀집된 거리가 그다지 많지 않다는 사
실을 느꼈습니다.

이런 도쿄에서 2000년대 중반부터 '미술 스팟'으로 주목을 모으기 시작한 지
역이 바로 롯폰기입니다. 모리미술관(2003년 개관)을 시작으로 국립신미술관
(2007년 개관), 그리고 롯폰기 미드타운이 차례로 들어섰고, 2007년에 산토리
미술관이 아카사카에서 롯폰기 미드타운으로 옮겨왔습니다. 이 세 곳을 통틀
어 '아트 트라이앵글'이라고 부르면서 롯폰기가 미술의 거리로 주목받기 시작
했어요. 제가 도쿄에서 생활하던 시기가 마침 이때라서 당시 도쿄에서 열리는
대형 전시를 시작으로 세계에서 가장 컬렉션이 풍부하다는 인상주의 기획전
그리고 모리야마 다이도森山大道, 스기모토 히로시杉本博司와 같은 사진가들의 전
시를 자주 보러 다닌 기억이 납니다. 전시 기획이라는 측면으로도 충실하지만

무엇보다도 하나의 전시를 놀이와 같은 감각으로 둘러볼 수 있도록 엔터테인먼트 요소가 가미된 전시들이 인상에 강하게 남아 있습니다.

최근의 도쿄 여행기를 접하면서 문득 '아트 트라이앵글' 이후의 도쿄 아트 스팟은 어디일까 하는 궁금증이 들었습니다. 그리고 이 이야기를 들을 수 있는 가장 적합한 인물을 생각하다가 떠오른 주인공이 바로 독립 큐레이터인 이이다 다카요飯田高譽 씨였어요. 이이다 씨는 아오모리 현립미술관青森県立美術館 수석 큐레이터, 꼼데가르송COMME des GARÇONS의 아트 스페이스 '식스Six'와 오모테산도의 자이어GYRE 건물 내에 있는 '아이즈 온 자이어EYES OF GYRE'의 디렉터, 그리고 모리미술관 이사직을 역임한 경력을 가지고 있습니다. 어떤 의미로는 한국인들이 가장 친숙하게 들르는 도쿄의 아트 스팟들을 담당해온 분이라 꼭 한번 도쿄의 미술관과 갤러리 나들이에 관한 이야기를 들어보고 싶었습니다.

이이다 다카요

독립 큐레이터

먼저 간단한 소개를 부탁드립니다.

안녕하세요. 이이다 다카요입니다. 저는 1980년부터 후지테레비 갤러리 フジテレビギャ ラリー에서 10년간 근무를 하면서 지금은 일본을 대표하는 작가가 된 구사마 야요 이草間彌生를 담당했어요. 당시 구사마 씨의 전시를 후지테레비에서 세 번, 일본 내 미술관에서도 한 번 열었습니다. 전시 연계 퍼포먼스도 함께 프로듀스를 했고요. 제가 한창 일했던 1980년대, 90년대는 일본의 버블경제 시대였어요. 그런 풍족한 시대여서 예술 분야에서도 상당히 다양한 시도를 할 수 있었습니다.

그렇겠네요. 버블 시대의 풍족함이라면 여러 분야에서 자주 들었던 이야기 예요.

저는 당시 20대였는데요. 정말이지 도전적으로 일을 진행했던 10년이었어요. TV 프로그램을 만든다거나 후지테레비에서 처음으로 심야 방송을 만드는 일처럼요. 그때 현대 미술이라는 것을 조금 더 일반인들에게 알리고 싶어서 여러 미디어를 통해 다양한 시도와 노력을 했습니다.

그렇게 10년간 일한 후에 제 회사를 세웠어요. 전시 기획 회사였는데요. 회사를 운 영하던 중에 도쿄대 종합연구박물관에서 '현대 미술 시리즈'라는 프로그램을 담당 하게 되었습니다. 그렇게 3년 동안 도쿄대 종합연구박물관의 고이시카와 분관에서 현대 미술 전시회를 기획했어요. 마크 디온Mark Dion, 스기모토 히로시, 모리 마리 코森万里子와 같은 당대 작가들의 전시를 학생들과 함께 만들어가는 프로젝트였습 니다. 전시회를 하나의 교재로 생각하고, 공동 연구를 하는 학생들을 편성해 전시 회를 만들어가는 내용이에요. 그런 다양한 프로젝트를 진행했습니다.

흥미롭네요.

그 이후에는 교토조형예술대학의 국제예술연구센터에서 제안이 와서 교토로 가 게 되었고요. 국제예술연구센터에서 7년간 근무했습니다. 거기에서는 〈전쟁과 예

Curator

術戦争と芸術)이라는 전시를 교재로 삼아 학생들과 함께 프로젝트를 진행했습니다. 후지타 쓰구하루藤田嗣治나 나카무라 겐이치中村研一 같이 전쟁 중에 군부로부터 요청을 받고 프로파간다 작품을 제작한 작가들이 있었는데요. 그런 전쟁화와 동시대 미술 작가들을 함께 접목하여 전시회를 구성했어요. 이런 기획의 전시를 네 번 했었습니다.

교토조형예술대학에서는 수업도 담당했었는데요. 〈전쟁과 예술〉 프로젝트를 한 후에 아오모리 현립미술관에서 아오모리로 오지 않겠냐는 제의가 들어왔어요. 혹시 아오모리 가보신 적 있으세요?

　　　아니요. 한 번도 없어요(웃음).
꼭 가보세요. 정말 좋은 미술관이거든요(웃음).

　　　아, 좋은 미술관이라고 자주 들었던 곳이에요.
한국에서도 많은 분들이 찾아오고 있어요. 한국에서 아오모리까지 직항편도 있고요. 아오모리에서 3년 정도 머무르면서 여러 전시회를 기획했습니다. 역시 도쿄라는 도시와 아오모리는 대부분의 요소가 다르니까요. 아오모리 특유의 지역적인, 토착적인 문화라든가… 그런 점을 잘 살린 전시회를 열고 싶어서 여러 가지 전시 기획을 했습니다. 그 후에는 도쿄로 돌아와서 모리미술관의 이사직을 맡거나, 학교에서 강의를 맡는 등의 일을 하면서 지금에 이르게 되었습니다.

　　　이이다 씨의 프로필을 봤을 때 가장 인상에 남았던 부분이 방금 전 말씀주신 아오모리 현립미술관과 모리미술관 그리고 꼼데가르송의 아트 스페이스인 'Six' 였는데요. 먼저 모리미술관의 이사로서의 업무랄까 역할이랄까요? 주로 어떤 일을 하셨나요?
앞으로 예정된 전시 기획에 대해 조언을 하거나 향후 모리미술관에서 무엇을 해나가야 할 것인가에 대한 토의를 합니다. 물론 거기에는 담당 큐레이터가 있으니까요. 큐레이터의 업무를 큰 틀에서 지원하는 형태로 참가했습니다. 이사회에서 정한 것이 절대적인 지침이 되는 것은 아니지만, 이를 참고하여 큐레이터들이 전시 기획을 하게 됩니다. 이를 통해 여러 이야기가 오가고 기획전이 열리게 되지요.

　　　그런 방식으로 진행되는군요. 그럼 Six의 경우는 어떤 계기로 맡게 되셨나요?
꼼데가르송의 가와쿠보 레이川久保玲 씨와는 오래전부터 알고 지내던 사이였어요. 제가 미술 쪽 일을 하고 있다는 것을 알고 있던 가와쿠보 씨가 저를 만나고 싶다고 하셔서 만나게 됐어요. 그리고 "제가 아트 스페이스를 오사카에 열게 되었으니 이

草間彌生と現代美術における強迫観念

ローナ・ロスチャイルド／前田れい訳

夏の終り
End of Summer
1980
Table + 2 chairs
Mixed media
136 x 235 x 175cm

昼下り
In the Afternoon
1980
Table + 2 chairs
Mixed media
125 x 120 x 135cm

이다 씨가 기획 부분을 맡아서 해주세요."라는 이야기를 해주셨죠. 아주 넓은 공간은 아니지만 저도 꼼데가르송에서 현대 미술에 대한 전시를 하는 것 자체가 무척 재미있겠다고 생각했어요. 그럼 함께 해보자고 대답을 드리고 본격적으로 기획을 맡게 되었습니다.

그때 맨 처음 했던 전시가 〈구사마 야요이 전〉이었고요. 두 번째가 아마 데이비드 린치David Lynch, 그다음이 요코오 다다노리橫尾忠則, 모리야마 다이도森山大道, 미야지마 다츠오宮島達男 그리고 나카히라 다쿠마中平卓馬와 같은 작가들이었을 거예요. 제가 직접적으로 담당한 전시는 이 6명의 작가들이었어요.

특별히 작가들을 선정하는 기준이 있었나요?

기본적으로 제가 함께 작업하고 싶은 작가를 선정하지만 더불어 가와쿠보 씨의 의견을 반영해 작가를 선정하기도 해요. 결국 오너의 마음에 들지 않으면 진행이 불가능하기 때문에 저도 미리 "이런 작가라면 하고 싶다" 같은 직접적인 의견을 가와쿠보 씨에게 물어보죠. 물론 평소에도 다양하게 제안을 하고요. 제가 제안한 내용에 대해 가와쿠보 씨가 "이거 괜찮겠는데" 하고 오케이를 하면 자연스럽게 진행이 됩니다.

그렇군요.

작가 선정의 기준은 뭘랄까요… 패션과 직접적인 관련은 없지만, 동시대 미술 작가이면서 다양한 분야의 경계선을 뛰어넘을 수 있는 작가들? 그런 작가들을 선정하려고 고민했어요. 그래서 맨 처음에 구사마 야요이 씨를 선정했고요. 구사마 씨는 회화나 조각, 그리고 퍼포먼스와 같이 여러 장르를 횡단할 수 있는 작가잖아요. 대중적인 인기도 높고요.

요코오 씨의 경우도 디자이너부터 시작해서 '아티스트 선언'을 한 후에 작가가 된 케이스고요. 따라서 하나의 경계나 영역, 다시 말해 미술은 미술, 패션은 패션, 그래픽 디자인이면 디자인, 영화는 영화와 같이 나눠지지 않고 여러 경계선 위에 있는 작가들을 선정하려고 노력을 했습니다. 데이비드 린치도 그렇잖아요. 영화감독이지만 회화 작가로서 활동을 하는 것처럼요. 그게 저만의 작가 선정 기준이라면 기준일지도 모르겠네요.

꽤 오래전 일이긴 한데요, 서울에 꼼데가르송의 플래그십 매장이 생겼을 때 지하에 Six가 있었어요.

좁고 기다란 공간이요.

네, 제 기억으로는 맨 처음 전시가 데이비드 린치였을 거예요. 이후에 몇 번의 전시를 하다가 얼마 안 가서 없어진 걸로 기억해요. 전혀 다른 이야기지만, 그 건물이 꼼데가르송이 들어서기 전까지는 〈월간미술〉이라고 하는 이를테면 일본의 〈미술수첩美術手帖〉 같은 한국의 미술 잡지사가 사용하던 건물이었거든요.

아, 그랬나요?

네, 그 잡지사가 다른 곳으로 옮기고 나서 그 자리에 꼼데가르송이 들어온 거였어요. 그래서 처음 서울의 Six에 갈 때는 '아, 서울에서는 이곳에 꼼데가르송의 미술 전시 공간이 생기는구나' 하고 재미있다는 생각이 들었어요. 그런 의미에서 저도 이이다 씨의 작업 중에서 Six에서 하셨던 작업에 관심이 많이 있었습니다(웃음).

그렇군요. 꼼데가르송에서의 작업은 꽤 즐거웠어요. 다만 그때 제가 곧 아오모리 현립미술관으로 이동해야 해서 작업이 멈추게 되었지만요. 하지만 정말 즐거웠어요. 패션 업계의 프로젝트란 상당히 재미있었습니다.

어떤 일이든 다른 영역의 작업에 참여하게 되는 건 역시 재미있는 일이 아닌가 하는 생각이 들어요. 아, 한국에서 도쿄를 찾는 관광객 중에 의외로 미술관이나 갤러리를 찾는 사람들이 꽤 많은데요, 최근이라면 국립신미술관에서 열렸던 구사마 야요이 씨의 기획전이 있었잖아요?

아, 네 있었어요.

도쿄 여행 중에 그 전시를 보러 간 한국 사람들이 꽤 많았어요.

그랬나요?

네, 그래서 도쿄의 예술 작가들의 특징이라든가 도쿄에서 예술을 즐길 수 있는 방법 등에 대해 더 여쭤보고 싶은데요, 우선 도쿄에서 활약하는 작가들의 특징이라면 어떤 점이 있을까요?

도쿄에서 활동하는 작가들의 특징이라면요… 어떤 의미에서 보면 상당히 여러 가지가 뒤섞여 있는 느낌이에요. 딱히 이거다 싶은 명확한 특징은 없지만, 최근 도쿄에 개성 있는 갤러리가 활성화되고 있다는 점일까요?

다카 이시이 갤러리Taka Ishii Gallery나 스카이 더 배스하우스SCAI THE BATHHOUSE, 고야마 토미오 갤러리Tomio Koyama Gallery 같은 곳들. 그리고 젊은 세대가 운영하는 갤러리도 계속 생겨나고 있어서 침↑폼Chim↑Pom이 소속되어 있는 무진토無人島プロダクション 같은 곳들도 열심히 활동 중이고요. 예술계 현상으로서의 특징이라면 역시 젊은 세대가 운영하는 갤러리가 현재 도쿄의 아트 신scene을 담당하고 있다는 점이

지금은 젊은 세대들이

다양한 갤러리 운영을 통해

도쿄의 아트 신을 활발하게 만들고 있습니다.

크게 보면 도쿄의 예술 시장 자체를

활발하게 만들고 있다고 할까요?

에요. 물론 예전에도 도쿄에 갤러리는 존재했고, 그 갤러리가 도쿄의 예술 업계를 바꿔왔지만 지금의 도쿄 아트 신은 작고 개성 있는 갤러리가 많이 생겨나고 그 안에서 많은 예술가가 정말 열심히 활동하고 있다는 점이 아닐까 합니다.

　　새로 생겨난 갤러리가 많다는 점도 최근 도쿄의 예술 동향 중 하나겠네요.
갤러리의 특징이란 결국 갤러리 그 자체가 개성을 가지는 거잖아요. 예를 들면 롯폰기의 모리미술관 옆에 아트 콤플렉스665complex665라는 곳이 있는데요. 여기에 다카 이시이 갤러리, 고야마 토미오 갤러리 같은 곳들이 모여 있어요. 이런 갤러리에서는 언제나 동시대 국내외 작가들의 전시를 하고 있죠. 거기에서 조금 더 가면 피라미데ピラミデ라는 건물에 와코 웍스오브아트Wako Works of Art, 페로탕 도쿄 PERROTIN TOKYO가 모여 있는 등 최근에는 갤러리 자체가 '마을Village화' 돼가고 있다고 할까요? 그래서 전시를 보는 입장에서는 무척 다니기가 편해졌어요. 롯폰기의 아트 콤플렉스에 가면 몇 군데의 갤러리를 한꺼번에 볼 수 있거든요.

　　흥미로운 이야기네요. 롯폰기 트라이앵글(롯폰기힐스의 모리미술관, 미드타운의 산토리미술관, 국립신미술관을 연결하는 삼각 지대) 같은 대형 미술관뿐 아니라 그 주변에 다양한 갤러리들이 자리하고 있나 보네요.
다른 한 곳은 데라다 창고寺田倉庫에요. 이곳도 하나의 아트 콤플렉스가 된 장소로, 거기도 야마모토 겐다이YAMAMOTO GENDAI나 스카이 파크SCAI PARK라는, 스카이 더 배스하우스에서 운영하는 다른 전시 공간이 있어요. 이처럼 최근 젊은 세대들이 다양한 갤러리 운영을 통해 도쿄의 아트 신을 활발하게 만들고 있습니다. 크게 보면 도쿄의 예술 시장 자체를 활발하게 만들고 있다고 할 수 있겠네요.

　　요즘 젊은 세대의 작가 중 흥미롭게 생각하시는 작가가 있다면 말씀해주세요.
딱 집어 '이 사람이다'라고 말하기는 어렵지만, 지금 생각나는 작가 중 한 명은 무라카미 다카시村上隆 씨의 카이카이 키키Kaikai Kiki 갤러리에 있는 미스터Mr.라는 작가에요. 꽤 독특한 이름인데요(웃음), 애니메이션 세계 같은 모티브를 구현한 작품을 그리고 있어요. 최근에는 여러 도전적인 프로젝트들을 하고 있는 중이고요.

　　한국의 독자들이 찾아가 보면 좋을 도쿄의 아트 스팟 추천 장소가 있다면 소개 부탁드립니다.
조금 전 말씀드린 롯폰기의 아트 콤플렉스와 피라미데에요. 여기에는 각각 네 곳 이상의 갤러리가 있는데요. 이 지역이 최근 미술계에서 하나의 경향을 만들어내고 있거든요. 롯폰기의 모리미술관을 보신 다음에 바로 옆의 갤러리들도 한번 찾

아가 보셨으면 합니다.

조금 더 멀리 간다면 시나가와 쪽에 데라다 창고가 있어요. 여기는 창고의 두 개 층을 모두 갤러리로 쓰고 있는 곳이에요. 도쿄의 예술에 관심이 있다면 체크할 만한 가치가 있는 곳입니다. 그리고 데라다 창고에서 걸어서 5~6분 정도 걸리는 곳에 건축창고建築倉庫, ARCHI-DEPOT라는, 건축 모형을 전시하고 있는 갤러리가 있어요. 이곳도 꼭 보셔야 할 장소입니다. 그 주변을 쭉 돌아보시면 비교적 동시대 도쿄의 아트 신에 대해 느끼실 수 있을 거예요.

마지막으로 그리고 시타마치쪽으로 가면 스카이 더 배스하우스가 있고요 그곳을 둘러본 다음 센다기千駄木나 네즈根津와 같은 주변을 거닐면 도쿄 고유의 서민적인 동네의 정취를 즐기실 수 있지 않을까 해요.

　　　　그렇군요. 말씀하신 곳들을 천천히 걸어 다녀 보는 것도 좋을 것 같네요. 혹시 생활 장소로서의 도쿄의 좋은 점은 어떤 게 있을까요?

잘 아시다시피 도쿄에는 어마어마한 정보와 사람들이 있잖아요. 도쿄에 살고 있으면 정보의 바닷속을 헤엄치고 있다는 느낌이 들어요. 물론 넓은 정보의 바다에서 헤엄치고 서핑하는 일은 즐겁지만 여기서 깊게 잠수하는 것은 좀처럼 어렵다는 생각이 들어요. 도쿄에서는 깊은 사상思想이랄까 깊은 사고방식으로 뿌리내린 정보를 찾는 일은 의외로 어려운 것 같거든요.

　　　　확실히 말씀하신 느낌도 도쿄의 한 부분인 것 같아요.

시간이 있으시다면

지방도 한번 돌아보시는 것이

도쿄의 문화를 한층 깊게 이해하는 데

좋은 방법이지 않을까 합니다.

도쿄는 속도감이 있고 다양한 정보가 들어오는 곳이지만 한편으로는 깊고 중첩적인 정보가 결여된 곳이라고 생각합니다. 이런 부분을 어떻게 보완하면 좋을까 생각해본다면… 일본의 지형은 상하로 길게 늘어져 있잖아요? 같은 일본 사람이라고 해도 역시 지역에 따라 큰 차이가 있거든요. 한국도 비슷하지 않나요? 북쪽 지역 사람과 남쪽 지역 사람들의 차이점이랄까. 풍토에 의해 생겨난 성격 같은 것이요. 용모도 그렇지만요.

저는 도쿄에서 태어나고 자랐는데요. 이런 의미에서 역시 아오모리에 가길 잘했다는 생각이 들어요. 일본 사람이면서 아오모리에 가서 처음으로 일본의 다양성이라는 부분, 땅에 뿌리내리고 있는 문화라는 것을 접할 수 있었던 것이 상당히 좋은 경험이었다는 생각이에요.

'디스커버 재팬Discover Japan'이라는 말이 몇 년 전에 유행한 적이 있어요. 도쿄라는 정보의 바다만 떠다니지 말고 때때로 깊이 다이빙을 해보는 것이 어떨까 합니다. 그러기 위해서는 역시 땅에 깊게 뿌리내린 문화가 있는 곳들을 가보는 것이 한 가지 방법일지도 모르겠습니다. 한국에서 오신 분들은 분명 도쿄가 재미있을 거라고 생각해요. 다양한 정보를 습득할 수 있으니까요. 하지만 시간이 있으시다면 지방도 한번 돌아보시는 것이 도쿄의 문화를 한층 깊게 이해하는 데 좋은 방법이지 않을까 합니다.

도쿄와 그 주변 지역을 함께 돌아보는 것도 좋은 여행 방법일 것 같네요. 다음은 지금 살고 있는 곳과 그곳을 고르신 이유가 있다면 말씀해주세요.

현재 도쿄에서 사는 지역을 고른 이유는 상당히 단순한데요. 저희 아이가 태어났을 때 되도록 교육 환경이 좋은 곳이면 좋겠다는 생각이 들어서 고른 곳이 메구로구 히가시야마東山에요. 또 다른 이유는 나카메구로인데요. 이 지역에는 비교적 조용한 분위기의 주거 지역이 많이 있거든요. 그런 이유로 지금 사는 장소를 정했습니다. 그리고 접근성이랄까… 메구로에 살면 긴자를 가든 시부야를 가든 상당히 교통이 편리합니다. 요코하마에 가는 것도 꽤 편해요.

요즘은 도쿄에서 어디를 자주 가시나요?

진보초에요. 진보초 엄청 좋아해요(웃음). 특별한 일이 없더라도 항상 가보는 곳이에요.

아, 저도 진보초 좋아합니다(웃음).

그렇죠?(웃음) 책을 둘러보러 간다거나, 그 지역에는 레코드, CD 같은 것을 파는 가게도 많이 있으니까요. 진보초에 좋은 곳들이 꽤 많이 있잖아요. 맛있는 음식을

먹을 수 있는 곳들도 많고요. 이른바 거리에서 파는 서민 음식 같은 저렴하면서도 맛있는 음식들을 맛볼 수 있는 곳이에요. 그런 이유로 진보초에 자주 갑니다.

저도 다음에 진보초에 가면 먹을 곳을 찾아봐야겠어요(웃음). 한국의 독자분들이 도쿄에 와서 느꼈으면 하는 문화나 라이프스타일이 있다면 어떤 것이 있을까요?
제가 서울에 갔을 때의 일이 생각나네요. 저는 1956년에 태어났고, 올해로 62세입니다. 그래서 1960년대 중반의 도쿄의 풍경을 상당히 또렷하게 기억하고 있어요. 이른바 고도성장기를 맞이하기 직전의 신주쿠라든가 시부야의 풍경인데요. 그 풍경과 제가 처음 방문했을 당시의 서울의 분위기가 엄청 닮아 있었어요. 1988년 올림픽이 열리기 이전의 서울의 풍경이었는데요. 뭐랄까 어렸을 적 생각이 나는 분위기였달까요. 하지만 지금은 서울도 많이 바뀌어서 그러한 풍경들이 점차 사라져가고 있잖아요.

맞아요.
그런 점을 생각해볼 때 역시 서울에 가면 잘 알려지지 않은 골목길을 다닌다거나. 아니면 어머님들이 하는 작은 식당 같은 곳이 있죠? 그런 곳에 가서 먹는 것을 좋아해요. 친근한 거리 풍경 같은 분위기도 많이 좋아하고요.
한국의 독자분들이 도쿄에 오셨을 때도 모리미술관 같은 세련된 장소도 좋지만. 조금은 서민적인 동네에서 느껴지는 도쿄의 정취를 즐겨주셨으면 하는 바람이 있습니다. 도쿄에도 아직도 사라지지 않고 남겨져 있는 풍경이 있어요. 조금 전에 말씀드린 네즈나 센다기 같은 곳도 그렇고요. 그리고 아사쿠사도 지금의 관광객들로 북적거리는 아사쿠사가 아니라요. 뭐라고 하면 좋을까요? 오래전에는 그쪽에 아카센치다이赤線地帯 라고 불렸던 지역이 있었어요.

아카센치다이요?
매춘 같은 것들이 벌어졌던 지역이요. 그런 유흥가의 분위기가 나는 곳인데요. 뭐랄까 치안이 그렇게 좋지는 않지만 과거 매춘에 종사한 여성들이 다니던 지역이 아직 남아 있어요.

예를 들면 오래전 요시와라吉原 같은 곳인가요?
맞아요. 요시와라. 그 주변이에요. 그 주변에 있는 가게들의 분위기가 상당히 흥미로워요.

아, 그렇군요.

그 주변이 말 그대로 무척 잡다雜多한 지역인데요. 그런 곳에 예전 도쿄의 분위기가 아직 남아 있다고 생각해요. 동시대의 세련된 도쿄를 즐기기에는 도심 한가운데인 롯폰기, 긴자, 시부야, 신주쿠와 같은 곳들이 좋아요. 하지만 한편으로는 이른바 약간 마지널Marginal한, 도쿄의 변경辺境 지역 같은 곳들이 아직 조금씩 남아있으니까요. 그런 지역에 있는 가게에 가보시는 것도 흥미로운 도쿄의 문화를 엿볼 수 있을 것 같아요.

그렇군요.

나가이 가후永井荷風라는 문학가가 있는데요. 이 사람이 안내해주는 도쿄의 시타마치가 재미있어요. 한국의 독자분들도 가후의 문장을 만나볼 수 있으면 좋겠다는 생각이 드네요. 그는 에도 시대의 정취를 모아둔 19세기 후반의 사람으로, 이 사람이자주 갔던 콜로라도라는 양식집이 아직도 남아 있는데 상당히 분위기가 좋아요. 그런 곳들에 한 번쯤 가보시는 것도 좋지 않을까 합니다.

우선 저부터 한 번 그 주변을 걸어 다녀보고 싶네요(웃음).

이이다 타카요飯田高誉
독립 큐레이터

1956년 도쿄 출생. 아오모리 현립미술관 총감독, 모리미술관 이사를 거쳐, 현재 스쿨 데렉 예술사회학연구소Sgürr Dearg Institute for Sociology of the Arts 소장을 맡고 있다.
1980년에서 1990년까지 후지테레비 갤러리에서 구사마 야요이 전시를 기획 및 개최했으며, 도쿄대 종합연구박물관에서 현대 미술 시리즈로 마크 디온, 스기모토 히로시, 모리 마리코의 전시를 기획했다. 또한 프랑스 파리의 카르티에 현대 미술 재단에서 게스트 큐레이터로 스기모토 히로시, 요코오 다다노리 전시를 기획했으며, 교토조형예술대학에서〈전쟁과 예술-아름다움의 공포와 환영〉시리즈 전시를 기획했다.
꼼데가르송의 디자이너 가와쿠보 레이의 의뢰로 아트 스페이스 식스Six에 근무하며 다양한 전시를 기획했고, 제2회 도지마 리버 비엔날레DOJIMA RIVER BIENNALE에서 아트 디렉터를 맡았다. 교토조형예술대학교 국제예술연구센터 소장, 게이오대학교 글로벌 시큐리티 강좌의 강사 등을 역임했다.
저서로는《전쟁과 예술-아름다움의 공포와 환영》, 공저로《예술과 사회》,《Edge of River's Edge-오카자키 교코를 찾다》등이 있다.
www.sgurrdearg.com

도쿄다반사와 이이다 씨가 추천하는
도쿄의 갤러리 산책

다카 이시이 갤러리 Taka Ishii Gallery

1994년부터 일본과 해외의 사진 아티스트를 중점으로 소개해온 갤러리로, 그 외에도 일본의 신예 작가나 해외에서 평가가 높은 작가들을 소개하고 있는 갤러리입니다. 최근에는 뉴욕에도 지점을 열었다고 하네요.

ADD. 3F, 6-5-24, Roppongi, Minato-ku, Tokyo
OPEN. 11:00-19:00 (화-토)
CLOSE. 일, 월, 공휴일
WEBSITE. www.takaishiigallery.com

2 스카이 더 배스하우스
SCAI THE BATHHOUSE

최근 도쿄의 산책길로 주목받고 있는 야나카谷中에
위치한 콘템포러리 아트 갤러리입니다. 200년 역사
를 지닌 목욕탕 '가시와유柏湯'를 개조한 곳으로 오
픈 당시부터 주목을 모았습니다. 동시대 일본의 미
술을 상징하는 작가들의 전시회를 만날 수 있어요.

ADD. Kashiwayu-Ato, 6-1-23 Yanaka, Taito-ku, Tokyo
OPEN. 12:00-18:00 (화-토)
CLOSE. 일, 월, 공휴일
WEBSITE. www.scaithebathhouse.com

3 고야마 도미오 갤러리
Tomio Koyama Gallery

아트 디렉터인 고야마 도미오가 1996년에 만든 갤
러리로, 장르와 국경을 넘나드는 다양한 작가의 작
품을 일본에 소개하는 곳입니다. 아트바젤을 비롯
해 다양한 해외 이벤트에 참가하고 있으며, 시부야
히카리에에 위치한 전시 공간 '8/ ART GALLERY/
Tomio Koyama Gallery'에서는 근현대 미술 작품과
고미술, 공예 등을 독자적인 시선으로 소개합니다.

ADD. 2F, 6-5-24, Roppongi, Minato-ku, Tokyo
OPEN. 11:00-19:00 (화-토)
CLOSE. 일, 월, 공휴일
WEBSITE. tomiokoyamagallery.com

4 무진토 프로덕션無人島プロダクション

2006년 고엔지高円寺에서 시작한 후 2010년 기요스미 시라카와淸澄白河로 옮겨서 운영 중인 갤러
리입니다. 침↑폼(Chim↑Pom)을 비롯해 독특하고 개성적인 아티스트들을 발굴하며 전시를 하는
곳이에요. 오래된 가옥을 개조한 미니멀한 공간이 매력적인 곳으로 매회 전시에 따라 갤러리의 내
부는 물론 외관까지 크게 변화시키는 것으로 알려진 곳입니다.

ADD. 5-10-5, Kotobashi, Sumida-ku, Tokyo
OPEN. 13:00-19:00(화-금), 12:00-18:00(토-일)
CLOSE. 월, 공휴일
WEBSITE. www.mujin-to.com

⑤ 피라미데ピラミデ

여러 곳의 갤러리가 모인 아트 콤플렉스입니다.
Perrotin Tokyo, Ota, Fine Arts, WAKO WORKS
OF ART ZEN PHOTO GALLERY, Yutaka Kikutake
Gallery, 그리고 고미술 전문인 LONDON GAL-
LERY 등이 모여 있어서 현재 도쿄의 미술을 한
눈에 조망할 수 있습니다.

ADD. 6-5-24, Roppongi, Minato-ku, Tokyo

⑥ 데라다 창고寺田倉庫, TERRADA ART COMPLEX

최근 도쿄의 미술 거리로 주목받고 있는 덴
노즈아이루天王洲アイル에 있는 복합 문화 공
간입니다. '물건뿐만이 아닌 가치를 맡는다'
는 이념을 바탕으로 미술, 와인, 미디어 아
카이빙 사업을 전개하고 있습니다. 창업 당
시 정부미를 저장하는 역할을 했던 물건을 보
관하는 '창고'를 리노베이션한 공간에서 현재
다양한 가치를 보존하고 계승하는 작업을 하
고 있습니다.

ADD. 2-6-10 Higashi-Shinagawa, Shinagawa-ku, Tokyo
WEBSITE. www.terrada.co.jp

 건축창고建築倉庫, ARCHI-DEPOT

건축 문화의 아카이브를 위해 만들어진 일본 유일의 건축 모형 전문 박물관입니다. '배우고, 즐기고, 감동하는 장소'를 모토로 평소 만나기 어려운 건축 모형과의 새로운 만남을 체험할 수 있는 공간으로 구성되어 있습니다.

ADD. 2-6-10 Higashi-Shinagawa, Shinagawa-ku, Tokyo
CLOSE. 전시 일정에 따라 변동
WEBSITE. archi-depot.com

Content Editor

하야시타 에이지

헤이든북스 대표, 콘텐츠 에디터

Reminiscing about the most beautiful place in Tokyo

도쿄에서 가장 아름다웠던 공간을
추억하며

도쿄에서 가장 아름다웠던 공간을
추억하며

아직은 여름의 잔향이 남아 있는 이른 가을 무렵. 오모테산도역 A4번 출구로 나와 바로 보이는 길을 따라 걷다 보면 네즈미술관이 있는 교차로까지 이어지게 되는데요. 이 길을 도쿄 사람들은 미유키도리みゆき通り라고 부릅니다. 옅고 푸른 어둠이 내린 늦은 오후 그 길을 따라 네즈미술관 쪽으로 한 걸음 한 걸음 발길을 옮기다 보면, 오모테산도에서 느껴지는 한여름의 북적이는 활기를 뒤로한 채 초가을의 고즈넉한 분위기 속으로 조금씩 들어가는 느낌이 들어요. 무슨 이유인지는 모르겠지만 이때 불어오는 바람에서 느껴지는 독특한 도쿄의 초가을 향기가 있는데. 제가 가장 좋아하는 '도쿄의 향기' 중 하나입니다.

네즈미술관 교차로의 고즈넉한 풍경은 세련된 번화가로 불리는 아오야마의 숨겨진 모습이 드러나는 장소입니다. 오래된 주택과 작은 부티크숍. 개성 있는 카페와 목욕탕까지 자리하고 있는 이곳이야말로 예로부터 이어진 '아오야마 동네'의 본래 모습을 간직한 곳이 아닐까 하는 생각이 들어요. 하라주쿠와 오모테산도의 많은 인파와 화려함에 지쳐 문득 커피 한 잔이 떠오를 때, 좋아하는 음악을 들으며 도쿄의 향기를 머금은 바람을 맞으며 향하던 곳이 바로 헤이든북스HADEN BOOKS:였습니다.

이곳의 정확한 주소는 미나미 아오야마라고 하지만 헤이든북스는 네즈미술관 교차로에서 조금 더 골목으로 들어간 곳에 자리하고 있어서 '여기가 아오야마

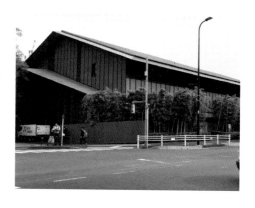

245

맞나?' 싶을 정도로 주변의 소음이 전혀 들리지 않는, 조용하고 따뜻한 곳이에요. 이곳에 방문할 때마다 저는 오랜 지인이자 오너인 하야시타 에이지 林下英治 씨와 이런저런 이야기를 나누며 턴테이블에서 흐르는 기분 좋은 음악을 듣고, 가끔씩 커다란 창밖으로 아오야마의 풍경을 바라보며 상쾌한 민트 향이 나는 커피를 마시곤 했는데요. 이러한 시간은 복잡한 아오야마 주변에서 좀처럼 경험하기 힘든 것이라 저에게는 꽤 소중한 공간이기도 했습니다.

아쉽게도 이 소중한 공간이 지금은 폐점했습니다. 얼마 전 도쿄의 문화를 좋아하는 사람들 사이에서 화제가 되었던 TV 드라마 〈디자이너 시부이 나오토의 휴일〉의 촬영 장소로 사용되어 영상으로나마 그 모습을 보고 간직할 수 있다는 점이 작은 위안이라는 생각이 듭니다. 도쿄에서 가장 아름다웠던 공간을 추억하며, 하야시타 씨의 북카페와 도쿄의 문화적 취향, 생활에 대한 이야기를 들어보았습니다.

하야시타 에이지

헤이든북스 대표, 콘텐츠 에디터

먼저 간략한 소개를 부탁드립니다.

안녕하세요, 하야시타 에이지입니다. 1977년 9월 20일, 아오모리현에서 태어났어요. 출판사 근무를 거쳐 2013년에 도쿄 미나미 아오야마에 헤이든북스를 열었습니다. 이곳은 서점에 카페가 함께 있는 공간인데요, 커피를 마시면서 손님들이 편안하게 책을 고를 수 있는 북카페이자 작가들의 개인전을 할 수 있는 갤러리, 뮤지션들의 라이브가 열리는 이벤트 공간 등 다양한 문화적인 교류를 통해 아티스트와 일반 손님을 이어주는 공간으로 운영을 했어요. 작은 장소이지만 다목적이면서 자유로운 공간이죠. 지금은 매장 운영을 일단 종료하고 다음 단계의 일과 새로운 세계를 찾아보며 잠시 휴식기를 가지고 있습니다.

헤이든북스를 오픈하기 전에는 주로 어떤 일을 하셨나요?

저는 어렸을 때부터 학교 도서관을 정말 좋아해서, 휴일에는 부모님과 동네 도서관에 자주 가곤 했습니다. 아버지가 여동생에게 그림책과 그림 연극책을 골라서 읽어주시고, 어머니가 편안하게 좋아하는 소설을 고르는 동안 저는 학교 도서관에는 없던 어른들을 위한 책과 잘 이해하지도 못하는 어려운 전문서 등을 읽거나 했어요. 각자 책을 좋아하는 가족, 환경이었던 것 같아요. 그런 이유에서인지 중학교 때 아버지가 큰아버지와 함께 서점을 개점해서(지금도 본가인 아오모리현에서 영업 중이에요), 고등학교 때는 본가의 서점에서 패션지와 문화 관련 잡지를 다양하게 읽는 시간을 보냈습니다.

그리고 나서 대학교 진학을 위해 도쿄로 왔어요. 대학교를 다니며 편집자 양성 스쿨에 다녔고요. 고등학생 시절 즐겨 읽었던 남성 패션지 〈맨즈 논노MEN'S NON-NO〉에서 독자 모니터가 된 것이 계기가 되어 필진 견습으로 편집부에 드나들게 되었습니다. 그 후 인터뷰 문화 매거진인 〈스위치SWITCH〉의 아르바이트 스태프가 되면서 잡무부터 편집, 판매 어시스턴트까지 두루 경험을 거친 후 사원으로 채용되었고, 그렇게 2013년까지의 14년간 회사원으로서 지냈습니다.

249

Content Editor

〈스위치〉와 직영 북카페인 '레이니데이 북스토어 & 카페(Rainy Day Book-store & Cafe, 이하 레이니데이)'도 미나미 아오야마에 있던 것으로 알고 있는데 당시의 이곳 거리 분위기는 어땠나요?

〈스위치〉와 직영 북카페인 레이니데이는 정확히는 니시아자부西麻布라는 지역에 있었어요. 가장 가까운 역이 오모테산도였는데, 곳토도리를 빠져나가 미나미 아오야마의 끝자락이자 니시아자부 교차로 바로 앞에 있었죠. 언덕과 계단이 많고 특히 급경사가 많은 움푹 들어간 지역이었어요. 〈스위치〉 편집부가 위치한 지역이 주택가인 데다, 바로 옆에는 조코쿠지長谷寺라는 커다란 절도 있어서 조금은 느긋한 분위기의 거리였습니다. 오모테산도역에서 걸어서 15분 정도에 롯폰기역까지는 20분이면 도착하는 도심부였지만, 조금만 골목 안쪽으로 들어가면 단독주택이 많이 있어서 비교적 차분한 분위기의 동네였어요.

회사를 그만두고 헤이든북스를 열게 된 계기는 무엇이었나요? 그리고 헤이든북스의 공간 콘셉트와 구성에 대해서도 궁금합니다.

스스로 서점과 카페를 운영해보자고 본격적으로 마음을 먹었던 때는 회사원으로서 출판사 직영 서점이자 카페인 레이니데이의 점장을 맡은 후 7년째였던 2012년 말 무렵이었어요. 이듬해인 2013년 3월 말에 직장을 퇴사하고 약 반년이 지난 후, 제 생일이었던 2013년 9월 20일에 헤이든북스를 오픈했습니다. 예전부터 제가 운영하고 있던 '서점 & 카페' 스타일은 유지한 채 가게 안에 있는 계단을 경계로 삼아 각각 서점과 카페 공간을 확보했어요. 작은 공간이었지만 확 트인 높은 천장에 커다란 창, 콘크리트가 그대로 드러나는 벽, 천연석으로 만든 검은색 바닥이 멋진 곳이었죠. 매장과 카페 사이에 있는 카운터는 계단 아래에 두고, 외부의 화단이었던 공간에 목재 바닥을 깔아서 새로운 공간인 테라스석을 조성하는 것 외에는 거의 손을 대지 않았어요.

헤이든북스의 자리는 예전에 꽃꽂이 회관으로 지어진 곳으로, 견고하고 모던하면서 역사 깊은 건물이었어요. 이 건물이 가지는 매력에 매료된 저는 카페 공간에 나무의 따스함이 있는 오래된 빈티지 테이블과 의자를 놓고, 독일제 오래된 램프 등을 배치해 긴장감이 있으면서도 나뭇결과 전구의 밝기로 따스함을 줄 수 있는 공간으로 구성했습니다. 그리고 벽에는 사진과 회화, 일러스트 등 제 친구이기도 한 여러 작가들의 작품을 전시했어요. 4평 정도였던 서점 공간에는 문학을 중심으로 국내외 소설과 에세이, 시집, 사진집, 작품집, 독립출판물, CD 등을 마치 미술 작품처럼 진열해서 판매했습니다. 참고로 헤이든북스의 전체 넓이는 17평으로 야외 테라스까지 포함하면 총 22평이었어요.

가게 이름을 헤이든북스로 정한 특별한 이유가 있었나요?

헤이든북스는 찰리 헤이든Charlie Haden이라는 재즈 베이시스트의 이름에서 가져왔어요. 그는 젊은 시절에 상당히 실험적이며 공격적인 음악을 만들고 연주를 했습니다. 그러면서도 휴일의 교회에서 흐르는 듯한 평온한 음악, 즉 흑인 영가로 대표되는 조용한 음악도 연주한 뮤지션이었죠. 그런 찰리 헤이든의 음악이 어울리는, 인간미 넘치는 장소로 만들고 싶다는 생각이 예전부터 있었거든요.

찰리 헤이든의 음반 중에서 제가 추천하는 앨범은 찰리 헤이든과 행크 존스Hank Jones가 함께한 〈Steal Away: Spirituals Hymns & Folk Songs〉이에요. 이 앨범에 실린 곡은 재즈의 원류로도 알려진 미국의 오래된 흑인 영가와 포크 음악을 도입한 음악인데요. 피아노와 베이스만으로 이루어진 심플한 연주로 매우 조용하고 평온해서 어떤 상황이든 잘 어울리는 음악이에요. 이 앨범은 음악의 강한 개성을 느낄 수 있으면서도 귀를 기울이면 자연스럽게 들려오는 듯 편안해서, 마음을 평온하게 하고 싶을 때 듣곤 합니다. '소리와 언어 "헤이든북스" 音と言葉 "ヘイデンブックス"'라는 저희 가게 이름의 유래가 될 정도로 제가 정말 좋아하는 음악이에요. 꼭 한번 들어보세요.

카페와 책, 음악은 공통점이랄까 접점이 많은 것 같아요. 카페 또는 문화 공간으로서 추구하신 헤이든북스의 분위기는 어떤 것이었나요?

저는 하나의 장소를 만들고 오픈하는 것이 오너 자신의 특정한 미의식을 보여주는 일은 아니라고 생각해요. 오너의 취향은 분위기를 자아내는 정도로 남겨두고, 대신 그 분위기에 관심을 가질만한 분들에게 '어떻게 하면 더 흥미롭게 해드릴 수 있을까?', '어떻게 하면 더 기분 좋게 대접해드릴 수 있을까?'를 찾는 데 의미가 있는 것 같아요.

헤이든북스가 갤러리로서 역할을 하긴 했지만, 정식으로 운영하는 형태의 갤러리는 아니었어요. 어디까지나 전시를 하는 작가분과 전시를 보러 오시는 손님분들 사이에서 '어떻게 하면 이 공간에서 더 기분 좋게 사람들을 만나게 할 수 있을까?'를 고민하며 운영했던 것 같아요. 손님을 거울삼아 헤이든북스 공간의 분위기를 유연하게 바꿔가면서, '현재'라는 시대와 잘 공명하는 것이 저의 목표였습니다.

헤이든북스는 서점과 카페 공간이 함께 있어서인지 북카페로 미디어에 많이 소개가 되었는데요. 저는 식음료 업장의 점장으로서 카페를 운영하려는 의지는 없었던 것 같아요. 대신 오랫동안 책과 잡지를 만들던 현장에 있던 경험을 살려 '공간이라는 매체'를 만든다는 의식을 했습니다. '소리 = 음악', '언어 = 책'이라는 생각을 바탕으로 작가와 뮤지션, 아티스트와 함께 평소 생각한 것을 실현해보는 프로젝트를 해보거나 같은 생각을 가진 사람들이 같은 장소에서 이야기하고 교류하는 하나

좋은 취향을 가진 사람이란

자신의 머릿속에서 무언가를

깊게 생각하거나 느끼고,

그것을 이야기할 수 있는 사람을

말하는 것인지도 모르겠어요.

의 문화적 공간이자 살롱으로 여기고 찾아와주셨으면 했어요.

이러한 저의 생각을 구현한 구체적인 프로젝트가 이곳에서 진행한 개인전. 전시회. 라이브 이벤트였어요. 넓지 않은 가게였지만 업라이트 피아노를 둔 것도. 평소에 피아노를 연주하거나 악기를 가지고 있는 사람들이 돌발적으로 연주를 시작하는 재미있는 풍경을 눈앞에서 목격한 적이 많았기 때문이에요. 여기에 덧붙이자면, 다소 추상적인 표현이지만 '고유의 특색이 있고, 긴장감이 있으면서도 조용한. 하지만 자유롭게 참가하고 체험할 수 있는 공간'이라는 분위기를 만들고자 의식하며 운영을 했습니다.

헤이든북스의 이벤트 중에서 특별히 기억에 남는 것이 있다면 어떤 것이었나요?

지난 시간을 함께해온 여러 아티스트 분들의 개인전. 이벤트. 라이브…. 모든 것들이 지금도 신선하게 기억에 남아 있어서 하나를 꼽기가 어렵네요. 이벤트는 아니지만 써모스thermos 홈페이지에 실린 기사를 좋아해서요. 이 기사가 헤이든북스의 좋은 추억으로 남아 있습니다. 이 슬라이드 기사에 헤이든북스의 평소의 모습, 일상이 매우 잘 나타나 있어요. (www.thermos.jp/brand/lifestory/43.html)

한국의 많은 분들이 도쿄의 풍부한 문화적 취향에 관심을 가지고 있는데요, 헤이든북스가 생각하는 오랜 시간 동안 축적해온 '좋은 취향'이란 어떤 걸까요? 이를테면 한국의 북카페라든가 책이 놓인 공간은 귀여운 느낌의 20대 취향의 공간이 많다는 이야기를 자주 듣는데요, 앞으로 서울에서도 좋은 취향으로 구성된 어른들을 위한 공간이 좀 더 생기지 않을까 해서요. 그리고 하야시타 씨가 생각하는 문화적인 취향, 좋은 취향은 어떤 것인가요?

사실 취향이라는 부분에 대해서는 그다지 깊게 생각해 본 적은 없어서요. 하지만 책을 풍부하게 읽은 사람과 그렇지 않은 사람의 차이점으로 연결이 될 것 같습니다. 좋은 취향을 가진 사람이란 자신의 머릿속에서 무언가를 깊게 생각하거나 느끼고, 그것을 이야기할 수 있는 사람을 말하는 것인지도 모르겠어요. 누군가가 목소리를 높여 이야기한 것에 우왕좌왕하거나 영향을 받기만 하는 사람이 아니라요. 스스로도 제대로 생각할 수 있는 것이 중요한 것 같습니다. 그래서 평소 다양한 사람들의 이야기를 듣거나 누군가와 토론을 하거나 책을 읽는 것이 '문화적인 취향', '좋은 취향'을 기르는 데 도움이 되지 않을까 해요. 사실 저도 그런 취향의 장소를 만들면 좋겠다는 생각으로 헤이든북스라는 공간을 시작했거든요.

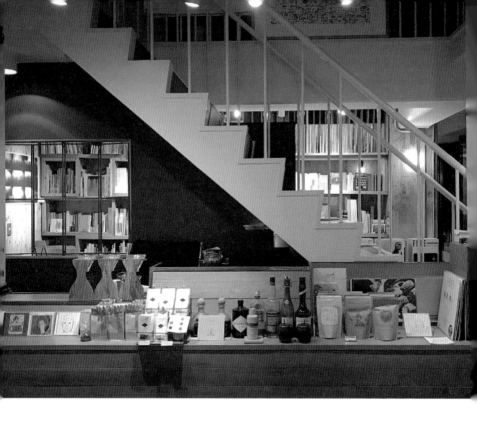

요즘 서울의 거리를 다니다 보면 문화적으로 좋은 취향을 선보이려고 하는 여러 장소에 갔을 때 '라이프스타일의 제안'이라는 말을 가장 많이 듣게 됩니다. 하야시타 씨가 생각하는 좋은 취향의 라이프스타일은 어떤 걸까요?

저는 라이프스타일이란 자신의 생활 방식이라고 생각해요. 스스로가 만족하고 있다면 그걸로 충분한 것 같네요. 자랑할 필요도 없고, 생활하는 방식을 멋지게 포장해서 다른 사람들에게 뽐내지 않아도 되고요. 주변에 영향을 받거나 감화되어서 무리하게 충실할 필요도 없다고 생각합니다. 좋은 취향의 라이프스타일이란 자기 자신을 직시하는 것이지 일부러 찾아내는 것은 아니라고 생각합니다.

많이 공감되는 이야기네요. 역시 자기 자신만의 행복을 위한 생활 방식을 가지는 것이 가장 중요한 것 같네요.

저도 어딘가에서 들은 이야기인데요. 요즘은 여론조사를 하면 60~70퍼센트의 사람들이 그럭저럭 행복하다고 이야기한다고 해요. 뭐, 그런 게 아닐까 합니다. 요즘은 과거에 비해 여러 가지 의미로 속박과 억압이 줄어든, 개인의 관용과 자유가 존중되는 사회니까요. 개인의 관심사라든가 재미있다고 생각하는 분야에 부족함이 없는 세상이죠. 특히 도쿄는요, 확실히 제 경험으로도 그런 부분에서의 부족함은 없었던 것 같아요.

하지만 한편으로는 노동 환경 같은 사회 문제가 생겨나고 있어서, 특히 청년층이 안정적인 수입과 고용에 어려움을 겪고 있고요. 그러한 힘든 현실 가운데, 스스로 행복해지고 싶다는 욕구가 굉장히 강해져서 무리하게 '난 괜찮아, 행복하다고!' 라고 표현하는 분위기가 있는 듯한 기분이 들어요. 하지만 그건 역시 일종의 '강제'가 아닐까 합니다. 자기 자신에 대해서요.

좋은 취향의 라이프스타일이란

자기 자신을 직시하는 것이지

일부러 찾아내는 것은 아니라고 생각합니다.

최근에는 과거와 달리 집단적인 행동이라든가 집단의 일원이 되는 것에 의해 그다지 매력을 느끼지 않는 사람들도 많은 것 같아요. 그렇기 때문에 각 개인의 입장에서는 '행복해지지 않으면 안 된다', '기분을 고조시키지 않으면 안 된다' 같은 것이 하나의 강박관념으로 되어버린 시대인 걸까 하는 생각을 하게 됩니다. 그런 경향이 있기 때문에 '동경하는 라이프스타일'이라는 키워드를 자주 보고 듣게 되는 것 같아요.

그리고 좀 아까 '한국의 북카페 중에는 20대분들이 좋아할 듯한 귀여운 느낌의 공간이 많다'는 이야기를 하셨는데요. 분명 일본도 똑같지 않을까 하는 생각을 실제로 제가 북카페를 운영하면서 자주 했습니다. 북카페에 찾아오는 손님들 중에는 동경하는 라이프스타일을 찾으려고 하는 20대분들이 많고, 특히 여성분들이 많은데, 그건 그거대로 좋은 현상인 것 같아요. 북카페라는 공간에 고전적인 독자층(지적인 계층)뿐 아니라 새로운 계층이 계속 유입되어야 하나의 문화적 입구이자 책과 가까워지는 계기로서 작용한다고 생각하기 때문이에요. '오랜 시간 동안 갈고 닦아온 어른들의 좋은 취향' 역시 이러한 계기의 단서가 되면 좋을 것 같아요.

덧붙여서 남성들은 그렇게까지 문화적인 취향이나 좋은 취향에 대해 신경 쓰지 않고 있다고 생각합니다. 남성들이 신경을 쓰고 있는 것이라면 '내가 여성에게 인기가 있을까 없을까', '어떻게 하면 여성의 마음을 끌어올 수 있을까 없을까' 정도가 아닐까요? 이런 남성과 여성의 차이에 대해서는 바 보사bar bossa의 하야시 씨에게 이야기를 듣거나, 하야시 씨의 책을 읽어보시는 것이 상당히 참고가 되실 듯해요.(웃음).

그렇겠네요. 최근 하야시 씨가 쓴, 말씀하신 분야의 글이 도쿄에서 화제가 되고 있으니까요. 도쿄에 갈 일이 있다면 바 보사에 가서 하야시 씨께 직접 코멘트를 들어봐도 좋을 것 같네요(웃음).

제가 보기에 헤이든북스는 동시대 도쿄의 분위기를 느낄 수 있는 문화 공간이라는 생각이 드는데요 , 앞으로의 도쿄, 구체적으로 카페 공간이라든가 책, 음악이 있는 문화 공간이 어떤 식으로 변해갈 것 같나요?

일반적으로 카페라고 하면 가볍게 여러 사람이 모이지만, 여기에 서점과 이벤트 공간이 함께 있으면 평범한 카페와는 다르게 문화 분야의 여러 사람이라든가 문화적인 지향을 지닌 사람이 자연스럽게 모여들게 됩니다. 제가 회사원 시절에 운영했던 서점 겸 카페에서 이 점에 관해 깊이 경험을 한 적이 있어서, 그런 문화적인 사람들이 만날 수 있는 자리를 개인적으로라도 만들자는 사명감으로 헤이든북스를 시작했어요.

하지만 그렇다고 해서 제 자신이 주최자가 되어 어떠한 생각이나 문화를 발신하려는 의도는 전혀 없었습니다. 그 자리에 자연스럽게 모인 문화 계열의 사람들이 저에게 다양한 의견을 주고 요청해서 여러 이벤트를 열게 된 것이죠. 저는 문화란 사람들의 채워지지 않는 욕구를 좋은 방식으로 채우고자 하는 마음에서 탄생한다고 생각해요. 그래서 헤이든북스에서 소개하는 이벤트가 지금이라는 시대에 도쿄에 필요한 것인지, 좋은 영향을 끼치는 것인지를 저 나름대로 판단하여 중간자로서 편집을 했어요.

하지만 요즘에는 과거에 책을 즐겼던 충실한 독자층, 즉 자신만의 교양과 심미안을 지닌 진짜배기인 사람들이 인터넷상의 트렌드나 수익을 목적으로 한 콘텐츠에 밀려 예전과 같은 의미를 지니지 못하고 있는 것 같아요. 지적인 독자층과 일반적인 독자층, 프로와 아마추어, 표현하는 사람과 이를 중개하는 사람, 그리고 관객과의 경계가 상당히 희미해졌다고 할까요. 교양과 심미안을 전달하는 양질의 정보가 아니라 가볍고 이해하기 쉬운 엔터테인먼트적인 표현이 주류가 되고, 예전에 문화적이라고 일컬어지던 것들이 점차 희미해지거나 그 의미가 바뀌어 가는 것 같습니다. 그런 의미에서 문화 공간도 앞으로는 좀 더 일반화되고 이해하기 쉬운 공간으로 바뀌어가지 않을까요. 그런 점이 개인적으로는 조금은 두렵기도 하고 한편으로는 상당히 싫기도 합니다.

현재 오프라인 점포는 문을 닫았지만 헤이든북스라는 하야시타 씨의 브랜드 활동은 지속되리라 생각됩니다. 앞으로의 헤이든북스 활동에 대한 계획과 희망이 있다면 말씀해주세요.

제가 헤이든북스를 시작한 이유는 무엇보다 저 자신이 책을 너무 좋아하고 커피를 너무 좋아해서, 이 두 가지 행동이 제 삶에서 무척 중요한 일이라 그것을 직업으로 삼자는 거었어요. 책과 커피가 있는 공간은 어느 동네에 있든 왠지 모르게 슬쩍 들어가 보는 것만으로 풍성한 기분이 들고, 사람과 책, 사람과 사람이라는 커뮤니케이션이 생기는 문화적 장소이기도 하다고 생각하거든요.

하지만 요즘에는 그러한 작은 킷사텐이나 카페, 서점이 도쿄에서도 점점 사라지고 있습니다. 번화가나 역 주변에 가면 대형 서점과 카페 체인점이 있지만 결국 그것만이 남는다면 무척 슬픈 일입니다. 그런 곳에서는 충족감이라든가 깊이 있는 인간적인 교류를 발견할 수 없다고 생각해요. 오너가 오랜 세월을 걸쳐서 만든 평온함과 안정감, 기분 좋게 머물다 갈 수 있는 감각을 느낄 만한 장소가 점점 줄어들고 있어서 아쉬운 마음이 듭니다.

제가 운영하던 헤이든북스는 건물 사정으로 일단 문을 닫게 되었지만, 도쿄의 다른

좋아하는 동네, 마음에 드는 거리와 만난다면 그곳에서 새롭게 헤이든북스라는 공간을 시작하고 싶어요. 가까이에 미술관과 갤러리, 좋아하는 가게나 매력적인 장소가 있고, 그 길에서 조금 골목 안쪽으로 들어간 어느 조용한 공간과 만날 수 있으면 좋겠다고 바라고 있어요. 결국 가장 중요한 것은 장소인 것 같아요. 그 가게만의 분위기, 편안하게 머물 수 있는 공간, 그곳에 찾아오는 사람들과 운영하고 있는 사람, 가게 주변의 거리… 이러한 요소가 전부 마음에 드는 장소를 찾아 새롭게 공간을 만들고 싶습니다.

새로운 공간에서는 이전의 헤이든북스와 다르게, 저와 같은 40대부터 선배, 대선배에 해당하는 50대, 60대, 70대, 80대가 모일 수 있는 장소를 만들고자 합니다. 문화와 유행에 민감한 젊은이들이 모이는 가게에 가는 일은 익숙하지 않지만, 오랜 세월 멋지게 살아온 어른들이 편안히 시간을 보내다 갈 수 있는, 일상적이면서도 정서적이며, 근사한 책과 커피가 있는 공간이요. 반대로, 이런 멋진 어른들의 장소를 만들면 이를 동경하는 젊은 세대의 사람들이 자연스럽게 관심을 가지고 찾아올 수도 있고요.

제가 회사원 시절 운영했던 레이니데이 북카페부터 헤이든북스까지, 햇수로는 12년 이상 북카페라는 공간을 만들고 운영하면서 살아왔는데요, '10년간 계속해왔다면 훌륭한 직업이고, 거기에 재능이 있다'라고 이전 직장의 대표가 이야기해주셨던 것이 가장 기억에 남아요. 제가 지난 시간 공부하고 만들어온 감각과 센스가 조금이나마 도쿄의 문화적인 수준에 영향을 주는 날이 언젠가 오지 않을까 하는 생각을 합니다. 그래서 '헤이든북스'라는 고유한 브랜드를 가진 개인 사업자로서 대기업이 만들어 낼 수 없는 센스와 감각을 통해 새롭고 다른 콘텐츠를 전개해나가고 싶어요. 실제로 가게 문을 닫은 후 몇 곳의 기업과 브랜드, 매장에서 그러한 제안을 주시기도 했고요. 가까운 시일 내에 실제로 구현되어 여러분에게도 안내해드릴 수 있으면 합니다. 아무쪼록 기대해주세요. 계속해서 잘 부탁드립니다.

이제는 도쿄에 대한 질문입니다. 생활 장소로서의 도쿄의 장단점에는 어떤 것이 있을까요?

같은 도쿄라고 해도 모든 지역이 도심은 아니에요. 복잡한 도심과 같은 번화가와 사무실 거리가 있다면 자동차나 전철로 30분에서 1시간 정도만 이동해도 한적한 주택가와 향수를 자아내는 상점가 지역이 나타나죠. 제가 가게를 열고 생활하는 장소는 이른바 도쿄의 도심이라고 불리는 지역이지만, 그런 곳들도 역에서 조금 떨어져 골목 안쪽으로 들어가면 일상의 분위기가 살아 있는, 느긋하게 시간이 흐르는 지역이 있습니다.

도쿄의 장점이라면 자신이 선택할 수 있는 다양한 지역이 존재한다는 것일지도 모르겠어요. 물론 도심에 가까울수록 임대료가 높다거나, 사람들이 많거나, 주어진 조건이 그리 좋지 않거나 하는 단점도 있을 수 있겠죠. 하지만 그만큼 문화적 수준이 높은 가게와 장소가 있고, 많은 사람이 모이기 때문에 매우 자극적이며 매력적이에요. 저는 도쿄의 도심을 좋아해서 아마 앞으로도 계속 지금과 같은 생활을 해나갈 듯한데요. 그렇게 되면 평생 넓은 방과 정원이 있는 교외의 큰 집에서 사는 일은 어려울 거 같네요(웃음).

지금 거주하고 계시는 지역을 고른 이유가 있다면 말씀해주세요. 그리고 요즘 자주 가시는 도쿄의 지역은 어디인가요?
헤이든북스가 오모테산도역 근처 미나미 아오야마에 있어서, 가게에서 걸어서 2분 정도 되는 곳에 있는 집을 임대해서 살고 있어요. 가게를 운영하면 문을 열고 나서 닫을 때까지의 영업시간뿐 아니라 각각 앞뒤로 준비를 하고 마감을 하는 시간도 필요하거든요. 즉 직장에서 보내는 시간이 상당히 긴 직업이라서 걸어서 갈 수 있는 범위에 집이 있는 것이 여러모로 편리한 것 같아요.
직장과 집이 같은 지역이라면 기분 전환을 할 수 없지 않느냐는 이야기를 누군가에게 들은 적이 있는데, 제 경우에는 집 뒤에 조용한 공원이 있고, 옥상에서 바라본 경치가 아름답고 기분이 좋아서 지금의 집을 정했습니다. 저희 집은 높은 지대에 있는 집이라서 낮은 지역을 360도로 조망할 수 있어요. 낮에는 네즈미술관의 녹지와 아오야마 공원묘지 나무의 녹음이 아름답게 보이고, 밤에는 아오야마에서 니시아자부, 롯폰기에 이르는 건물들의 야경이 도회적인 아름다움을 느끼게 해줘서 이런 부분이 너무너무 마음을 치유해줬죠.

아까 말씀을 못 드렸는데, 도쿄의 단점은 시간대에 따라 전철에 사람들이 가득 찬다는 것? 전철 안에 사람들이 가득한 모습이나 모두가 빠른 속도로 걸어가면서 이동하는 차가운 느낌이 아무래서 어색해서요. 도쿄에서 기분 좋게 생활하기 위해 제가 가장 먼저 정한 것이 전철을 타는 생활을 하지 않는 것이었어요. 지금도 조금 먼 지역으로 갈 때나 여행에 갈 때 외에는 전철역에도 가지 않고 전철도 타지 않아요. 이동은 택시나 자전거, 도보로 합니다. 이런 규칙이 저에게 있어서 편리하고 기분이 좋은 것들이에요.

그러다 보니 도쿄에서 자주 가는 지역도 굉장히 한정되어버리는데요. 직장과 집이 있는 아오야마, 그리고 긴자 주변인 것 같아요. 긴자를 좋아하는 이유는 동네의 문화 수준이 도쿄에서 가장 높은 지역이기 때문이에요. 저마다 특색을 지닌 전문점과

노포가 많고, 오래된 대형 건물도 많고, 아오야마보다 좀 더 어른스러운 분위기가 나는 곳이라 제 나이에 들어서야 이제 겨우 익숙한 느낌이 들어요.

그 외에도 니혼바시와 닌교초도 자주 갑니다. 오래된 정서를 간직한 동네 분위기와 좋은 가게, 점잖은 손님과 사람들이 있고 아사쿠사나 우에노처럼 관광객도 많지 않은 지역이에요. 저에게 있어서의 도쿄와 에도江戸의 정취를 느낄 수 있는 '일상 속에서의 여행' 같은 곳입니다. 다만 이곳 역시 가게 주인들이 나이가 들고 후계자가 없어 아쉽게도 폐점을 하게 되는 좋은 가게들이 적지 않아서, 지금이라도 가능한 한 많이 다니려고 노력하고 있어요.

한국의 독자분들이 도쿄에 와서 꼭 느껴보았으면 하는 도쿄의 라이프스타일이나 매력이 있다면 말씀해주세요.

한국분들을 보면 압도적으로 여성분들이 활력 있고 세련된 사람들이 많은 것 같아요. 저의 개인적인 인상이지만요. 헤이든북스에도 한국의 여성 손님이 애인이나 남편, 친구들을 데리고 오는 일이 많았습니다.

한때 서울의 매력에 빠져서 서울에 자주 찾아가 현지의 친구들과 가게와 식당을 다니거나, 안내나 소개를 받아서 열심히 돌아다녔던 적이 있어요. 지금부터 10년 전쯤일까요. 그때도 역시 서울의 거리 곳곳에서 보이는 여성들이 활기차서 매력이 있었습니다. 따라서 한국의 여성분들에 대한 추천은 제가 하지 않아도 충분할 것 같으니, 이번에는 남성분들에게 메시지를 드리면 어떨까 하는데요.

일본이든 한국이든 여성분들보다 남성분들은 문화나 패션 등에 대해 관심을 가지는 비율이 그다지 높지 않은 것 같아요. 도쿄의 매력은 미술관과 갤러리, 패션 브랜드와 편집숍, 레스토랑과 카페 그리고 바 같은 곳들이 도심부에 모여 있고 또 많이 존재한다는 것입니다.

그리고 그러한 가게에 놓여 있고 존재하는 것들은 비단 일본 문화뿐 아니라 세계 곳곳의 나라에서 들어온 것이 많아요. 전 세계의 문화와 취향, 제품과 음식이 가장 잘 갖춰진 도시라는 점이 제가 생각하는 도쿄의 매력이에요. 물론 해외의 문화를 가공하여 새로운 '메이드 인 재팬'으로 만들어낸 오리지널 제품들도 있고요. 그리고 무엇보다도 도쿄는 거리가 매우 깨끗하고 안전하며, 사람들이 예의 바르고 진지하다는 점이 장점이라 생각해요. 이 책을 읽으시고 도쿄의 매력과 즐거움을 발견하셔서, 가장 가까운 외국인 일본에, 그리고 도쿄에 여행하러 놀러 오시기를 바랍니다.

도쿄의 도심을 좋아하는 저에게도 많이 공감이 되는 내용이네요. 그러고 보면 가끔 헤이든북스에 찾아갔을 때 하야시타 씨와 인사를 나누면서 소개받은 도쿄

의 전시나 음악 그리고 책 이야기가 정말 즐거운 경험이었어요. 헤이든북스가 마치 좋은 취향을 지닌 도쿄의 인포메이션센터 같은 생각이 들 정도였으니까요(웃음).

헤이든북스에 찾아오신 미국이나 유럽의 손님이라면 가게에 들어설 때 바로 '아, 외국분이구나, 여행하는 분이구나'라고 알아볼 수 있어서 그에 따른 대응을 하는데요, 한국분들이나 대만분들은 외양상 일본인과 구별이 잘 가지 않고 게다가 일본어를 잘하시는 분이라면 정말 알 수가 없어서, 일반적인 일본인 손님처럼 접객을 하는 경우가 많았어요. 저희 가게에는 오랜 기간 도쿄에 머무르거나 생활하는 한국이나 대만의 손님들도 많이 찾아오셨는데요, 그런 분들을 알아보는 순간은 가게에 들어오실 때나 나가실 때, 가게가 조금 시간적인 여유가 있을 때 저에게 말을 걸어주시거나, 계산하면서 잠시 이야기를 나누며 커뮤니케이션을 할 때였어요.

물론 번화가에 있는 커다란 가게나 체인점, 편의점과 같은 기계적인 접객이 있는 가게라면 어려우실지도 모르겠지만, 개인이 운영하는 작은 매장처럼 일대일로 회화가 가능한 가게를 찾게 되신다면 꼭 이야기를 나눠보세요. 만약 그 가게가 마음에 들었다면, 가게에 대한 감상과 마음에 든 이유를 곁들여 주인이나 스태프분들과 대화를 즐기는 거죠. 가게의 분위기나 제품을 감상하는 것 외에도 그 장소를 만들고 운영하는 사람과 직접 교감을 나눠본다면 여행을 좀 더 즐겁게 만드는 계기가 될 거 같아요.

요즘은 SNS를 통해 여행 정보를 서비스하는 곳도 있고 실제로 많은 분들이 SNS에서 여행 정보를 참고한다고 해요. 도쿄다반사의 SNS를 찾아주시는 여러분들도 도쿄를 여행하기 위한 정보를 구하기 위해 와주신다고 알고 있어서, 정보를 올리면서 많이 조심스러워지곤 합니다. 개인의 취향이 모두에게 검증된 품질을 보증하지는 않으니까요. 그런 의미에서 현지의 여러 사람과 교감을 나누며 만나는 정보도 중요하지 않을까 하는 생각이 드네요.

도쿄 관련 가이드북이나 인터넷 등에서 소개하는 가게와 추천 정보는 사실은 관광객 사이에서는 인기가 있을지 몰라도 도쿄에서 생활하는 사람들에게는 그다지 알려지지 않았거나 높은 평가를 얻지 못하는 경우도 가끔 있다고 해요. 그 동네에서 실제로 생활하며 사는 사람들이 추천하는 매력 있고 개성적인 가게, 작지만 특색을 지닌 가게, 장소들은 결국 현지에서 정보를 얻어야 알 수 있다는 점을 말씀드리고 싶어요.

여행지에서도 일상에서도, 우리가 얼굴을 마주하며 경험하는 인간적인 관계가 점차 줄어들고 있습니다. 사람과 사람이 만나고, 그 우연이 만든 교류를 즐기는 것은

평생에 한 번뿐인 좋은 추억이 될 수 있고, 이를 계기로 '다음에 또 가고 싶다'라는 마음도 자연스럽게 생겨나지요. 서로가 서로에게 귀중한 교류를 나누는 친구이면서 정보원도 될 수 있고요.

무엇보다도 요즘 같은 시대에서는 어떤 취향이든 자신의 머리로 직접 생각하고 판단하는 것이 중요하다고 생각해요. 과거에 비해 인공적으로 편리해진 사회와 각박한 인간관계의 세상에서 원시적인 구승전달이야말로 지금의 시대에서 정말 귀중하고 소중한 일이라고 생각합니다.

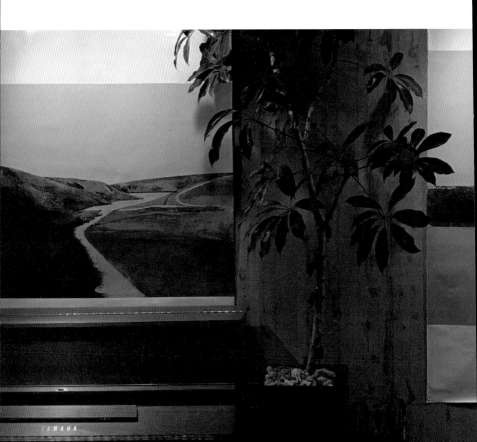

하야시타 에이지林下英治

헤이든북스HADEN BOOKS: 대표

1977년, 아오모리현 미사와 출신. 대학 재학 중 편집자에 뜻을 두고, 〈맨즈 논노MEN'S NON-NO〉의 프리라이터로 활동을 시작했다. 졸업 후 매거진 〈스위치SWITCH〉, 〈코요테Coyote〉 등을 출판하는 스위치 퍼블리싱Switch Publishing에 입사했다. 2006년, 출판사 직영 서점 카페 레이니데이 북스토어&카페Rainy Day Bookstore & Cafe의 점장을 담당하며 북카페의 운영과 토크쇼, 라이브 이벤트의 디렉터를 맡는다. 2013년에 독립, '소리와 언어'를 테마로 한 공간 헤이든북스를 오픈했다. 헤이든북스는 북카페의 틀을 넘은 독자적인 스타일과 공간, 아오야마라는 지역적 특성과 더불어 다양한 사람들에게 '기분 좋은 시간과 기억에 남는 장소'로 주목받으며, 취재와 대담, 촬영 장소로 잡지와 TV 등에 자주 등장했다. 아쉽게도 헤이든북스의 오프라인 매장은 2019년 1월에 영업을 종료했으며, 현재는 헤이든북스라는 이름으로 셀렉트숍과 인테리어숍 등의 공간에 책과 레코드 등을 큐레이션 및 판매하거나, 다양한 공간에 책과 음악을 연결하는 '편집자'로서 새로운 활동을 시작하고 있다.

www.hadenbooks.com

인스타그램 @haden_books_eiji

도쿄다반사의
도쿄 이야기

　　　지금까지 도쿄다반사와 함께 다양한 분야의 라이프스타일 기획자들을 만나보고, 그들이 느끼는 도쿄에 대한 이야기를 나누어보았습니다. 에필로그에서는 이 책의 인터뷰어이자 기획자인 도쿄다반사가 바라보는 도쿄의 모습에 대해 들어봅니다.

　　　이 책의 저자인 도쿄다반사에 대해 궁금해 하실 독자분들이 많을 것 같아요. 책의 표지에 프로필이 써 있긴 하지만, 먼저 간단하게 도쿄다반사가 어떤 곳인지 소개를 부탁드립니다.
저는 15년 전에 도쿄에서 몇 년간 생활을 했었어요. 그때 직접 보고 경험했던 도쿄의 이야기와 만났던 사람들을 한국에 계신 분들에게 공유하고자 하는 마음으로 '도쿄다반사東京茶飯事'를 시작하게 되었습니다.
도쿄다반사에서는 도쿄의 문화와 음악을 주제로 콘텐츠를 기획하고 제작합니다. '다반사茶飯事'란 '보통 있는 예사로운 일'이라는 사전적 의미를 갖는데요, 말 그대로 도쿄에서 만나고 접할 수 있는 보통의 예사로운 이야기를 전하고자 도쿄의 거리와 가게, 그리고 사람들을 소개하는 일에서 시작했어요. 현재 도쿄다반사 홈페이지와 SNS, 그리고 브런치 등의 플랫폼을 통해서 저희가 전하는 도쿄의 콘텐츠를 접하실 수 있습니다.

　　　이 책에 실린 인터뷰를 읽다 보면, 도쿄다반사가 도쿄의 여러 문화 중에서도 특히 음악에 대해 관심과 조예가 깊으시다는 생각이 들어요.(4장, 6장, 8장, 10장 참조) 특별한 계기가 있으셨나요?
어렸을 적부터 음악을 좋아했어요. 생활 공간에도 항상 음악이 흐르고 있었고, 고등학생 시절 재즈동호회 활동을 하면서 본격적으로 관심이 생겼습니다. 그때 일본의 재즈퓨전 동호회 활동을 함께하면서 자연스럽게 일본 문화에 대한 관심도 많아졌고요.

그러고 나서 대학생 때는 아무튼 일본 잡지를 엄청나게 읽었습니다. 특히 〈브루터스〉나 〈스튜디오 보이스STUDIO VOICE〉 같은 잡지에 큰 영향을 받은 것 같아요. 클럽이나 DJ 문화에 관심이 있을 때는 〈리믹스remix〉와 〈그루브GROOVE〉 같은 잡지도 자주 읽었고요, 〈미술수첩美術手帖〉도 재미있었어요. 학교보다도 서점과 레코드 가게와 미술관에 가는 것이 좋아서 졸업할 때까지 이러한 생활의 반복이었습니다. 당시 일본의 라이프스타일 계열 잡지에서는 음악 특집을 다룰 때가 많았는데 그런 글도 즐겨 읽곤 했어요.

대학교를 졸업하고 취직을 했지만, 회사 생활이 저와는 맞지 않아서 일을 그만두고 무작정 도쿄로 건너가 일본어학교에 다녔습니다. 수업이 없는 주말에는 시부야로 향했습니다. 나카이에서 지하철로 한 번에 갈 수 있는 곳이 아오야마잇초메라서 거기서부터 시부야까지 걷곤 했죠. 매주 이 거리를 다니면서 조금씩 다른 길로 가보는 것이 하나의 재미였습니다. 마침내 시부야에 도착하면 HMV, 디스크 유니온DISK UNION, 레코판RECOFan, DMR, 맨해튼 레코드Manhattan Records, 시스코CISCO, 타워레코드 순으로 돌고 난 후 다시 아오야마잇초메로 걸어왔습니다. 앞서 언급된 레코드 가게의 청음기에 있는 곡들도 전부 들었어요. 매장별로 좋아하는 음악과 모이는 사람들의 스타일이 달라서 무척 재미있는 경험이었습니다.

그러던 어느 하루, 저는 시부야의 레코드 가게에서 한 장의 CD를 만나게 됩니다. 그 CD에는 '프리소울FREE SOUL'이라는 말이 적혀있었고, 왠지 단어의 울림과 아트워크가 마음에 들어서 구입했어요. 실제로 들어보니 지금까지 경험한 적 없던 음악이어서 '우와, 이건 뭐지?!'라고 정말 놀랐던 기억이 납니다. 프리소울을 통해 선곡가 하시모토 도오루씨를 알게 되었고, 그 이후로 하시모토 씨의 선곡이 있는 앨범은 모조리 샀어요. 당시에 저는 아오야마북센터와 파르코 지하에 있던 서점에서 자주 시간을 보내곤 했는데요. 그때 파르코 지하에 하시모토 씨가 운영하는 카페 아프레미디의 셀렉트숍이 있었거든요. 그곳에 가서 혼자 시간을 보내는 것을 좋아했는데, 실제로 동명의 카페가 있다는 것을 뒤늦게 알게 되었죠(웃음). 하시모토 씨의 카페 아프레미디를 방문한 건 조금 더 나중의 일이었지만, 그곳에서 정말 많은 문화 계열의 사람들을 만나게 되었습니다. 아마 이 책을 만들 수 있었던 것도 그곳에서 만난 사람들과 그때의 경험이 큰 역할을 하지 않았나 생각합니다.

그렇군요. 마치 음악이 도쿄다반사를 지금의 모습으로 이끌어준 셈이네요. 그렇다면 도쿄를 음악에 표현한다면 어떤 느낌의 음악일까요?

도쿄는 정말 다양한 모습을 지닌 도시이기 때문에 사람에 따라 느껴지는 감각도 무척 다양할 것 같아요. 특히 음악에 대한 정보량도 세계에서 가장 많은 곳이기도 하고요. 개인적으로는 1960~70년대의 재즈, 소울, 보사노바와 같은 음악을 들으면서 도쿄의 거리를 산책하는 것을 좋아합니다. 경쾌하고, 낭만적이며, 도시적인 음악이거든요. 그런 분위기가 도쿄와 잘 어울리는 거 같아요.

도쿄다반사에게 도쿄란?

'일상을 잊을 수 있는 또 하나의 일상'과 같은 존재이지 않을까 합니다. 지금은 서울에서 생활하고 있기 때문에 기본적으로 서울에서의 생활이 저의 일상이 되었지만, 도쿄에 도착하면 언제나 1~2시간 이내에 도쿄의 일상으로 스위치가 전환되는 것을 느낄 수 있어요. 해외라고 해도 도쿄는 비교적 가깝기 때문에, 아침에 서울에서 출근 지하철을 타고 공항에 가면 도쿄의 도심에서 점심을 먹을 수 있을 정도라서요.(웃음) 그만큼 하루에 두 개의 일상을 경험할 수 있는 가까운 이웃 나라의 도시라는 기분이 듭니다.

도쿄다반사가 특히 좋아하는 장소, 그리고 도쿄다반사가 보는 도쿄의 분위기가 잘 드러나는 거리가 있다면 말씀해주세요.

도쿄다반사의 글을 통해 자주 언급하는 이야기지만 저에게 좋은 동네의 기준은 괜찮은 서점과 레코드 가게와 카페와 정식집이 있는 것입니다. 게다가 조용하게 거닐 수 있는 거리라면 더욱 좋고요. 이러한 조건에 맞는 지역이라면 요즘은 요요기우에하라가 아닐까 하네요. 전형적인 도쿄의 주택가의 모습을 지니고 있지만 주변에 분위기가 좋은 서점이나 좋아하는 장르가 잘 갖춰진 레코드 가게가 자리하고 있습니다. 요요기 공원도 근처에 있고, 시부야라는 번화가가 바로 근처에 있기도 합니다. 요요기하치만 주변의 상점들이 늘어선 거리, 도미가야 교차로의 평온한 분위기, 오쿠시부야 지역의 '지금의 도쿄'를 느낄 수 있는 가게들, 우다가와초의 레코드 가게 거리, 그리고 이들 지역에 펼쳐져 있는 카페와 커피스탠드까지. 이러한 요소들이 걸어서 15분 정도의 지역에 모두 갖춰져 있어 제가 좋아하는 곳이에요.

그리고 도쿄의 분위기가 잘 드러나는 거리라면 역시 진보초가 아닐까 합니다. 진보초는 도쿄의 가장 중심부에, '에도'가 아닌 '도쿄'로서의 생생한 역사가 그대로 보존되어 있는 지역이에요. 무엇보다도 서점, 레코드 가게, 음식점, 킷사텐과 같은 커피를 마실 수 있는 공간 등 역사 깊은 노포들이 지역 곳곳에 아직도 현역으로 활약하고 있습니다. 진보초역이 있는 교차로의 큰 거리가 아닌 그 주변 골목을 들어가 보면 놀라울 정도로 인적이 드문 장소들과 만나게 됩니다. 오후 늦은 시간이나 저녁 무렵 즈음에 그런 길을 걸어 다니면 '아, 오래전 도쿄 사람들은 이런 분위기를 느끼면서 산책을 했겠구나.' 하는 생각이 들어요.

마지막으로 이 책의 독자들이 꼭 한번 경험하고 느껴보았으면 하는 도쿄의 라이프스타일이나 매력이 있다면 이야기해주세요.

'쇼텐가이商店街'는 어떨까요? 우리말로 '상점가'로 불리는 곳으로 역 주변에 펼쳐져 있는 상점들이 늘어선 아케이드와 같은 거리입니다. 도쿄의 중심가를 제외한 대부분의 역 주변에는 이러한 상점가가 펼쳐져 있고 그 상점가를 지나면 비로소 주거 지역이 모습을 드러냅니다. 이곳에는 대게 오랜 역사를 지닌 곳들이 많아서 그 지역에서 몇 대에 걸쳐서 손님을 맞이하고 있는 좋은 가게들이 있습니다.

가장 익숙하게 떠오르는 쇼텐가이라면 요요기하치만에서 가미야마초로 이어지는 오쿠시부야로 불리는 지역이 아닐까 하는데요. 이런 곳들을 걸으면서 대형 체인점이 아닌 각기 개성을 지닌 가게와 사람들과 만나보는 것이 관광지가 아닌 생활하는 장소로서 경험할 수 있는 도쿄 라이프스타일의 매력이지 않을까 합니다. 저는 요즘은 일본의 전통 과자인 센베이煎餅에 빠져있어서 각 지역의 센베이 가게에 찾아가는 것을 즐기고 있는데요, 이처럼 관심 있는 분야를 하나 정한 후 도쿄 곳곳의 상점가를 걸어 봐도 좋을 것 같아요.

TOKYO DABANSA
X
TOKYO LIFESTYLE